藝術概論

陳瓊花　著

三民書局

國家圖書館出版品預行編目資料

藝術概論／陳瓊花著.－－增訂三版九刷.－－臺北
市：三民，2023
　　面；　公分

　　ISBN 978-957-14-5637-9 （平裝）
　　1. 藝術

900 101002043

藝術概論

作　　者	陳瓊花
發 行 人	劉振強
出 版 者	三民書局股份有限公司
地　　址	臺北市復興北路 386 號 (復北門市)
	臺北市重慶南路一段 61 號 (重南門市)
電　　話	(02)25006600
網　　址	三民網路書店 https://www.sanmin.com.tw
出版日期	初版一刷 1995 年 8 月
	二版一刷 2011 年 2 月
	增訂三版一刷 2012 年 8 月
	增訂三版九刷 2023 年 3 月
書籍編號	S900400
I S B N	978-957-14-5637-9

三民書局

增訂
三版序

　　修訂這本《藝術概論》的心情，感覺是回顧自 1995 年被自己「忽視」未曾照顧的「孩子」。所幸，三民將「她」帶領得很好，到 2011 年 2 月二版一刷前即有 12 刷的朋友及先進們的參與照養，很難不開懷。也因此，要特別感謝三民書局編輯部非常耐性的提醒與督促，終於讓「她」能有嶄新的面貌和大家見面。

　　「情緣」、「感覺」及「想像」一直是「藝術」之所以能擁抱大家的地方。是巧合，更是「情緣」，1995 年之所以能順利出版，是因為當時在國科會的補助下到美國伊利諾大學香檳校區 (University of Illinois at Urbana-Champaign) 攻讀博士學位，1995 年利用暑假在美國，將歷年教授這科目的經驗與教材，整理書寫而成。今年的修訂，也在美國同樣的學校，也是因為國科會補助科技人員的短期出國，不同的是，這次，窗外飄著雪花。所以，在相隔近 17 年後，很幸運的，能重拾「書寫」的「感覺」，也開始「想像」如何透過文字，讓「她」能如同「藝術作品」一般，提供宏觀的視野與想像，讓「她」能擁有無限可能與暗示的魅力，是最大的努力。

　　17 年來，世界改變許多。當時，雖然電腦已普及，但與現在相比，彷彿是不同的星球，用來儲存文稿的 3.5 磁碟片，已走入歷史。全球化的網路世界，充滿無限的創意與可能，人人都有極大的方便與自主性，「創作」屬於自己獨特的意義、脈絡與情節，

創造精彩燦爛的花花故事。「人」也變得「大方」，邀請或受邀分享的行為，成為「常態」與「習慣」。所以，生活在這樣一個可以「自由存取」的時代，「藝術」的範圍與概念，更是存活在每一個人的判斷與詮釋。「她」的無窮幻變，正因為人的「自由」與「她」的開放。

同意也好，反對也成，雖然有 17 年時空的更迭，一如往昔，「藝術」在專業的藝術界有「她」的面貌，「藝術」在一般人的眼中有「她」的身分，「藝術」在二者之間也有「她」的分身。事實上，不必拉扯，也不必爭執，你我之間都有「她」的存在，也因此，我們分別得以深刻體會或了解「她」多元珠璣般的特質。顯然的，「她」的存在，在於我們有所「感受」而且能「辨別」其「差異」❶。

因此，「藝術」在本書中所指，是專業藝術社會系統中所認定者，也是一般藝術社會中所賦予者，更是前二者所共構指稱者。當我們作為藝術家的角色時，我們可能在不同的時空，或相同的時空，同時扮演著觀者的角色。藝術家與觀者的共同組成，創造

❶ 有關「差異」可能是表象、內涵或結構上的不同或不一致性，是「物」自身結構之間、「物」與「物」之間、或「物」與外面「實在世界」之間的對照所形成；差異的概念是西方哲學、美學、與藝術哲學長期所討論的議題之一（其他如「同一性」(identity)、「對抗」(opposition)、「類似」(analogy) 和「相似」(resemblance)）。最早的概念應可溯及柏拉圖 (Plato) 在《共和國》(*The Republic*) 所提出的，三種程度的「真實」；譬如我們所熟悉使用的「床」，代表「床」的理式概念 (ideas)，以及藝術作品的「床」，都是「床」的差異。有關「差異」請參：Deleuze, G. (1968). *Différence et répétition* [*Difference and repetition*] (P. Patton trans. 1994). New York: Columbia University Press.

真實而理想的藝術社會。

為明確如此的看法，《藝術概論》的再版，便將原來架構中之〈藝術家的創造活動〉作些微的調整為〈藝術的意義與創造〉，以求與〈藝術的欣賞與批評〉較為一致性的內涵敘述邏輯；再者，深化有關藝術意義的相關學說與論述，並在〈藝術的欣賞與批評〉之「藝術欣賞的態度」中增補「藝術欣賞者的類型與意義」，「藝術欣賞的方法」中補充知覺的歷程；此外，調整藝術的類別、增補相關的藝術作品、調修全書的語詞及所引用藝術家或學者的全名與著作等。惟有關藝術梗概的基本論述，仍延續原書的根本架構，即環繞著〈藝術的意義與創造〉、〈藝術品〉、〈藝術的欣賞與批評〉、〈藝術與人生〉等關係四個主要章節發展。

希望藉由本書的論述，能提供讀者掌握藝術理論的基礎。

序

　　「藝術概論」顧名思義，是有關藝術梗概的基本論述，因此，本書根本的架構即環繞藝術家的創造活動、藝術品、藝術的欣賞與批評、藝術與人生等關係（見圖）為四個主要章節發展。

　　藝術與人類的生活密切相關，事實上，藝術即為人類文化中重要的一環，藝術由藝術家所創造而存在，而使觀者得以共享，並進而豐富了人生的意義與價值，這其中藝術家、觀眾與人類的生活存在著互補與互足的關係。

　　希望藉由各章節的討論，使初學者能建立一些有關藝術的基本觀念。

藝術概論架構

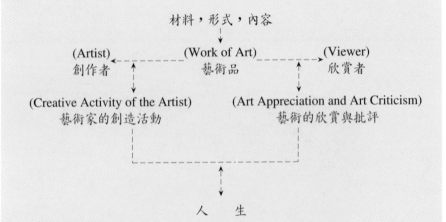

材料，形式，內容

(Artist)　　　　　　(Work of Art)　　　　　　(Viewer)
創作者　　　　　　　藝術品　　　　　　　　欣賞者

(Creative Activity of the Artist)　　(Art Appreciation and Art Criticism)
藝術家的創造活動　　　　　　　藝術的欣賞與批評

人　　生

藝術概論
目 次

增訂三版序
序

第 1 章　藝術的意義與創造　　1

1–1	藝術的意義與特質	2
1–2	藝術的功能	26
1–3	藝術的起源	37
1–4	藝術的類別	54
1–5	藝術創造的意義	76
1–6	藝術創造的過程	83
問題討論		90

第 2 章　藝術品　91

2-1　藝術創造材料的類型　92

2-2　藝術的形式要素　103

2-3　藝術的形式原理　108

2-4　藝術表現的題材　121

2-5　藝術表現的內容蘊涵　137

問題討論　146

第 3 章　藝術的欣賞與批評　147

3-1　藝術欣賞的態度　148

3-2　藝術欣賞的方法　156

3-3　藝術批評的種類　163

3-4　藝術批評的方式　171

3-5　中西藝術欣賞與批評的取向　176

3-6　藝術欣賞與批評的價值　186

問題討論　192

第 **4** 章　藝術與人生　193

4–1　藝術與個人的關係　194

4–2　藝術與社會的關係　204

4–3　美感經驗與人生經驗的關係　208

4–4　藝術活動與生活內涵的關係　213

4–5　精緻文化與生活品質的關係　218

問題討論　220

參考書目　221

中　文　222

西　文　225

第 **1** 章　藝術的意義與創造

1–1　藝術的意義與特質

1–2　藝術的功能

1–3　藝術的起源

1–4　藝術的類別

1–5　藝術創造的意義

1–6　藝術創造的過程

問題討論

1-1 藝術的意義與特質

 摘　要

壹、藝術的意義

「藝術」是複數性關聯概念的混體，包容「人為的實踐」、「藝術家」、「觀賞者」及「藝術社會」等概念交互聯結的內涵，及其外延繁衍的複元性意義；以「人為的實踐」為主要的在場擬象、各關係概念以在場或不在場的擬象，共存在每一個人的想像與言說；它所指涉的意涵、知識與價值，源於「人」所認同的藝術社會體系中相關的規範與運作；它的開放與延展性，來自藝術社會相關規範的突破與重組，而藝術社會相關規範的突破與重組，則來自「人」對於既存的挑戰、省思與認同，從邊緣而主流、主流而邊緣的不斷交替、再構與變質。因此，藝術可以說是一種有意的人為活動及其產品，這些活動及其產品無論是模仿自然界的事物，或創造形式，或表達經驗，或提出假設或見解等等，都在表達創作者的思想與感情，進而引發接觸這些活動及其產品的人，情感上的共鳴或省思，並提供增強其知覺的感受性、自我的價值，或自我療癒的機會。因此，是否為藝術，以及藝術之高或低品質上的差異，誠有關於創作者與欣賞者在藝術方面的認同、涵養與詮釋。

貳、藝術創造的特質

藝術的範圍極為廣泛，然而不論任何種類藝術的表現，都含有作者的思想、感情與技巧。這思想、感情與技巧因個別的差異，時空的變革而有所不同，也因此造就了藝術表現的獨特性。因此，「思想」、「感情」與「技巧」三者，即是構成所謂藝術實踐時最重要的因素。

壹、藝術的意義

什麼是藝術？如何界定它的概念？這不僅是一般民眾所關心的話題，更是哲學家與美學家們所努力探討的問題。從哲學的觀點來了解什麼是藝術。譬如，希臘哲學家亞理斯多德 (Aristotle, 384～322 B.C.) 曾言：「藝術是自然的模仿。」 德國哲學家費德里・謝林 (Friedrich Schelling, 1775～1854) 則說：「藝術是於有限材料之中，寓以無限的精神。」俄國文學、哲學家托爾斯泰 (Leo Tolstoy, 1828～1910) 說明：「藝術是傳達感情的手段。」❶我國《書經・酒誥》述及：「純其藝黍稷。」荀子也談到：「耕耘樹藝。」《論語》記載：「求也藝。」此外，六藝概括了禮、樂、射、御、書、術。

從上述所列舉，就中國哲學或文學的觀點，「藝」可以說是一種才能，技術，或規劃管理；「術」則為技能，或推行的方法。藝術與能使自然界事物適應人類生活用途的技能，或與特殊才能密切相關。綜合

❶　虞君質 (1968)。**藝術概論**（頁 65）。臺北：大中國。

中西哲學觀點對於藝術的解釋，不外是人自身、人與人、與自然、與
科技、與環境，或與社會之間互動經驗的具現。人類社會由野蠻進步
到文明，所有努力的成果表現在各方面，就是所謂的文化，而藝術即
為人類文化活動中重要的一環。

　　如此看來，藝術似乎不僅限於畫廊的展示，音樂廳的演出，或劇
院的展演，它的本源應來自於生活的周遭。但是，我們必須具備何許
概念，才能辨識何為藝術？換言之，具備那一些特點或屬性的事物便
可成為藝術大家庭的一份子？這其中可能涉及何種互動的權力關係？

　　具體而言，哲學家們認為藝術可以從它和觀者的關係、它所表現
的世界，以及藝術家的關係等三層面來定義和解釋，但對於那一層面
是最重要而有意義的，並沒有一致性的說法❷。傳統定義藝術的方式，
主要以藝術作品客觀偶發性的特質，這些特質使其在歷史發展的特殊
階段中，特徵化藝術的樣貌；或以非客觀性的藝術特質。以藝術作品
客觀偶發性的特質來定義者，如藝術的模仿論述，認為藝術是一種再
現 (representational)，模仿論述強調藝術品與所表現題材的關係；以非
客觀性的藝術特質來定義者，則強調藝術品與創作者的關係，如藝術
家情感的表現等❸。

　　二十世紀初定義藝術的方式，較著重在藝術作品的題材、形式，
或內容的本質予以解釋，亦即形式主義的論點。譬如之前所談傳統定

❷　請參：Parsons, M., & Blocker, H. G. (1993). *Aesthetics and education* (p. 126).
Urbana, IL: University of Illinois Press.

❸　請參：Dickie, G. (1974). *Art and the Aesthetic: An institutional analysis* (pp.
19～21). Ithaca and London: Cornell University Press.

義之客觀偶發性的藝術特質來定義者。二十世紀中期以後，則有主張
藝術不可定義性之反本質的 (anti-essentialism) 論點，以及以藝術與社
會文化的關係、制度為說明，是為機制主義的論點 (The Institutional
Theory)❹。

　　形式主義的論點與反本質性的論點較強調「物」（對象）所呈現之
客觀說明或議論，是為有關本質性 (essentialism) 或反本質性的論述；
而機制主義的論點則是在於社會與文化脈絡中「人」（主體）與「物」
（對象）之間的互動及其關係的描述，或審美經驗的特質等層面的討
論以建構藝術的意涵。茲列舉二十世紀起，主要的論述如下：

一、形式主義的論點

　　形式主義的論點是有關藝術本質的論述，認為藝術品有一組充分
且必要的性質存在，任何具有這些性質的東西即可稱為藝術品，反之
任何不具有這些性質的即不可稱為藝術品❺。

　　二十世紀初期起，藝術理論普遍的認為藝術品是一獨立的個體，
解釋它不須要有任何的參考，強調藝術形式的重要性。譬如，美學家
克利・貝爾 (Clive Bell, 1881～1964) 和羅捷・福來 (Roger Fry, 1866～
1934) 所主張的❻，藝術講求作品中所使用顏色之間彼此的相關性，形

❹　請參❷，pp. 135～143 及劉昌元 (1995)。*西方美學導論*（頁 213～217）。臺
　　北：聯經。

❺　請參前注，*西方美學導論*，頁 201。

❻　請參：Bell, C. (1922). *Since Cezanne*. New York: Harcourt Brace. 和 Fry, R.
　　(1924). *The artist and psycho-analyst*. London: The Hogarth Press.

的安排、線的類型等，以及這些要素之間，彼此如何交互作用。藝術和日常的世界與經驗，無從銜接，僅著重於與作品本身有關者。

波蘭美學家魏特斯特‧達達基滋 (Władysław Tatarkiewicz, 1886～1980) 在其〈什麼是藝術？〉(What is Art? The Problem of Definition Today) 的文章中提到，藝術乃泛稱藝術家所完成的作品，而藝術品則單用來指示物質對象的名詞。現代藝術的概念所應具備的屬性包括❼：

㈠藝術乃是文化的一部分。

㈡藝術的產生要歸於技巧。

㈢由於其特殊的性質，而構築了一獨立的範圍。

㈣藝術的目的在於賦生命予藝術品，其意義便含藏於作品之中。

藝術之有無價值，在於其是否具有生命與意義。

依其解釋，藝術是文化中一獨特的範圍，由於某些技巧的運用，使生命力展現於作品之中而呈現其價值。

至於對藝術的界定，達達基滋談到：「藝術是一種有意識的人為活動，無論是複製事物，或建構形式，或表達經驗，這些活動可引發欣喜，感情，或震撼。」(Art is a conscious human activity of either reproducing things or constructing forms, or expressing experiences. These activities can evoke delight, emotion or shock.)❽

❼ 劉文潭（譯）(1987)。*西洋六大美學理念史*（原作者：W. Tatarkiewicz）（頁48）。臺北：丹青。（原著出版年：1980）

❽ Osborne, H. (1981). What is a work of art? *The British Journal of Aesthetics, 21*, 3～11. 及 Hardiman, G., & Zernich, T. (1988). *Discerning art: Concepts and issues* (p. 21). Champaign, Illinois: University of Illinois Press.

此外，英國美學家哈婁・歐斯彭 (Harold Osborne, 1905～1987) 在其〈什麼是藝術作品？〉(What is a work of art?) 一文中也提到類似的見解：「藝術品是人為之物，不論它為何種人工品，它可以刺激自我有意義的覺知，以及增強知覺的能力，使之得有高於平常一般水準的強度與豐實」(A work of art is an artifact which, whatever else it does, is capable of stimulating self-rewarding awareness and sustaining perception at higher than the ordinary levels of intensity and fullness.)❾。

美國美學家蒙羅・畢斯里 (Monroe Beardsley, 1915～1985) 力主藝術是獨立於藝術理論、傳統，或社會機制，在審美意圖安排下的藝術活動。依據畢斯里「一件藝術作品是有意的安排，以引發具審美特質的經驗——那是，一件物體（大致的說），是有意的以滿足審美的興趣為重」(an artwork is an arrangement of conditions intended to be capable of affording an experience with marked aesthetic character—that is, an object (loosely speaking) in the fashioning of which the intention to enable it to satisfy the aesthetic interest played a significant causal part)。畢斯里認為藝術作品可以不必是屬於已知的類型、派別，或媒介，其創新性可能成為先驅，並因而建構新的類別，其次，倘若物體屬於已知藝術作品的類別，也並不代表就能是藝術❿。

我國藝術教育家凌嵩郎 1986 年在其《藝術概論》一書中界定了藝

❾　同前注，*Discerning art*, p. 23.

❿　請參：Beardsley, M. C. (1981). *Aesthetics: Problems in the philosophy of criticism* (pp. xix～xx) (2nd ed.). Indianapolis, Indiana: Hackett Publishing Company, Inc.

術廣義與狹義的意義⓫：

廣義的：

㈠凡含有技巧與思慮之活動及其製作。

㈡與技術同義。

狹義的：

㈠含有審美的價值。

㈡根據審美的原則，或吻合美的原則之活動及其活動的產品。

㈢表現出創作者的思想及感情。

㈣給與接觸者以審美的感受。

其中，廣義的藝術定義，是作為一般社會人士的參考；而狹義的藝術定義，則提供作為對藝術有更深層認識者，或藝術理論研究者的參考。

二、反本質主義的論點

西元 1956 年，美國的美學家摩里斯・威茨 (Morris Weitz, 1916～1981) 在其〈美學中理論的角色〉(The role of theory in Aesthetics) 一文提出，定義藝術是不可能的，因為這是一種有關於「決定」的觀念，藝術是沒有 「真實的定義」 (real definition)，是一種開放性的觀念 (open-ended)，每一種理論都是對於其所處時代的一種反應⓬。威茨認為在某些方面，藝術本質的問題就如同遊戲的本質一般，當我們實際

⓫　凌嵩郎 (1986)。*藝術概論*（頁 5～6）。臺北：作者發行。

⓬　請參：Weitz, M. (1956). The role of theory in Aesthetics. *The Journal of Aesthetics and Art Criticism, 15(1)*, 27～35. 和 Weitz, M. (1959). *Problems in Aesthetics*. N.Y.: The Macmillan Company.

察看我們所謂的藝術，我們會發現到其中並無共通的性質，只能說具有家族的類似性 (family-resemblance)。認識什麼是藝術，並非理解一些明顯或潛在的本質，而是要能夠體認、形容和說明，我們所謂藝術之間的類似性。威茨認為藝術品本身是在不停的創新與開拓之中，彼此之間只有重疊交錯的相似性，而無共通的本質。此種有關藝術開放性的觀念，是預設藝術創作領域中的新奇與創造性。

三、機制主義的論點

　　美國美學及藝術評論家亞舍・丹托 (Arthur C. Danto, 1924～　) 1964 年於《藝術世界》(The art world) 一書首先提出「藝術世界」(artworld) 的概念，並於〈藝術和真實的事物〉(Artworks and Real Things) 文中指陳藝術機制性的本質[13]。針對當時藝術與藝術史的發展，以羅勃・羅森柏格 (Robert Rauschenberg, 1925～2008) 的「床」(Bed, 1955) 作品為例（圖 1-1），丹托寫道：「要看某些東西是藝術，必須某一些東西是眼睛所無法察看到的——一種藝術性理論的氛圍，一種藝術歷史的知識，一種藝術世界」[14]。丹托表示「藝術和現實事物之區分，是有關於那些傳統 (convention)，無論是那一種傳統，倘若認為某物是藝術作品，那麼它便是藝術作品」[15]。

[13]　請參：Danto, A. C. (1964). The art world. *Journal of Philosophy, 15*, 571～584. 和 Danto, A. C. (1973). Artworks and Real Things. *Theoria*, 1～17.

[14]　請參前注，*The art world*, p. 580.

[15]　請參：Danto, A. C. (1981). *The transfiguration of the commonplace* (p. 31). Cambridge, Mass.: Harvard University Press.

圖 1–1
美國　羅勃‧羅森伯格
床 (1955)
組合繪畫
(Combine painting)
191.1 × 80 × 20.3 cm
紐約現代藝術博物館
Digital image, The
Museum of Modern
Art, New York/Scala,
Florence

　　明確而獨創的，丹托是以「視覺─難以辨別的─配對」(the visually-indistinguishable-pairs) 的方式，辨解藝術的存在。也就是外觀長的都一樣的東西，為何一件是藝術作品，而另一件卻不是。他在 1964 年的《藝術世界》中便已提出此「藝術性理論」的脈絡論述：一件藝術作品之所以能夠被人了解是藝術，和藝術歷史的知識有關。換言之，對丹托而言，藝術的觀念是緊繫於歷史的情況和所存在的藝術理論，只有賴於藝術界所接受的藝術理論，所以一件現成物才能是一件藝術作品。藝術家安迪‧沃霍 (Andy Warhol, 1928～1987) 將超市的紙箱堆疊成為的「布利洛紙箱」(Brillo Soup Pads Boxes, 1964) 作品，所作的就是具體化一種看世界的方式，表現一文化時期的內在 ❶❻。一件平凡事物的變形，在藝術世界中並沒有改變什麼，它只是帶來藝術結構的覺悟，而這是立基於某一歷史的發展，所以平凡事物變形的隱喻才有可能。

　　然而，往後他顯然並不滿意如此的說法，所以，在之後的文章中便有所調整，將「藝術特定的脈絡」(art-specific context) 改為較為宏觀的「藝術創作脈絡」(art-making context)。因此，依其定義，一件物體可以成為一件藝術作品是：

　　　　㈠有關某些東西 (to be about something)，

　　　　㈡是受詮釋支配 (to be subject to interpretation)。

　　他這種「藝術創作脈絡」的論述，具有如同「語言學般」(linguistic-like) 的本質；所提「關於」(aboutness) 和「詮釋」(interpretation) 分別是針對「藝術家」和「公眾」(public) 而言，一是指向藝術家的意

❶❻　同前註，p. 208.

圖，另一則指向公眾的詮釋❶。

對於當代多元的藝術表現方式，丹托表示：「藝術的經驗已不僅是審美，而是道德的冒險。」(The experience of art becomes a moral adventure rather than merely an aesthetic interlude.)❶，他更以黑格爾的哲學來形容：「藝術邀請我們進行智性的考慮，這並非是為創作藝術之用，而是哲學性的認識藝術是什麼。」(Art invites us to intellectual consideration, and that not for the purpose of creating art again, but for knowing philosophically what art is.)❶

之後，丹托在 2005 年之《非自然的驚奇》(*Unnatural wonders*) 一書強調：藝術的最低限定義是要能說明，為什麼一張床它會是一件藝術作品，而另一張床只能是件室內的家具，同一件物體可能扮演兩種角色❷。藝術作品以某種方式具體化其意義，呈現給觀者，讓觀者有所覺知，藝術作品是「意義的體現」(embodied meanings)❷。

西元 1974 年，美學家喬治・狄奇 (George Dickie, 1926～) 延續丹托「藝術世界」的概念，於《藝術和美學：一制度的分析》(*Art and the*

❶ Dickie, G. (1974). *Art and the Aesthetic: An institutional analysis* (pp. 80～81). Ithaca and London: Cornell University Press.

❶ Danto, A. C. (1996). Why does art need to be explained?: Hegel, Biedermeier, and the Intractably Avant-Garde. In L. Weintraub, A. Danto, & T. Mcevilley (Eds.). *Art on the edge and over* (pp. 12～16). Litchfield, CT: Art Insights, Inc.

❶ 同前註，p. 12.

❷ Danto, A. C. (2005). *Unnatural wonders* (p. xii). New York: Farrar, Straus and Giroux.

❷ 同前註，p. 10.

Aesthetic: An institutional analysis) 一書更為深入的建構藝術制度的理論。基本上，並非單純的以藝術展示性的特性，來思考定義的問題，而是考慮其在社會脈絡中的特質。譬如，藝術作品中所表現的社會實踐和習俗的層面，可能存在於藝術作品之表象，或孤立於藝術作品之外，藝術品是鑲嵌在藝術世界的制度母體之中。狄奇反對「反本質主義的論點」，而認為藝術並非不可定義的。依其看法，藝術是一種非固定的觀念，由社會制度——藝術界所產生。所以，一件藝術作品可能不再是一件藝術作品，如果它所處的藝術界不再如此的認同。

狄奇在 1997 年的 《美學導論：一分析的取徑》 (*Introduction to Aesthetics: An analytic approach*) 修正其在 1974 年以 「藝術的機制理論」 (The Institutional Theory of Art) 來界定藝術 ㉒，他說：

「一件藝術作品是一種人工品，被創造來展現給藝術界的公眾 (A work of art is an artifact of a kind created to be presented to an art-world public)」。在這段論述中，包括「藝術家」、「藝術界的系統」、「藝術世界」 及 「公眾」 的概念。狄奇再進一步的說明：

「一位藝術家，是以對於藝術創作的了解來參與。公眾是一組人，在某種程度上是準備來了解呈現給他們的物體。藝術世界，是所有藝術世界系統的整體。一種藝術世界的系統，是藝術家呈現其作品給藝術世界公眾的結構。」 ㉓

㉒　狄奇繼丹托在 1964 年所提「藝術世界」(The Artworld) 的概念後，另提出「藝術圈」 (The Art Circle)，請參：Dickie, G. (1984). *The art circle*. New York: Haven Publications.；本文中所提的藝術定義係狄奇修正調整後的新意。

㉓　在狄奇的主張，藝術世界的系統具多元的複數性，譬如「繪畫」是一種系統，

　　狄奇並表示在藝術世界中有核心成員，由藝術家（如畫家、作家、作曲家等）、製作人、美術館館長、美術館的觀者、戲院觀者、報紙報導員、各類的藝評家、藝術史學家、藝術哲學、和其他等所組成，使藝術世界得以運轉並持續其存在。在核心成員組成中有最小的核心成員，稱為「表現團體」(presentation group)㉔。因為「表現團體」，藝術世界才有可能存在，這些成員包括創作者的藝術家，以及鑑賞藝術者。某一個人，可能同時具備或扮演不同的角色，而這些角色是由藝術世界的社會系統所制度化。至於，一個客體是否成為藝術的候選者，可能依其非展示性的特徵來察看。狄奇並認為，因為藝術創作涉及人的意圖，原創性是成為藝術作品的必要條件，也即是成為「鑑賞候選者」的必要條件。除此，狄奇不認為有特別的審美鑑賞，而是只有一種「鑑賞」，其意涵就是「一個人經驗事物的品質，所發現的價值或值得的」，可能是存在於藝術之內或之外。他特別強調鑑賞藝術與非藝術之不同，只在於客體的差異。

　　此外，另一位機制論的美國哲學家也是藝術家提姆弟・賓克利 (Timothy Binkley, 1943～) 進一步指出，任何東西可以是一件藝術作品，是因為被藝術家標示 (indexed)，所以一堆石塊可以轉化成為藝術品。藝術家的意圖是藝術成立與否的主要關鍵。賓克利認為二十世紀

「雕塑」是另一種系統，他同時提出「規則—支配」(rule-governedness) 的概念，亦即，每種藝術世界的系統均有不同的規範。請參：Dickie, G. (1997). ***Introduction to Aesthetics: An analytic approach*** (pp. 82～93). New York: Oxford University Press.

㉔　同⑰，p. 36.

的藝術，已成為一種強烈自我批判的學科 (a strongly self-critical discipline)，藝術自由釋放，可能直接創作自觀念，不受限於審美特質的考量。依其說法，「一件藝術品是一個作品；一個作品不必是審美的物體，或甚至只是一個物體；……是實踐傳統所特別化的實體」(An artwork is a piece; and a piece need not be an aesthetic object, or even an object at all; ...an entity specified by convention.)❷❺。

　　藝術是思想和行動的實踐，要成為一個藝術家就是利用 (或發明) 藝術的傳統去標示作品。賓克利並舉例美國藝術家羅勃‧貝理 (Robert Barry, 1936～) 在 1969 年 12 月為期二週於荷蘭阿姆斯特丹的畫廊展覽其「藝術與方案」時，並無一件作品展出，他只要求該館在展覽期間關門，同時釘上一份他的說明：「為了這個展覽，畫廊將關閉」的事件，來說明其所謂「藝術家的標示，便成為作品」的概念。就賓克利而言，藝術家的舉措和一般業餘的藝術愛好者的作法並無不同，所不同的是，被標示者是否被認為具有藝術的重要與專業性。

　　國內學者謝東山延續制度理論的觀點，就「什麼是藝術品」提出三點原則 ❷❻：

　　　㈠藝術品是人工製品或自然物體，經藝術家製作或選定作為審
　　　　美或傳達某種觀念之用；

　　　㈡藝術家的身分由藝術世界所賦予；

　　　㈢在藝術世界中，已存在的理論決定何者為藝術，何者為非藝術。

❷❺　Binkley, Timothy (1977). Piece: Contra Aesthetics. *Journal of Aesthetics and Art Criticism, 35*, 265 & 274.

❷❻　謝東山 (1997)。*當代藝術批評的疆界*。臺北：帝門藝術教育基金會。

依其看法，物體、藝術理論的支持、藝術世界的認同等三者是
構成一件藝術品必要與充分的條件；物體是指包括視覺、聽覺和觸
覺上有形的東西；藝術理論涵蓋主流與非主流的言說；藝術世界則
包括核心與次要（或外圍）的成員，核心成員如藝術家（製作者）
與觀眾（消費者），次要（或外圍）的成員諸如製作人、戲劇指導、
舞臺監督、藝評家等，不實際參與製作者，但影響藝術觀念的發展
者。此種以藝術世界的運作機制為定義，係建立在「互為關係發展」
的基礎。

綜合前述各家之論，我們對於藝術可以有如下的認識：

「藝術是一種有意的人為活動及其產品，這些活動及其產品無論
是模仿自然界的事物，或創造形式，或表達經驗，或提出假設或見解
等等，都在表達創作者的思想與感情，進而引發接觸這些活動及其產
品的人，情感上的共鳴或省思，並提供與增強其知覺的感受性、自我
的價值，或自我的療癒㉗。因此，是否為藝術，以及藝術之高或低品
質上的差異，誠有關於創作者與欣賞者在藝術方面的認同、涵養與詮
釋㉘。」

㉗ 藝術具有療癒的功效，請參最近國內的實徵研究：葉芷秀 (2011)。*從利科文*
本詮釋學理解姚瑞中【恨纏綿】中的藝術療癒。未出版碩士論文，國立高雄
師範大學美術研究所，高雄。

㉘ 有關「藝術定義」的問題，目前就西方學術的探討方向，是傾向於開放詮釋，
就存有的作品去探訪它的特質，譬如它所要傳達的訊息與意義，或者是形式
上的特點，材質的特性等等，採取一種較為開放性的態度去了解藝術，容納
藝術在現代社會、文化中所可能存有的多樣與複雜性，其中隱涵藝術家與觀

　　從這樣的認識，我們可以進一步了解，藝術的界定，與時間及文化等的因素密切相關。藝術家們不斷的從藝術界的機制、藝術品的內容、意義或媒材等層面，思索創作出新意浮現的藝術作品，引發議論，於是藝術範圍的觀念重新被界定，也就擴展我們所已知對於藝術的界限。在藝術史的發展上，有許多的例子可以說明，譬如，二十世紀初的達達藝術家馬歇爾・杜象 (Marcel Duchamp, 1887～1968)，其首件現成物創作「腳踏車輪」(Bicycle Wheel, 1951) ㉙，提出哲學性的藝術思考與質問，抨擊傳統觀點的藝術，現成物的使用蘊涵著藝術創作只不過是有關於選擇，對於既存物體的挑選。當時反藝術的達達物體，如今卻是藝壇上的無價傑作 ㉚ ；另如女性藝術家茱蒂・芝加哥 (Judy Chicago, 1939～) 在加州大學的佛雷斯諾 (Fresno) 分校主持「女性主義藝術計畫」(Feminist Art Program)，倡導女性主義創作。其後，於 1971 年完成的裝置作品「女人之屋」(Woman House)，表現美國社會中產階級婦女的歷史性家庭角色，此作品建構了一種藝術，讓人可以感受到女性生活與意義的豐富經驗，以及她們對世界的貢獻，觸動了學界對

賞者的自由度、各種藝術界社會系統的彈性，及各種關係面向交錯網絡的外延可能。相關的資料可參：Weitz, M. (1959). Some Basic Concepts and Problems, *Problems in Aesthetics* (pp. 143～171). N.Y.: The Macmillan Company. 和 Parsons, M. (1973). The skill of appreciation. *Journal of Aesthetic Education, 7(1)*, 75～82. 及本書文本中所提各作者及筆者的見解。

㉙　請參：MoMA 美術館 MULTIMEDIA, http://www.moma.org/explore/multimedia/audios/3/51

㉚　黃麗絹（譯）(1996)。*藝術開講*（原作者：Robert Atkins）。臺北：藝術家出版社。（原著出版年：1990）。

於藝術史之重新研究與詮釋。茱蒂·芝加哥之後陸續創作的「晚宴」
(The Dinner Party, 1979)、「生育計畫」(The Birth Project, 1982～1985)、
「權力比賽」(Power play, 1982～1986)、「大屠殺」(Holocaust, 1992) 等
的作品，更是豐富了女性主義創作的面向與特色，拓寬藝術的意涵❸。

　　因此，我們可以圖 1-2 來表示「藝術定義」的變動性。藝術的實
踐及其產品，存在於一般與文化產品的脈絡之中，其間的界域是模糊
與不確定，意涵不同時代與文化背景下藝術定義的斷裂性。

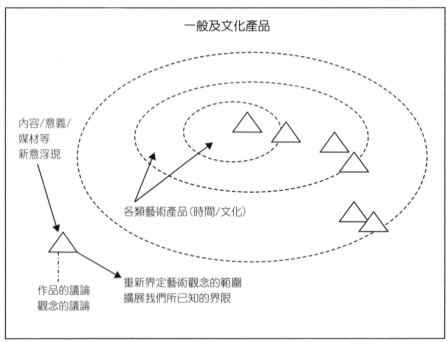

圖 1-2　藝術定義的變動（陳瓊花，2012，頁 246）
　　　　（註：圖中的圓虛線代表不同時間下對於藝術的界定，虛線代表界域
　　　　的模糊與斷裂性，三角形代表作品）

❸　請參：http://www.judychicago.com/

綜整而言，「藝術」是複數性關聯概念的混體，包容「人為的實踐」、「藝術家」、「觀賞者」及「藝術社會」等概念交互聯結的內涵，及其外延繁衍的複元性意義；以「人為的實踐」為主要的在場擬象、各關係概念以在場或不在場的擬象，共存在每一個人的想像與言說；它所指涉的意涵、知識與價值，源於「人」所認同的藝術社會體系中相關的規範與運作；它的開放與延展性，來自藝術社會相關規範的突破與重組，而藝術社會相關規範的突破與重組，則來自「人」對於既存的挑戰、省思與認同，從邊緣而主流、主流而邊緣的不斷交替、再構與變質。

貳、藝術創造的特質

前面所討論，藝術是人類文化中的一特殊環節，其實踐，有賴於藝術創作者運用了獨特的技巧，使生命力展現其中而呈現價值。換言之，藝術的實踐，必然具備了內涵與表現，有了內涵與表現而使藝術實踐不同於其他的文化活動。因此，內涵與表現可以說是藝術實踐的特質。

內涵，指的是創作者所企圖傳達出來的思想與感情；表現，指的是技巧與物質媒介。創作者經由適當的物質媒介，將其內在的思想或感情予以傳達出來，因此產生了藝術作品。然而當藝術作品展現在社會一般群眾之前時，它已然具備了圓滿自足或待互動下補足的特性，任何一位欣賞者都可依據他／她本身的條件與興致隨意的優遊其間。所以說，藝術具有社會的意義，藝術品所呈現出來的是一種典型的感覺與意義，此種典型的感覺與意義並非專屬於個人所享有，而是可以

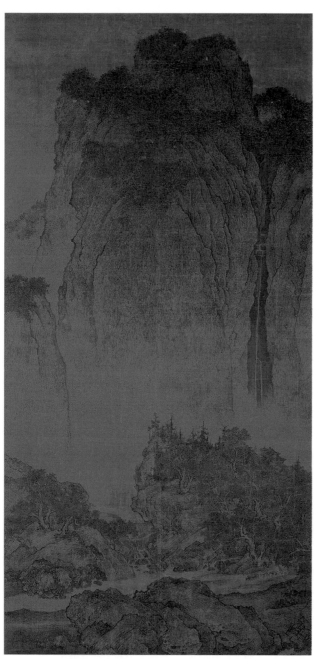

圖 1-3
北宋　范寬
谿山行旅圖
絹本淺設色
206.3×103.3 cm
臺北國立故宮博物院
范寬寫山水真貌，用兩
點狀皴筆，山多以正面
鼎立的構圖，氣勢雄
偉，評者以其作品能得
山之骨，傳山之神。在
右下角處有「范寬」二
字的落款，這落款是前
故宮博物院的副院長
李霖燦先生所研究的
發現。

普遍化為許多人所共通的經驗，因此，社會一般群眾乃得以和藝術家同樣的得有類似經驗的滿足。

　　英國藝評家羅斯金 (John Ruskin, 1819～1900) 在其《現代畫家論》(*Modern Painters*) 表示：「莎士比亞戲曲之所以完全，是因為他用了一切人的認識，描寫一切時代的人間生活；……是因為他描寫不變的人間性。」❸❷

　　北宋畫家范寬，在「谿山行旅圖」（圖1–3）中以雨點狀的筆法描繪大陸北方嚴峻的山水景致。這件作品距今雖有近乎千年的歷史，但是，從作品中我們仍然能體會作者獨特的表現手法及其所傳達的壯麗之美。近代畫家徐悲鴻的作品「愚公移山」（圖1–4），將故事題材生活化，從畫面中，我們可以感受到畫家藉著真切生動的人物描寫，傳達「愚公移山」樸實敦厚的涵義。

圖 1–4　近代　徐悲鴻 (1895～1953)　愚公移山 (1940)　紙本設色　144 × 421 cm　北京徐悲鴻紀念館

❸❷　同❶❶，頁 9～10。

一、藝術實踐的內涵──思想與感情

(一)藝術與思想

思想二字在藝術創作上可解釋為意念 (idea)，即創作時所謂構思，立意之後所欲傳達的特殊意念。這意念或由於創作者獨特的想法，或來自其獨特的經驗，藉由對象（作品）傳達，提供給第三者想像中的滿足。就其意義而言，可分為主觀的思想與客觀的思想。然而二者之間有其密切的關聯性，實不易劃分。

主觀的思想：是指藝術家在創作時，以主觀的自我為出發，所呈現出藝術家的個性和人格。誠如古言，文如其人，或畫如其人等語。就繪畫作品為例，中國人物畫家周昉與張萱，雖同屬一時代的藝術家，然而其作品各具有其特殊的氣質。西方印象派畫家保羅·塞尚 (Paul Cézanne, 1839～1906)，梵谷 (Vincent van Gogh, 1853～1890) 與保羅·高更 (Paul Gauguin, 1848～1903)，其風景題材作品也都各具面貌。若以音樂作品為例，雖同為詮釋貝多芬 (Ludwig van Beethoven, 1770～1827)「命運交響曲」，但每位音樂家的表現卻各自不同。事實上，每件藝術作品莫不充滿創作者強烈的個性，這即為主觀思想的體現。

客觀的思想：是指藝術家主觀意念所觀照之下的客觀世界，呈顯出社會性或時空性，而使藝術作品可以歷久而彌新，傳之不朽。常言藝術家是時代的代言人，即指此義。

所謂社會性，是指藝術品中所表現的典型事物，此典型事物可能出現在任何人的經驗之中，個人可依其特殊的體驗而了解某些藝術品。

一般而言，藝術家的創作總希望獲得讚賞、肯定或激發省思，因此藉由作品所傳達者，不僅是個人或某些少數人所得以享受，而且也是為多數人所欣喜。

　　所謂時空性，是指時代精神與地理環境而言。就時代精神為例，因為政治，經濟，文化等各方面的差異，每個時代的整體性理念與思潮也就各不相同。譬如，中國唐代美女以豐腴為美，在留存的藝術作品中常可看到此種美感的呈現。西方十六、七世紀，因為文藝復興運動而帶來人文主義彌漫的藝術作品。就地理環境為例，因為各處地理特性的不同，可能影響創作媒材的取採，進而產生具地理特殊性的作品。譬如，中國大陸地區因南北地理環境的不同，北方多崇山峻嶺，南方多平原丘陵，在魏晉南北朝時期，表現出來的雕刻作品，北方多為具遒勁之美的高大巨碩塑像，相反的，南方則多優美的寺廟雕像。往日有關生態環保或是性別議題，非為當時社會所關懷，未能為多數人所意識到，因此，欠缺此一方面的創作與思維。當時代趨向於全球化，地區性在地的文化特殊性，往往成為藝術實踐的創作與賞析時首要的考量。

㈡藝術與感情

　　人類感官受外界的刺激之後，在意識上有所覺知，而可能產生快與不快之情，這即為感情之產生。與藝術有關的感情，在藝術理論上一般稱為美的感情或是愉悅的感受，即所謂的美感。美感是一種客觀化的快感，是快感的一種，但不等同於一般尋常的快感，唯二者都具有其積極的內在價值❸。

❸　劉文潭 (1982)。**藝術品味**。臺北：臺灣商務。

一般尋常的快感有關於經由感官所得到的快樂，往往先有行動後有快感，個人的注意力集中於體內產生快感的某一部分，快感產生的時候，往往對象即隨之消滅。譬如，於酷暑得有冰涼的飲料是一種享受，當享用之際，全身通體舒暢得有相當的快樂，此時，冰涼的飲料也用罄。

美感有關於審視美的事物所產生的快樂，它有賴於正常的感官知覺，但不為感官所限制，較不與身體相連，個人的注意力專注於所審視的對象，心靈浮遊於想像之中，個人與所審視的對象達到互為交融的狀態，在不知不覺中把個人主觀的情感當作客觀事物的性質，其中行動與快感幾乎產生於同時，而美感產生時所審視的對象並不隨之消滅。譬如，當欣賞中國文學名著〈孔雀東南飛〉時，心情隨著情節高低起伏，讀到傷感之處，不禁潸然淚下，此時作品本身仍然存在，而個人已享有了感同身受的審美之樂。

由此看來，感情同樣的也可有主觀與客觀之別，唯二者是相互影響。主觀的感情是指個人內在情感的抒發。至於客觀的感情是指對於事物對象設身處地所表現的情感反應。當靜觀默賞一件藝術作品時，就是主觀與客觀感情交融的狀態。藝術的感情具有普遍性與永恆性，而一般所謂的群體感情與時代感情即為此普遍性與永恆性的延伸。舉例來說，朋友與你可能個性不同，但你們仍可能欣賞同樣的曲調，這是說明當某人覺得為美，意味這作品本身具有美的特質，因而對其他的人也可能能享有同樣的特質，即是所謂的普遍性。另如，戰國時代，楚國三閭大夫屈原，因受小人讒言而遭流放江南，為此感懷所作的〈離騷〉，充滿了個人忠君愛國的情操，而這種忠君愛國的情操本質是有其歷久不變的永恆性，所以雖然歷時久遠，這種忠君愛國之美仍能深入人心。

二、藝術實踐的表象——技巧與物質媒介

當一位藝術家從事創作時，一方面他／她需要有獨特的思想與感情，孕育成創作的理念，另一方面他／她也需要具備駕馭適當物質媒介的技巧，如此才能成就成功的作品。

顯然的，如果一位作者有了嫻熟的表現技法，善於掌控各項媒材的特性，可是欠缺他個人獨到的見解，以至於作品僅具華麗的外貌而缺乏深刻的內涵，那麼必然無法成就上乘之作。但是，就另一方面而言，倘若一位作者文思泉湧，可是他沒有加以適當的處理安排，終究也有可能流於雜亂無章。

因此，藝術的表現離不開技巧與物質的媒介，有了物質媒介的外在形式，才能使美感經驗得以傳達，並留傳後世。西方文藝復興時期的藝術家米開蘭基羅 (Michelangelo, 1475～1564) 曾言：「將人物從頑強的石塊當中解放出來。」❸❹這解放二字的解釋，即指藝術的表現需備有妥適的表現手法。

❸❹　曾堉、王寶連（譯）(1981)。**西洋藝術史**（原作者：H. W. Janson）。臺北：幼獅。（原著出版年：1962）。

1-2 藝術的功能

 摘　要

　　藝術創作是基於生活的本身，一種有關人類進化過程的直接經驗；換言之，與藝術家和生活環境之間的經驗密切相關。藝術之具有價值，正因為它是一種模仿或改造事物，以及解決問題活動的表現。

　　從藝術作品的特質，一方面透露出社會的影響，代表著一種社會的傳統、了解、溝通與多元化事實的創造；另一方面也表達著藝術家和其環境，藝術家彼此的共同努力，所改變藝術形態的發展與技法的形成。因此，藝術的主要功能乃在於社會以及藝術本身的發展。大體而言，藝術的功能可包括實用性、宗教性、美化性、與本質性。

　　自藝術的發展可以看出，藝術在社會中的功能和目的，藝術的形式狀態與意義如何受到社會內涵的影響，藝術家如何受到所處文化的影響，藝術家如何影響社會，以及普遍的文化價值如何透過藝術的形式傳遞給大眾。

　　藝術創作是基於生活的本身，一種有關人類進化過程的直接經驗；換言之，與藝術家和生活環境之間的經驗密切相關。藝術之具有價值，正因為它是一種複製或改造事物，以及解決問題活動的表現。

　　為了解各個種類藝術的特性與發展，往往需透過內在與外在的方法考察其歷史。內在的考察，可以明瞭藝術的材料，技法，作家的個性，起源，主題的特質，以及目的。從外在的考察，可以洞悉藝術作品的時間與空間的環境因素。因此，從藝術作品的特質，一方面透露出社會的影響，代表著一種社會的傳統、了解、溝通與多元化事實的創造；另一方面也表達著藝術家與環境，藝術家彼此的共同努力，改變了藝術觀念形態的發展與技法的形成。

　　藝術的主要功能乃在於社會以及藝術本身的發展。換言之，可以說是為人生而藝術或為藝術而藝術的發展。大體而言，藝術的功能可包括實用性、宗教性、美化性、本質性。

壹、實用性的功能

　　藝術是人類文化中重要的一環，反映著生活的演化情形，從現存有跡可考的藝術作品可以發現，它們莫不代表著與當時生活有關的一些事物，在改進實用性並臻美感要求之際，直接改善並提昇其生活的品質。在某些方面，藝術的產生與生活的實用性是密切相關。

　　從藝術史的發展來看，大約距今五、六十萬年以前，中國北京人，已開始打造各種石塊，作為日常的生活工具。到舊石器時代晚期的山頂洞人，所製作的工具，已有骨針、小礫石、鑽孔的石球等，在礫石上並有刻畫的紋飾。至於新石器時代，各種器物已達相當水準，殷墟出土的壺、豆、碗等白陶製品，在古樸的造形上，還刻有饕餮、雲雷等的花紋；而仰韶文化的彩陶，在陶器製作的坯體上，有多彩的各式圖紋，如植物、魚、蛙、鳥等的紋樣；龍山文化蛋殼黑色陶器的製作，

胎壁極薄，近似蛋殼，無論器形或彩繪已極具特色。遺存的器物，透露出其在早期人們生活中的價值與意義。

　　除了改善生活上的必需之外，藝術也常被用來作為與追求善有關的事物，譬如，移風易俗、潛移默化、宣揚政教等的實用性功效。

　　中國現存的東漢畫像石的武氏祠畫像（圖1-5），包括東漢武氏家族墓前武梁、武榮、武班、武開明四石祠及雙闕中的石刻，陸續建成

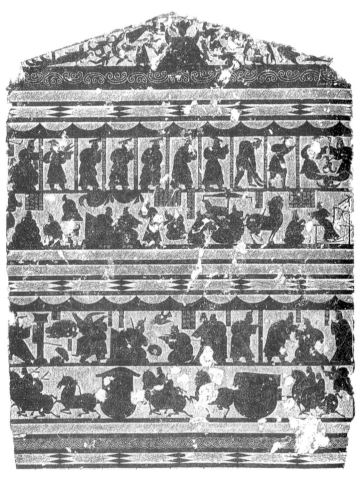

圖1-5　東漢　武梁祠古帝王畫像　　184×140 cm　　山東嘉祥縣文物保管所

於東漢桓帝建和元年到延熹十年間。其中的題材，主要包括帝王、孝子、烈女、刺客、列傳、現實生活等。以在武梁祠內之帝堯像畫石為例，其石刻本身除刻畫冕服衣裳之外，並題有：「帝堯放勛，其仁如天，其知如神，就之如日，望之如雲。」❸❺等的題句，即以宣揚政教，並收潛移默化之功。

另以在武梁祠內之閔子騫御車畫石為例，畫家描繪閔子騫的父親，在車上轉身撫慰受虐、委屈，卻代其後母求情的閔子騫。繪畫的題材取自《孝子傳》的一則內容（故事見《太平御覽》，引師覺授，《孝子傳》），閔子騫的母親早逝，遭其後母虐待不給好的吃穿，而其後母則厚待己生的二子，後來事情為閔子騫的父親發現，擬將其後母遣休，結果閔子騫卻為其後母求情說：現在只有我受寒，父親便已難過，如果母親不在，那麼便將有二子受寒了 ❸❻。這是凡事為人設想，以德報怨的孝行之繪畫作品，是有移風易俗，以收潛移默化的作用。

貳、宗教性的功能

當我們述及藝術是人類文化中重要的一環，反映著生活演化情形的時候，除表示物質生活的一面之外，也包括精神生活的面向。在精神生活的部分，宗教信仰是其中的內涵之一。藝術創作的效果，可能是超越宗教的，但其所伴隨的內容，則可能與宗教的信仰密切連結。

以中國現存最早的文字甲骨文為例，這是一種寫刻於龜甲或獸骨上的文字，是為卜辭、或與占卜有關的紀事文字。寫刻於龜甲、或獸

❸❺　邵洛羊等 (1989)。*中國美術辭典*（頁 664～667）。臺北：雄獅。

❸❻　同前註，頁 664。

骨上的文字，本身是件有關藝術方面的創作，而所伴隨的內容，則與
宗教信仰密切結合。

　　另舉中國墓葬類雕刻藝術為例，俑與明器是為主要的種類。俑，
是指陪葬的偶人，用以送死，有用木、石、銅、陶等的不同材料所製
成，如秦代秦始皇的兵馬俑，漢代的樂舞俑等。此外，尚有明器的製
作，如生活上的用器等，包括的範圍就更為廣泛，如唐代的唐三彩製
作（圖1-6）。從秦漢以至於隋、唐、五代、金、元等朝代，都有陪葬
物的製作，這些製作莫不反映著當時社會信仰的傾向。

　　直接與宗教信仰連結的，可以中國的佛像雕刻藝術為例（圖1-7）。
譬如，北魏雲岡石窟的雕刻，唐代的龍門天龍山石窟的雕像等。藝術

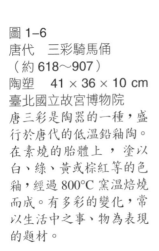

圖1-6
唐代　三彩騎馬俑
（約618～907）
陶塑　41 × 36 × 10 cm
臺北國立故宮博物院
唐三彩是陶器的一種，盛
行於唐代的低溫鉛釉陶。
在素燒的胎體上，塗以
白、綠、黃或棕紅等的色
釉，經過800°C窯溫焙燒
而成。有多彩的變化，常
以生活中之事、物為表現
的題材。

圖 1-7
唐代　佛像雕刻
敦煌石窟第四十五窟
高 185 cm
敦煌彩塑之一，唐代雕
塑。此佛像以 S 形的姿態
站立，面像慈藹豐怡，低
眉俯視，予人親切、溫柔
與祥和的感覺。

家在表現佛教形象時，以現實人物為依據，其造形的端莊，比例的適當，衣紋的流暢，可見雕刻技法的純熟與精鍊。這些佛像雕刻作品，也是藝術寓於宗教的說明。

　　藝術隨著時代社會狀況的演變，雖然大部分的情形，藝術創作並非服膺宗教的意義，但人類在於宗教方面的生活情思，往往會影響或形成藝術家創作時的源泉。

參、美化性的功能

　　藝術美化性的功能，是指有關於美感經驗的享受與提昇。一件藝術作品所提供的知覺方面的享受，可能並不局限於其所提供的創作者本身的經驗，它可隨著觀賞者條件的差異而有不同的體會，但基本上，它展現出一片境界，使你面對並擁有它時，能得有最高程度的精神的快樂、狂喜或淨化。當在享有精神上的快樂、狂喜或淨化之際，有助於個人美感方面經驗與能力的提昇。

　　以戲劇為例，希臘學者亞理斯多德 (Aristotle, 384～322 B.C.) 主張其最大的功效，即在於精神的淨化，在其《詩學》(*Poetics*) 中談到：「……，悲劇乃是一種高貴的完整之行動的模仿，具有適當的長度；它應用每一種語言上的修飾，而被藝術的手腕所加強的語言，每一種語言上的修飾，都被分別地應用在戲劇之各個不同的部分裡；它（悲劇）是被呈現在戲劇的形式，而非敘述的形式之中，透過了對於可憐與可怕的事件之再現，產生出有關這等情緒之適當的淨化作用。」㊲

㊲　劉文潭（譯）(1981)。**西洋古代美學**（原作者：W. Tatarkiewicz）（頁 176）。
　　臺北：聯經。

此外，他又談到：「喜劇乃是某種可笑而不完美的行動之模仿性的描繪……透過了快樂和歡笑導致有關這些激情的淨化。」❸ 誠如文中所言，戲劇可以排遣觀眾的情緒，而使情感得到陶冶。

事實上，這種精神上淨化的功效，並可普遍到各類藝術的創作。從各類藝術方面的創作，我們可以體會其中藝術家訴之於情感的用心，我們也可融入於其中或離、或悲；或合、或樂等的不同體驗。在體驗的同時，我們的美感經驗與能力，也在不斷的擴展與豐厚。

肆、本質性的功能

藝術本質性的功能，在於促進藝術的發展，帶動多元化的藝術思想與形式。藝術的存在與人類文化的進展同時並進。每一時段、每一地區藝術的存在都具有其價值與意義，並不因為地區的偏遠或熱鬧，團體的大或小，時間的長或短而受到影響；反而，若有特殊的政治、經濟、社會、文化等事件的發生，可能會影響到所在地區藝術的形成、特性與持續。整體藝術的成形，誠有賴於各時段、各地區藝術的交遞影響。

事實上，藝術的發展有如波浪交錯起伏的延續。在藝術的表現形式中，一方面表達著藝術家獨特的思想，他／她接受或拒絕既存的事物中的特質，然後加入一些他／她的選擇與貢獻，因此而與過去之間有所變化，而這些變化促使藝術的面貌多元而豐富；在另一方面，藝術的表現形式中，也呈現著藝術家與藝術家之間，彼此的共同努力所形成的藝術形態與技法。

❸　同前注，頁 177。

　　舉臺灣文學與藝術的現象為例，在清光緒二十一年 (1895) 臺灣割讓給日本，因為政治局勢變動，原本的繪畫風氣也隨之改變，西洋畫、日本畫趁勢而入，帶來日本在西方後期印象主義繪畫思潮洗禮下，傾向自然主義的觀念與形式。有關於傳統繪畫方面，原屬與中原大陸一脈相連以簡易水墨花鳥為主的繪畫樣式，因此轉向寫生自然（圖1-8）、或描繪日常生活的景象，呈顯出濃馥的鄉土情懷，為傳統繪畫注入新的內涵。同時，因為注重寫生而更接近我國唐宋古風（圖1-9），注重線描賦彩的表現方式，當時的藝術發展現象誠如王白淵於《臺灣省通志稿·六·學藝志·藝術篇》的主張：「在臺灣有中國大陸傳來的美術、

圖1-8　中華民國臺灣　林玉山 (1907～2004)　蓮池 (1930)　絹本膠彩
146.4×215.2 cm　國立臺灣美術館
林玉山是生長於臺灣的前輩藝術家。此幅為早期作品，可以看到作者用傳統的線描賦彩技法，寫生自然景觀在絹的材質上，企圖在新舊觀念與思潮的交替中，開創出繪畫的新方向。

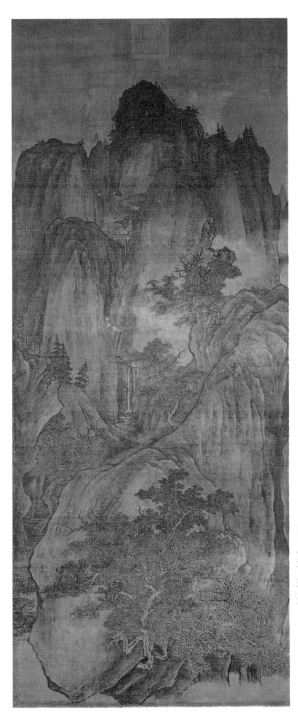

圖 1-9

五代　梁　關仝

秋山晚翠

絹本設色　140.5×57.3 cm

臺北國立故宮博物院

關仝是五代後梁畫家。喜歡
以秋山寒林、幽人逸士等為
表現的題材，所以當時人稱
其作品為「關家山水」。此圖
中所使用的技法，即現在所
謂「線描賦彩」的古風。

後期印象派為中心的西洋美術及中國北畫的一大支脈——即日本畫三種樣式，在此一島上會合，而經過一番的衝突與融合之後，終於開著燦爛的藝術之花。」❸❾ 每一種藝術現象，都是有關藝術整體的表現，獨特的發展，往往需藉助於歷史的理解。

從藝術的發展可以看出，藝術在社會中的功能和目的。藝術家是社會的一份子，社會的內涵滋養藝術的生成，社會普遍的文化價值透過藝術的形式與內容傳遞給大眾，影響社會的內涵與衍傳。

❸❾　王白淵 (1958)。**臺灣省通志稿・六・學藝志・藝術篇** (頁 16～109)。臺中：臺灣省政府。

1-3　藝術的起源

 摘　要

　　藝術起源的問題，是關心藝術如何開始與發展。目前主要的研究方向與學說，可以包括三方面六種學說：

壹、心理學的研究方向

　　依據人類心理的發展與動機來探討。

一、模仿說

　　藝術的產生，是人類本能模仿外界事物的表現。

二、遊戲說

　　藝術是遊戲的發展，藝術與遊戲類似，是過剩精力的表現。

三、自我表現說

　　藝術的產生，是人類自我情感表現的結果。

貳、歷史發生學與人類學的研究方向

　　依據過去的文化，或現存的土著文化予以考察探討。

一、裝飾說

　　藝術的產生，是人類在生活演進的過程中，兼顧實用與審美需求的結果。

二、勞動說

　　藝術的產生，是人類在生活演進的過程中，諸項勞動的表現。

參、心理學，歷史發生學與人類學的研究方向

綜合心理發展，歷史的現象與人類文化予以探討。

宗教說

藝術的產生，是人類各種信仰活動的表現。

藝術起源的問題，是關心藝術如何的開始與發展，各個領域的學者莫不就其專長貢獻新知。目前研究的方向與學說，是依據現存有跡可考的藝術品、未開化的土著民族，以及兒童的心智發展作為主要的研究資料來源，可以包括三方面六種學說的論點。

壹、心理學的研究方向

此學理的方向，是依據人類心理的發展與動機來探討，認為人類與生俱來便具有數種本能，而人類活動的進行，有時候是處於一種無意識或半意識情形之下的衝動所產生，這時的活動，即是一種本能的反應。藝術的活動，往往便是在有關的衝動之下所形成。因此，當著重了解藝術形式中知覺特性的本質、藝術的形式如何涵蓋這些特性、藝術創造的動機過程、藝術發展的發生過程、不同的個體對於不同心理狀況下產生的藝術品的知覺與了解等的問題時，其主要的觀點，便包括了三種主要的學說。

一、模仿說

此學說的觀點認為，藝術的產生，是由於人類所具有的模仿本能，

模仿外界事物的表現。

　　中國《易‧繫辭》中記載：「庖犧氏仰觀象於天，俯觀法於地，而作八卦。」八卦就是以簡單的線描，模仿自然的圖形，作為天、地、風、雷、水、火、山、澤的標記。另外，東漢許慎的《說文解字》也談到：「倉頡見鳥獸啼亢之跡，而造書契。」這即是模仿自然界中鳥獸的各種姿態，所創造出書法文字，一種模仿行為的表現。南朝齊謝赫《古畫品錄》所提到，品評繪畫「六法」中之「隨類賦彩」與「傳移模寫」，也是模仿的表現。

　　希臘的哲學家柏拉圖 (Plato, 427～347 B.C.) 在其《共和國》(*The Republic*) 中提出，藝術是現實世界的模仿。其學生亞理斯多德的《模寫論》(*Copy Theory*) 也有藝術不僅是模仿事物的外表，而且需深入模仿內涵的主張。英國哲學家赫勃特‧斯賓塞 (Herbert Spencer, 1820～1903) 在 1854 年《科學、政治和推測》(*Scientific, Political and Speculative*) 文集之〈音樂的源起和功能〉(The Origin and Function of Music) 中談到，音樂的起源，在於摹仿感情激動時的聲調。德國藝術史家恩斯特‧格羅塞 (Ernest Grosse, 1862～1925) 於《藝術的起源》(*The Beginning of Art*) 述及，原始人類創造的藝術品之紋樣，如畫身的圖譜，大都有其模仿的來源❹。

　　舉中國書法創作為例，現存的春秋越王句踐銅刃上的「鳥蟲書」就是一種模仿的表現。這是中國書法中篆書的花體，往往以動物的雛

❹　同❶，及柏拉圖取自：http://www.filepedia.org/the-republic；斯賓塞取自：http://oll.libertyfund.org/?option=com_staticxt&staticfile=show.php%3Ftitle=336&chapter=12353&layout=html&Itemid=27

形組成，似書像畫的書體，當時多用於旗幟和符信方面❹。

以中國陶瓷創作為例，東漢「彩繪屋」（圖1-10）是陶製的樓閣模型，當時的一種陪葬物，是模仿當時地主莊園的建物，希望死者死後仍能享有生前的福澤。這也是一種模仿本能的產物，作者模仿生活的景象為資源，假藉適當的材料予以呈現。

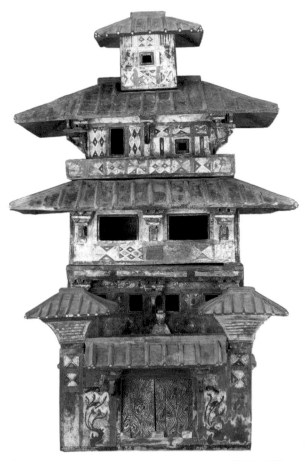

圖1-10　東漢　彩繪屋　132 × 85 × 68.5 cm　美國納爾遜－阿特金斯博物館 (The Nelson-Atkins Museum of Art)

❹　同❸，頁 306。

　　就埃及的雕塑為例，第四王朝 (2575～2465 B.C.) 的門考拉王與皇后雕像（圖 1-11），必然是藝術家模仿實際人物的作品。

　　從模仿衝動的觀點，藝術創作與人類的模仿本能是息息相關的。

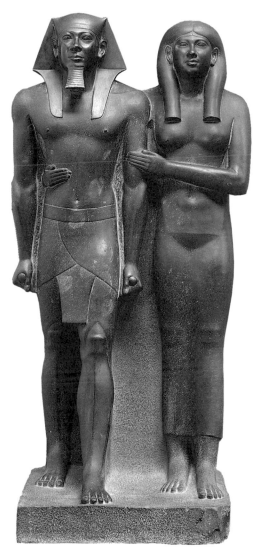

圖 1-11　埃及　門考拉王與皇后雕像（第四王朝 2490～2472 B.C. 左右）　砂岩　142.2 × 57.1 × 55.2 cm　美國波士頓美術館 (Museum of Fine Arts, Boston)

二、遊戲說

此學說的觀點認為,藝術的產生,是由於遊戲的發展,藝術與遊戲類似,是一種過剩精力的表現。

此類學理以兒童心智的成長作為參考,認為兒童的精神生活類似未開化的土著,也類似古代的原始人類,以此去推論早期人類是在何種狀況之下產生動機,從事創作。因此,兒童的歌唱,類似音樂的起源;兒童堆砌積木、黏土,類似建築、雕塑的起源;兒童的塗鴉,類似繪畫的起源;兒童的歡呼雀躍,類似舞蹈的起源❷。

當兒童作這些活動時,多屬無目的的自由活動,是一種遊戲性質的活動,而人類所從事的藝術活動,與兒童所作的遊戲性質雷同,和實際的生活並不直接相關。誠如德國的哲學家伊門紐・康德 (Immanuel Kant, 1724～1804) 在他 1781 年的 〈判斷力的批判〉 (The Critique of Pure Reason) 一文中的主張,人們把藝術視為一種遊戲,它本身就是一件愉快的事情,達到了這一點就算符合了目的❸。這種無所為功利目的的本能活動,乃創造了藝術的主張,德國文學家弗利得・席勒 (Friedrich Schiller, 1759～1805) 在 《美感教育書簡》 (On the Aesthetic Education of Man in a Series of Letters) 裡有了更進一步的說明,他認為藝術與遊戲同為不帶實用目的的自由活動,是一種生命力餘裕的表現,也就是一種精力過剩的現象,而遊戲活動的旺盛,正代表著人類文化進步的標幟❹。

❷ 同⑪。

❸ **西洋美學史資料選輯** (1982)。新竹:仰哲。

　　精力過剩的現象，在人類發展過程中所具有的意義，英國學者赫勃特・斯賓塞在其 1870 年的著作 《心理學原理》 (*Principles of Psychology*) 中表示，所有的動物都具有生命與種族保存的本能，而人類在滿足這兩種本能之外，尚有過剩的精力可隨心所欲的去從事與實際生活無關的，無所為而為的遊戲活動❹。因此，在精力發洩的同時，造就了藝術的創作。

　　然而 ， 藝術是否就等於是兒童的遊戲 ？ 德國藝術史學者朗格 (Konrad Lange, 1855～1921) 於其《藝術的本質》一書中深入的剖析二者之別❻。他指出藝術是形式成熟的遊戲，藝術是出於成人的觀念，意義較為深刻，內容較為豐富，而且除表達自我之外，還希望能把它擴張成為具有社會意義的活動，所以，在表達的方式上較為嚴謹與慎重。

　　就兒童的遊戲活動為例，譬如，當一位兒童隨興採取掃把作為馬匹，玩起打獵的遊戲時，運用了充分的想像力，把掃把假想為馬匹，使遊戲的主題意象得以有客觀化的憑藉對象，進而使遊戲得以順暢的進行。

　　就藝術家的創作活動為例，譬如，當一位雕塑家構思、表現一匹戰馬矗立於現代高聳的建築之外時，除了致力於創作理念與形式結構之外，往往還必須考慮、試驗各種有關的因素，作品與建築之間的配合、材料的選取、地理氣候等等的考量。事實上，是煞費苦心的工作。最後，當所有的材料、內容、形式都融鑄成一不可分割的整體時，整個藝術創作的活動方才完成。

❹　同⓫。

❺　同⓫。

❻　劉文潭 (1975)。*現代美學*。臺北：臺灣商務。

因此，綜合而言，藝術與遊戲相似之處在於：

（一）以模仿與創造，在現實世界之外另造一理想的世界。

（二）將內在的意象表達為外在的形式。

（三）從物我合一的境界中，尋求精神上的滿足。

藝術不同於純粹遊戲活動之處：

（一）藝術創作活動較純粹遊戲活動具有社會性的意義與價值。

（二）藝術創作追求象徵意義與形式的結合與完美，純粹遊戲活動
則較專注於象徵的意義。

藝術創作活動與純粹的遊戲活動，雖然有所不同，但就活動的本質層面仍有其相通之處。遊戲衝動說的重點在於，當人類於滿足基本的生存需求之餘，所作的各項滿足身心愉悅的活動，造就了藝術的產生與發展。

三、自我表現說

此學說的觀點認為，藝術的產生，是由於人類自我情感表現衝動的結果。

藝術在本質上是人類內部精神的再現，藝術的目的就在於情感的自我表達。以中國《呂氏春秋·古樂》中所言為例：「昔陶唐氏之始，陰多滯伏而湛積，陽道壅塞，不行其次，民氣鬱閼而滯著，筋骨瑟縮不達，故作為舞以宣導之。」從此文中可見舞蹈的表現，乃用以舒解情懷。另外卜商〈詩大序〉中云：「詩者，志之所之也。在心為志，發言為詩；情動於中，而形於言；言之不足，故嗟歎之；嗟歎之不足，故永歌之；永歌之不足，不知手之舞之足之蹈之也。」《禮記》上也云：

「詩，言其志也；歌，詠其聲也；舞，動其容也；三者本於心，然後
樂器從之。」這些見解，莫不表示詩、樂、舞三者都是由於情動於中，
人心感於物而動的表現，屬於一種內在情感的表達。

芬蘭美學家又臼・赫恩 (Yrjö Hirn, 1870～1952) 在其 1900 年《藝
術的根源》(*The Origins of Art*) 書中，強調人類自始就有表現自我感情
的本能，藝術既然是美的感情的具體顯現，所以說藝術起源於自我表
現的本能 ❹。俄國文學、哲學家李奧・托爾斯泰更是強調強烈情感的
感染力，是好的藝術作品的必要條件，他在其 1897 年著作《藝術論》
(*What is Art*) 中談到，藝術的起源，是由於人類為了要將自己所體驗到
的感情傳達給別人，於是在自己心中重新喚起這種感情，並以某種外
在的方式表達出來 ❽。

自我表現說的重點，在於強調人類與生俱來都有一種要將自己的
感情表現出來的衝動，猶如兒童以聲音、語言、動作或其他的媒介，
表達其各類喜、怒、哀、樂的情感，在此表現情感衝動的驅使之下，
於是有了藝術活動的產生。

貳、歷史發生學與人類學的研究方向

依據過去的文化，或現存的土著文化予以考察探討，對於個別的
藝術作品，探討其起源與構成，建立它的時間與空間的分類，運用個
案、相關性與發展性等的研究方法，從整個文化的構成去了解藝術的

❹　同 ⑪，頁 23～24。

❽　耿濟之（譯）(1981)。**藝術與人生**（原作者：L. Tolstoy）。臺北：遠流。（原
　　著出版年：1897）。

產生與意義。

一、裝飾說

此學說的觀點認為，藝術的產生，是由於人類在生活演進的過程中，裝飾其本身及生活上的各項事物、環境等的活動與製作的結果，這種裝飾的活動與製作，是兼顧實用與審美的需求。

早期的藝術創作與日常的生活緊密相連，其創作動機除具美的觀念之外，往往是以實用目的為導向。芬蘭美學家又臼‧赫恩在他《藝術的根源》書中也表示，原始時代某些民族的裝飾品，是具備著極其實際的、非審美的意義：「例如武器、家具等等的雕刻，紋身、編物等等的花樣，世人大概都認為是純粹的審美上的藝術衝動的產物，可是這些東西，現在大多都可以說明它們有的是用來作宗教的象徵，有的是用來作為所有主的符號，大抵都含有這一類的實用上的意義。」

這種以實用目的為導向的說法，在德國藝術史家恩斯特‧格羅塞《藝術的起源》一書中予以折衷，並特別強調由實用性而臻於美感在裝飾活動行為上的意義：「把一件用具磨成光滑平整，原來的意思，往往是為實用的便利，比為審美的價值來得多。一件不對稱的武器，用起來總不及一件對稱的來得準確；一個琢磨光滑的箭頭或槍頭，也一定比一個未磨光滑的來得容易深入。……澳洲人常把巫棒削得很對稱，但據我們看來縱使不削得那樣整齊，他們的巫棒也不至於就會不適用。根據上述情形，我們如果斷定製作者是想同時滿足審美上的和實用上的需要，也是很穩妥的。」❹

❹　同 ⓫，頁 26～27。

　　從現存有跡可考的作品中，我們可以發現，若只是以實用性的目的來解釋藝術創作的動機，是無法涵蓋多數藝術作品特質。舉希臘阿提加黑繪式雙耳陶甕（約 550 B.C.，圖 1-12）為例，如果器物只為實用目的，素甕本身便已具備可用性，作者大可不必費周章的在瓶身上作繪彩飾。因此，黑繪式的技法存在，必有其價值，其價值就在於讓使用者在好用之餘，並能賞心悅目，另一方面也帶動瓶身彩繪技法的多元與發展（圖 1-13）。

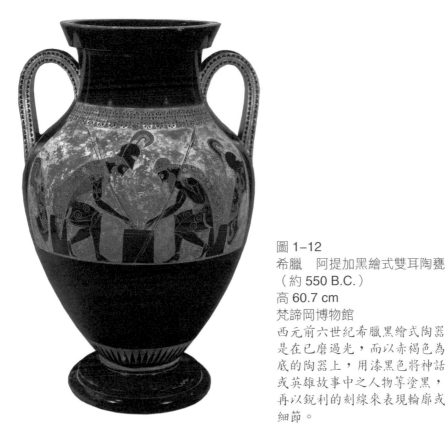

圖 1-12
希臘　阿提加黑繪式雙耳陶甕
（約 550 B.C.）
高 60.7 cm
梵諦岡博物館
西元前六世紀希臘黑繪式陶器是在已磨過光，而以赤褐色為底的陶器上，用漆黑色將神話或英雄故事中之人物等塗黑，再以銳利的刻線來表現輪廓或細節。

圖 1-13
希臘 阿提加赤繪
(520～510 B.C.)
赤繪的技法較黑繪
略晚，西元前六世
紀末出現在雅典，
其製作法與黑繪相
反。赤繪式是首先
將圖像部位留空，
而將其餘部分塗上
漆黑色，而後以鮮
麗的赤褐色畫出
主題。

　　人類在生活演進的過程中，早期裝飾的行為包括美化其本身，及
生活上的各項事物、環境等的活動與製作，譬如人體裝飾、器物與居
住等的裝飾。原始的人體裝飾包括永久性的 (permanent) 與暫時性的
(temporary) 裝飾。永久性的裝飾，以疤或刺紋紋身，隨身體的部位而
改變其造形；暫時性的裝飾，有以繪畫的形式、或以物體如羽毛、金
屬、皮革等，並非實用性的披掛在身上，這種暫時性的裝飾一般較具
有美感的動機，但此動機往往隨文化背景的不同而有所差異❺。人體
裝飾的目的，除了滿足自己快樂之外，往往還帶有愉悅別人，加強人

❺ Ember, C. R., & Ember, M. (1977). *Anthropology* (p. 407). New Jersey:
　 Prentice-Hall Inc.

與人之間的感情交流的社會作用。器物與居住等的裝飾，則包括各項
與生活有關的衣、食、住、行等各方面的必需用品。裝飾的意義，除
美化的目的之外，也代表著功能的改進。而其所作的裝飾圖紋，往往
隨社會的結構而具有特殊的象徵意義。

裝飾說的重點，在於肯定人類對於實用與美感的基本需求，此種
需求促成藝術的產生與發展。

二、勞動說

此學說的觀點認為，藝術的產生，是由於人類在生活演進的過程
中，各種勞動行為的表現，譬如經由耕種、打獵、畜牧等的活動，而
帶來相關的藝術創造活動。

芬蘭美學家赫恩在他《藝術的根源》書中談到：「我們以為最原始
的野蠻人的舞蹈，如北美印第安人及黑奴的舞蹈，實在也是非單純藝
術之所產生，他們是靠了這種舞蹈作為日常狩獵時射擊鳥獸的練習。
那舞蹈的動作，便是他們狩獵鳥獸的動作。」 ❺❶ 因此，由於狩獵生活
的必須帶來舞蹈形式的產生。舉中國舞蹈的發展為例，舞蹈一直存在
先民的生活之中，或用於祭神、祭祖的祀禮，或國家的慶典等，如西
周時，有用於社稷祭祀的帗舞，有為兵士操練作戰的兵舞等。

以繪畫作品為例，中國西漢畫像磚與東漢畫像石的題材，如宴樂、
鬥雞、出行、狩獵等的場面，莫不反映了當時社會生活的景象。另如
西班牙阿爾塔米拉（Altamira， 圖 1–14）的洞窟壁畫中，所描繪的各種
動物的形象，也與當時人們的狩獵生活密切相關。

❺❶　同❶。

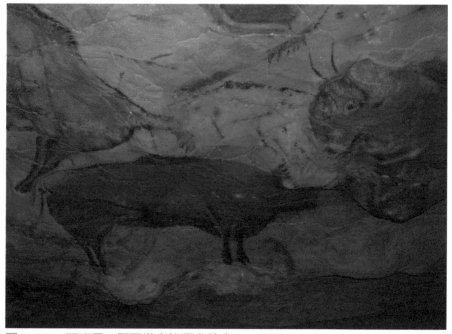

圖 1-14　西班牙　阿爾塔米拉洞窟壁畫 (12000 B.C.)

　　勞動說的重點，強調藝術的本源，在於人類生活過程中所從事的各項活動，如工作時共同的呼喚吶喊，可能形成詩歌或音樂；為耕耘、狩獵或戰事所作的準備練習，可能形成舞蹈的形式或繪畫的題材等。藝術的產生與人類的各項生活不可分離。

參、心理學，歷史發生學與人類學的研究方向

　　綜合心理發展，歷史與人類文化的現象予以探討。

宗教說

　　此學說的觀點認為，藝術的產生，是由於人類各種信仰活動的表現。早期人類生活的自然環境尚未開化，許多的自然現象非為人力所

可主宰，當驚駭於大自然的神祕力量之不可預測時，必然萌生畏敬與崇拜的意識，進而產生各種信仰，如對自然、偶像、鬼神與祖先等的崇拜，此種與信仰有關的活動與製作，乃造就了藝術。

　　有關宗教之形成，英國學者愛德華・泰勒 (Edward B. Tylor, 1832～1917) 在《早期宗教》(*Primitive Culture*) 書中談到的「萬物有靈論」(Animism)，他認為宗教的根源來自於知性方面的好奇，而這種好奇是有關於精神的狀態和對未能完全了解之事物❷。至於波裔英國學者布隆尼斯露・瑪琳諾詩基 (Bronislaw Malinowski, 1884～1942) 在 1925 年的《巫術、科學和宗教》(*Magic, science and religion*) 則主張宗教是一種個人焦慮與不確定的反應，經由宗教使人們相信死亡並非最後，生命於死後仍將持續❸。此外法國社會學家艾彌兒・杜漢姆 (Émile Durkheim, 1858～1917) 在其《宗教生活的基本形式》(*The elementary forms of the religious life*) 提到，宗教源於社會和社會的需求，一件物體如木頭、石塊或塑像，作為一個象徵被視為神聖，是由於社會的事實與考量❹。

　　藝術與宗教的關係，澳裔英國藝術史家恩斯特・龔布里屈 (Ernst H. Gombrich, 1909～2001) 在其《藝術的故事》(*The Story of Art*) 書中

❷　泰勒在 1871 年的 *Primitive Culture* 提出此論述，此書 Cambridge University Press 在 2010 年重新發行，ISBN9781108017527。

❸　Malinowski, B. (1925). *Magic, science and religion*. N.Y.: Doubleday. 取自：http://hirr.hartsem.edu/ency/Malinowski.htm

❹　Durkheim, E. (1915). *The elementary forms of the religious life* (G. Allen, & Unmin, Trans.). New York: Macmillian. （原著出版年：1912）。

圖 1-15
中國　湖南長沙出土非衣
彩繪帛畫　205×92 cm
湖南省博物館
中國古代繪在絲織品上的
圖畫。1972 年出土於湖南
長沙馬王堆的 1 號漢墓，
陪葬覆在內棺上為一「T」
形。人物造形帶有風俗畫
的性質，寫實而具裝飾性，
線條規整而色彩絢麗。

述及，一件原始的雕刻或繪畫，不是美或不美的問題，而是有無它的作用，能否發生效力❺。換言之，依其看法，藝術作品與宗教的儀式、祭禮息息相關。

　　舉現存有跡可考的作品為例，中國湖南長沙出土的西漢帛畫中之「非衣彩繪帛畫」（圖 1–15），畫面分為天上、人間、地下之各種景象，作為陪葬之用，反映了當時的宗教信仰。另如西班牙阿爾塔米拉的洞窟壁畫為例，圖中的景象除裝飾之外，可能與巫術有關，以祈求狩獵能滿載而歸，獵人因祈求而信心倍增，繪畫乃具有宗教的意義。

　　宗教說的重點，在於強調藝術創作之動機源自於宗教信仰，而與宗教有關的各種活動或製作乃形成了藝術。

　　綜合前述各論點，均有其價值與意義，提供了對於藝術起源的多元認識與了解。

❺　雨云（譯）(1980)。**藝術的故事**（原作者：E. H. Gombrich）。臺北：聯經。（原著出版年：1950）。

1-4 藝術的類別

 摘 要

壹、藝術的種類

　　一般傳統的分類方法，將藝術分為八類，包括文學、音樂、繪畫、雕刻、建築、舞蹈、戲劇與電影，即所謂的「八大藝術」。然而隨著時代的改變，創作思想、觀念的更易，創作者駕馭材料而致藝術形式或內容的豐富，除上述八種藝術之外，尚可包含各具特殊性質或具跨領域特性之藝術創作的「其他」項，如書法、篆刻、版畫、工藝、攝影、複合媒體或數位藝術等等。

貳、藝術分類的方式

一、以藝術外觀的媒介分類

二、以與自然關係的遠近分類

三、以美或藝術的純粹性為標準的分類

四、以與實用關係為標準的分類

五、以感覺為標準的分類

壹、藝術的種類

　　「藝術」為各類藝術的泛稱，其範圍非常寬廣。一般傳統的分類方法，將藝術分為八類，包括文學、音樂、繪畫、雕刻、建築、舞蹈、

戲劇與電影，即所謂的「八大藝術」。然而隨著時代的改變，創作思想、觀念的更易，創作者駕馭材料、形式或內容的豐富，許多的藝術創作已突破上述之局限。因此，除上述八種藝術之外，尚可包含各具特殊性質或具跨領域特性之藝術創作的「其他」項，如書法、篆刻、版畫、工藝、攝影、複合媒體或數位藝術等等。

貳、藝術分類的方式

　　許多的創作同屬於藝術的大家庭，然而因為各個類別的藝術創作，在引用的媒介與表現的方式上，均有其獨特性質的存在，而這些各異的屬性便是發展成為個別「藝術社會」的基礎。為系統性的了解各個類別藝術的特質，在研究上，乃隨著研究者注重方向的不同，而有不同的分類方式。傳統以來，有關分類的方式，大體上包括以藝術外觀的媒介分類，以與自然關係的遠近分類，以美或藝術的純粹性為標準的分類，以與實用關係為標準的分類，以及以感覺為標準的分類等。其中，以感覺分類的方式較能明確的區分各個類別藝術的屬性❺❻。

一、以藝術外觀的媒介分類

　　這種分類，是以藝術外在形式所使用媒介的不同予以區分，有「時間的藝術」與「空間的藝術」之別；「造形的藝術」與「音樂性的藝術」之別；「靜的藝術」與「動的藝術」之別。

❺❻　凌嵩郎、蓋瑞忠、許天治等 (1987)。**藝術概論**（頁 46～47）。臺北：國立空中大學。

二、以與自然關係的遠近分類

這種分類,是以藝術表現的外在形式與自然關係的遠近予以分類,換言之,以和自然相像的程度為區分的標準,有「模仿藝術」與「非模仿藝術」之別。

三、以美或藝術的純粹性為標準的分類

這種分類,是以藝術是否純為表現美或藝術性為標準予以區分,有「純藝術」與「非純藝術」之別。

四、以與實用關係為標準的分類

這種分類,是以藝術的表現,是否受到實用因素的約束為標準予以區分,有「自由藝術」與「實用藝術」之別。

五、以感覺為標準的分類

這種分類,是以藝術之表現,所涵蓋到有關的感覺作為分類的標準,譬如,聽覺、視覺、觸覺、運動感覺等。其中,聽覺有關於時間的延續性,而視覺、觸覺、運動感覺等則有關於空間的占有性,統合運用這些感覺之藝術,則同時具有時間的延續性與空間的占有性,因此有「時間藝術」、「空間藝術」、「綜合藝術」之別。概括藝術的種類並例舉如下:

聽覺--------------------------時間藝術：音樂、文學
視覺、觸覺、運動感覺----------空間藝術：繪畫、雕刻、建築、書法、
　　　　　　　　　　　　　　　　　　　　篆刻、版畫、工藝、攝影
　　　　　　　　　　　　　　　　　　　　等
聽覺、視覺、觸覺、運動感覺----綜合藝術：舞蹈、戲劇、電影、複合
　　　　　　　　　　　　　　　　　　　　媒體、數位藝術等

有關個別藝術的基本特性如下：

㈠時間藝術

音　樂

　　以音為媒介，依曲調，和聲與節奏的構成，直接表達各種細膩的情感與內涵。一曲作品，有賴聽覺的感受，需時間的延續。各時代、各國家、各區域、各民族的音樂發展，各有不同，依其表現的方式區分，大致上，可包括標題音樂與絕對音樂。標題音樂如歌謠、歌劇、描寫音樂等。絕對音樂又稱純粹音樂，是單純訴之於音樂的效果，不含敘述性與標題的意義。

文　學

　　文字尚未發明之前，人與人之間的溝通與傳遞，有賴口語的進行。所以，一首詩歌的表達，除依聽覺感受之外，須透過時間的延續，方能領會完整的意象。俟文字創造後，人與人之間的溝通與傳遞，有了更為寬廣的表達方式，透過文字的結組，敘述悲、歡、離、合、或真、或喻、或激烈、或溫馴等的情節，傳遞人類普遍性的情感與思想，文學的表現領域，乃隨之擴大。文學中題材與形式的表達方式，亦隨各時代、各國家、各區域、各民族的發展，而有不同的風格。

㈡空間藝術

繪　畫

　　以形、色及各種不同的材料，在二次元的平面空間，表現三次元的幻象。其表達的方式，隨各時代、各國家、各區域、各民族的發展，而有不同的特徵。若依地理、時代、風格、材料與題材的不同區分可有不同的名稱。

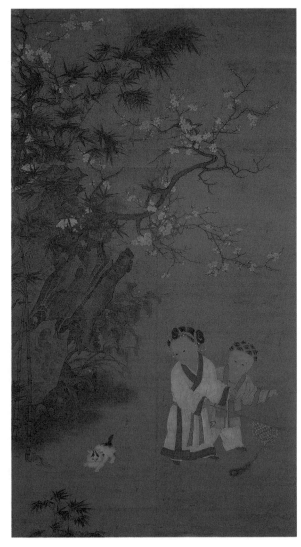

圖 1–16
宋人　冬日嬰戲圖
絹本設色
196.2 × 107.1 cm
臺北國立故宮博物院

　　譬如，依地理分類，有中國繪畫、東洋繪畫、西洋繪畫等。依時代分類，有中國商代、周代、漢代、唐代、宋代繪畫；西方中古時代、文藝復興時代、巴洛克時代等。依風格分類，有中國的文人畫、院體畫、吳派、浙派、揚州八怪、嶺南畫派等；西方如古典主義、浪漫主義、寫實主義、印象主義、象徵主義等。依材料分類，有中國的金碧山水、淺絳山水、水墨畫、膠彩畫、木刻版畫、水印版畫等；西方有油畫、水彩畫、蛋彩畫等。依題材分類，有中國的人物畫、山水畫、花鳥畫、四君子畫、畜獸畫等；西方有靜物畫、風景畫、肖像畫等（圖 1–16～1–17）。

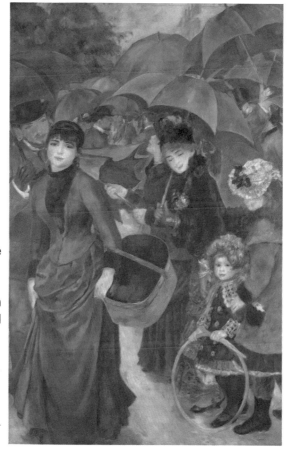

圖 1–17
法國　雷諾瓦 (P. Auguste Renoir, 1841～1919)
傘 (1881～1886)
畫布油彩　180.3×114.9 cm
倫敦國家畫廊 (The National Gallery, London)
雷諾瓦為法國印象派畫家、雕刻家。其作品在人物造形上，不用清楚的輪廓，而以自然寫實的筆調烘托出人物間之空間感，所用之色調予人夢幻式的溫馨感。

雕　刻

　　以雕、刻、塑、鑄造、與構成等的方法，透過可資運用的各種材料，在三度空間裡，表現作者的意象（圖 1–18～1–21）。

　　傳統雕刻的材料，主要包括竹、木、泥土、銅器、玉、石等，隨著材料的多樣與觀念的演變，現代雕刻創作自由而多元。欣賞一件雕刻作品往往須經由視覺、觸覺、以及運動感覺。

圖 1–18　唐代　三彩女俑

圖 1-19　羅馬　臺伯河神　大理石雕　165 × 317 × 131 cm
法國羅浮宮美術館

圖 1-20　明代　文殊菩薩　泥塑
山西省五臺山殊像寺

圖 1-21　明代　金剛　琉璃雕塑
山西省洪洞縣廣勝寺
此作品面部表情刻劃生
動，充滿了神氣威武之壯
美。

　　雕，是以鑿、剗、削的方式，將材料中不必要的部分去掉。刻，是以鏤刻的方式，在材料上刻出深淺不同的線條。塑，是以可塑性的材料，逐次添加的方法完成。鑄造，是以模具經翻範、合範、灌漿、打磨、加工等的過程製作。構成，是由各個不同的部分組合成為整體。傳統的雕刻形式，有圓雕與浮雕之分。圓雕，即立雕，占有三度空間。浮雕，係在平面上雕刻出凹凸的深淺空間。

建　築

　　凡以磚石、金屬、木材、混凝土、玻璃等各種材料建造的宮殿、樓閣、亭臺、寺廟、會堂、旅館、住宅、橋梁、陵墓等不同功能的立體物，並包括建物實體與其周圍自然環境的統一與處理❺❼（圖1-22～1-31）。

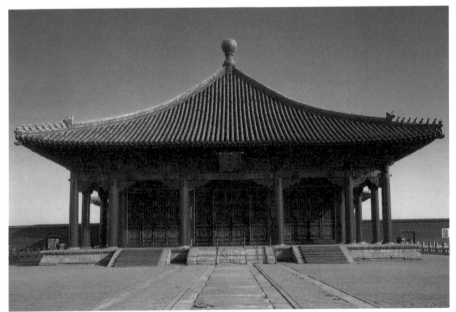

圖1-22　中國宮殿建築　中和殿

❺❼　同❸❺，頁440。

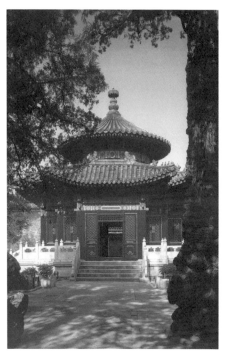

圖 1-23　中國宮殿建築
　　　　　御花園千秋亭

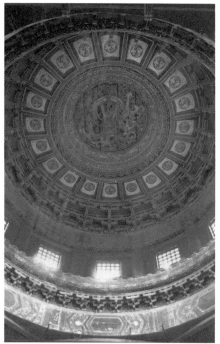

圖 1-24　中國宮殿建築
　　　　　千秋亭藻井

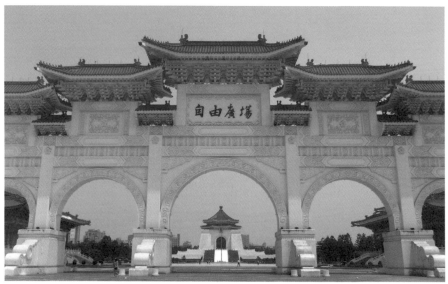

圖 1-25　臺灣中正紀念堂

圖 1-26　臺灣國家戲劇院

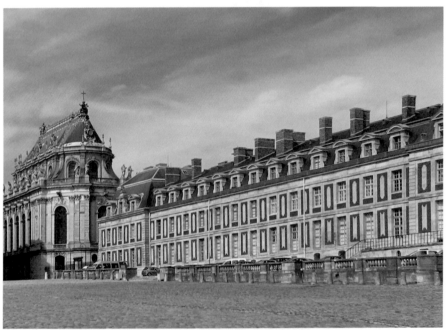

圖 1-27　法國　凡爾塞宮右側　Shutterstock 提供

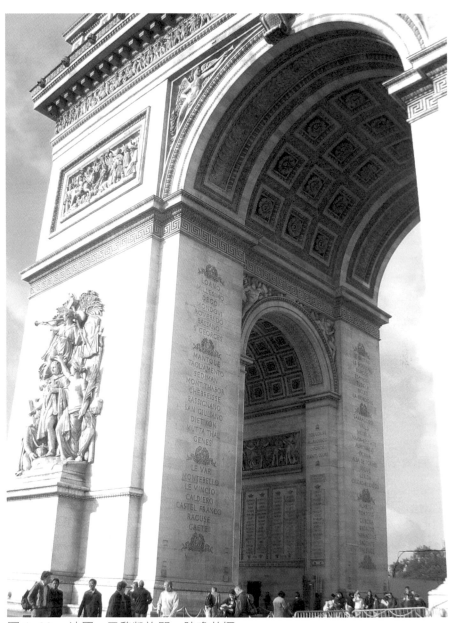

圖 1-28　法國　巴黎凱旋門　陳瓊花攝

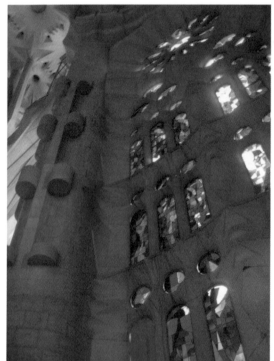

圖 1-29
西班牙　巴塞隆那
聖家堂內廳
陳瓊花攝

圖 1-30　中國　山西祁縣喬家堡喬宅二號院居室內景

圖 1-31　德國　中世紀民間建築　陳瓊花攝

　　中西建築常伴隨著有繪畫與雕刻的裝飾，而這些裝飾往往也成為
建築中重要的部分。因此，當欣賞一建築作品時，建築也具有如繪畫
與雕刻的特性，遠觀其形色的表現，須運用視覺及身體的感受，近繞
了解其建物的機能，又須如雕刻般的以觸覺與運動的感覺去感受其結
構及空間之美。

書　法

　　書法為中國傳統藝術，用毛筆書寫漢字如篆、隸、正、行、草的
法則。在技法上講究執筆、用筆、用墨、點畫、結構分布等的安排，
講究筆法、筆意與筆勢。歷代書體如商周金文、秦代篆書、漢代隸書、
魏碑、唐代楷書、宋代行書、明人小楷等，面貌豐富而多樣。欣賞一
件書法作品，著重於視覺方面的享受
（圖1-32～1-33）。

圖1-32
清代　吳昌碩 (1844～1927)
五言辭　石鼓文
155×30 cm
私人收藏
吳昌碩為近代書畫、篆刻家。其
書法結體雄健，善寫石鼓文。石
鼓文即籀文，秦始皇統一文字前
的大篆。先秦刻石的文字，石作
鼓形，故又稱石鼓文。

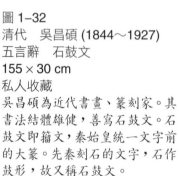

圖 1-33　清代　鄭燮 (1693～1765)　李白長干
行一首　行書　93.2 × 47.7 cm　四川
省博物館
鄭燮，又號板橋，為清代書畫、文學家。
其書法以篆隸體參合而為行楷，非隸非
楷，自稱六分半書。字間布置安排，錯落
有致，自行一格。

篆　刻

　　篆刻為中國傳統藝術，鎸刻印章的通稱，因印章字體大都採用篆
書，故稱之，是書法藝術透過刀刻以後的再現。凡鎸刻成凹狀的印文，
為朱地白字，稱為白文，也稱陰文。凡鎸刻成凸狀的印文，為白地朱
字，稱為朱文，也稱陽文。形式上，有秦印、漢印、象形印、花押印、
閑章等的種類。欣賞篆刻作品猶如書法與雕刻，印文以視覺感受，印
章則須併用觸覺領會（圖1-34～1-35）。

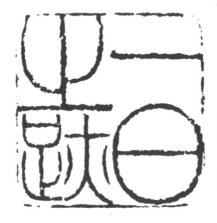

圖1-34
清代　鄧石如 (1743～1805)
一日之跡（陽刻）
鄧石如是清代篆刻家、書法
家。其篆刻作品蒼勁莊重、沉
厚樸實，世稱鄧派。

圖1-35
清代　鄧石如 (1743～1805)
筆歌墨舞（陰刻）

版　畫

運用朱文與白文所造成凹凸效果的基本技法，經由不同的版材、色料與壓、刷等技術的處理，發展成可多重複製的版畫藝術類型。通常所使用的媒介有木刻版畫、銅板版畫、石板版畫和絲網版畫等。藝術家會在其作品的左下角以鉛筆簽名，並以 A.P. (Artist Proof) 表示成品的次序編號，譬如 1/50，即總數量 50 張中的第 1 張（圖 1–36）。

圖 1–36　中華民國臺灣　鐘有輝 (1946～)　臺灣 (2011)　版畫　77×57 cm
作者利用併用技法，賦予臺灣繽紛之色彩，蘊藏生命的多彩與無限的能量，更隱喻臺灣人生命力之泉源。

工 藝

　　是以巧妙技術製作精美器物之活動，具有實用與審美的特性。因此，製作的過程，一方面要注重形態感覺的造形美，另一方面也要考慮到用途材料的選擇及加工的程序。工藝的內涵隨時代的演變而有所更異，在手工時期，是為手工技術，在近代工業文明中，則稱為工業技藝。工業技藝講求透過精巧的技能，製作出精美的產品，使社會大眾都能享用。在中國傳統的工藝中，種類繁多，例如：染織工藝、緙絲與刺繡、美術玻璃工藝、陶瓷器工藝、琺瑯器工藝（圖1-37）、漆器工藝、銅器製造工藝等❺⑧，都淵遠而流長。欣賞時視工藝的種類，用視覺覺知其存在與形式，或併用觸覺來覺知其材質與結構之美。

圖1-37
清代　掐絲琺瑯天雞尊
25.8×9×21 cm
臺北國立故宮博物院
銅胎掐絲琺瑯也稱為景泰藍。傳說創於明宣德 (1426～1435) 間，而在景泰 (1450～1456) 間才廣為流行，當時以藍釉最出色，故稱景泰藍。此作品以鳥類為基本的造形結構，色彩絢麗。

❺⑧　有關工藝方面的資料，請參：張長傑 (1981)。*現代工藝概論*。臺北：東大圖書；蓋瑞忠 (1986)。*宋代工藝史*。臺北：臺灣省立博物館。

攝影等

以攝影機等相關科技器材所捕捉、或截取、或創造影像的藝術實踐，其內涵與表現的關心與考量，與繪畫等的創造意義是相同的❺❾（圖1-38）。因為媒材及科技技術的昌明，藝術表現的方式與類型不斷的在發展與擴充，非本書所指可以局限。

圖 1-38　中華民國臺灣　沈昭良 (1968～　)　舞臺 (STAGE, 2006～2011)
攝影
作者以自 1994 年前後起，運用大貨車改裝為油壓式舞臺車，存在於臺灣各地的綜藝團為表現的題材，傳達濃郁的社會關懷，透過精湛而敏銳的攝影手法與氛圍掌握，散發有關此一行業的經營，執業及消費者之間需求互動所共構的在場與不在場的擬像，引導觀者了解並賞析臺灣獨特的娛樂文化與產業類型。

❺❾　請參：沈昭良藝廊，http://www.shenchaoliang.com/CHINESE/gallery/article/C-article10-00.html

㈢綜合藝術

舞　蹈

以肢體模仿語言與心志的藝術，其姿態隨律動而運動，除模仿某種動作的性格與情感外，亦具美感的要求❻。舞蹈包括走、跑、跳三種根本的動作，這三種基本動作的發展，舞蹈乃由簡單而複雜，從個體而集團。

舞蹈的美感，經舞者拓展到觀賞者，觀賞者以視覺領受，並以有感於內無動於外的運動感覺予以體會，而享有另一番的美感。

戲　劇

以演員為表演媒介，在文學、音樂、繪畫、建築、舞蹈各方面的配合之下，在限定的舞臺，成就了包含各種藝術的集體創作。

戲劇的時空處理，是形式上的重要問題，不但關係到幕的分割，尤其關係到整齣劇的構成，受到表演的限制，所欲表現的事物情節無法任意冗長的描寫，必須予以壓縮與集中。大體上，其結構，從情節、人物、思想、語言、景觀、音樂等的發展，藉由戲劇的動作，完成戲劇的統一性。

在演出的過程，因占有空間和時間，所以不但需用如讀小說，看繪畫、建築、舞蹈的視覺來看，也需用如聽音樂故事的聽覺來聽。各種感覺的交替錯綜並用，誠如其本身複雜多元組合的相互交織，戲劇具有獨特的素質。

電　影

將聲、光、影像攝取於軟片上，以巧妙的剪輯技巧成為一連串變化萬千的畫面，在特定的暗室裡以表現出活動的影像與聲音，藉以傳

❻　李天民 (1982)。*舞蹈藝術論*。臺北：正中。

達不同的感情和經驗。這種影像是由持久的印象所造成的錯視，產生動感，是現代化的大眾傳播工具。

電影是由法國盧米爾 (Lumiere) 兄弟於 1895 年首創第一部活動電影機❻❶開始，至今約有一百多年的歷史。它是一種集結文學、音樂、繪畫、雕刻、建築、光學、電子學等藝術特點的綜合藝術❻❷。

複合媒體

以不同的媒體參與各種不同的技巧或技術，所共同完成以傳達統一訊息或多元訊息的作品。因此，其表現可能不只於平面、視覺，也可能是立體、聲光影像等媒材的綜合運用。

媒材注重物質性，例如，水彩紙、水彩顏料是畫水彩畫的必備媒材，而媒體代表著方法與訊息，唯當媒材逾越了它的物質性而帶來訊息時，媒材與媒體之間便可能轉換，此時媒材即能轉變成媒體而具有媒體的功能。

數位藝術

數位是指英文「digital」，舉凡運用機械原理、電腦程式計算等途徑製作而成的藝術，便概稱為「數位藝術」，亦有稱之為「新媒體藝術」，一般具有數位性、互動性或跨界性。

綜合上述，個別的藝術，在藝術大家庭中有其共享的架構與精神，唯在其專業的領域，仍分別具有其特殊性。

❻❶　劉藝（編譯）(1968)。*電影藝術*（原作者：E. Lindgren）（頁 15）。臺北：皇冠。（原著出版年：1963）。

❻❷　井迎兆（譯）(2011)。*電影分鏡概論──從意念到影像*（原作者：S. D. Katz）。臺北：五南。（原著出版年：1991）。

1-5 藝術創造的意義

摘　要

　　有關創造的觀念，中國自古以來即有「百工之事，皆聖人之作」的說法，西方則隨時代的變革，所具有的意義也有所不同，一直到十九世紀以後，才視藝術為創造的產物。

　　藝術創造，大體而言，是藝術家有意識的努力，具目的或無目的性的追求，無論是為達到某些目的所作的深思熟慮，或無目的性的隨機演變與掌握，往往沒有固定事先預設的方法。藝術家在其所從事的創作活動或所完成的作品，常抱持著能有獨創的或新意的表現。

　　藝術創造常被歸屬於藝術家的靈感，事實上，靈感並不保證藝術的價值，也不能確定一件作品的完成。靈感與材料的豐富、經驗與知識的累積有關。它通常存在於那些已經獻身於藝術、致力於講求媒材或技巧表現的藝術家們身上。一般而言，一件創作作品往往是具有宏大的架構，一部小說、或一曲交響樂、或一幅畫作，因此，當自然的靈感或構思開始，藝術家必須有意識的去延伸他／她的想法，並持續的去修訂有關的構思、材料、形式等等的考量，一直到作品完成。整體藝術的創造，往往是煎熬而費盡心思的過程。

　　有關創造的觀念，中國自古以來即有「百工之事，皆聖人之作」
的說法，依據《周禮·考工記》的記載：「知者創物，巧者述之守之，
世謂之工，百工之事，皆聖人之作也，爍金以為刃，凝土以為器……。」
東漢許慎《說文解字》云：「工，巧也，善其事也。凡執藝成器以利用，
皆謂之工。」又言：「工，巧飾也。」由此看來，傳統有關藝術創造是
代表著精巧技藝，具有特殊才能者方能從事的。

　　「創造」的英文 "create" 的字源，依據皮爾托 (Jane Piirto, 1992) 的
研究，係來自拉丁文的 "creatus"，意為「製造或製作」，若按字面的解
釋是為 「生長」。若依 1988 年 《韋氏辭典》 (*Webster's New World
Dictionary of the American Language*) 的說明，「創造」有「賦與存在」
(to bring into existence) 的意思，創造力是「創造的能力；藝術或智力
的發明才能」；另《英語詞庫字典》(*The Random House Dictionary of the
English Language*) 將創造力描述為「超越傳統概念、規則、形態、關
係，並能創造有意義的新概念、形式、方法、解釋等等的能力」。

　　西方有關創造的觀念則隨時代的變革，所具有的意義也有所不同，
在古希臘時期，藝術家主要是根據規則來製作一些事物，當時並不稱
為「創造」藝術品，而是「製作」，其地位不及政治家，只是擁有製作
某些器物的技術。自然是最為完美的，藝術家只是美的發現者而已。
到羅馬時代，開始有想像或靈感的用語來說明藝術，譬如，認為詩與
藝術的相似性在於想像，詩人作家或雕刻家往往根據靈感來作畫等的
觀念。中古時代，已有創造一詞，但非應用在人類的製作方面，創造
僅指上帝的作為，藝術只是收集或摹擬美的事物，此時藝術家的地位
並不比過去為高，藝術的製作必須服膺宗教的教義。十五、六世紀文

藝復興時代，有關藝術活動是藝術家的構思、塑造一幅畫、製作一個不屬於自然的形態、實現幻想、超過模仿自然等的創造觀念才逐漸建立，唯創造一詞仍未運用於藝術創作。十七世紀，創造一詞開始使用於詩的創作，但其他藝術還只是摹擬，並非創造。截至十八世紀，有關創造性的觀念開始在藝術理論中經常出現，創造性常與想像的觀念連結在一起，到十九世紀以後，藝術才被視為創造的產物，創作一種新的事物❻❸。

　　近年來，有關創造力的研究特別強調社會及文化的取徑，譬如美國學者理查‧佛羅里達 (Richard Florida, 1957～) 從地理學的觀點提出「創意階級」(Creative Class)❻❹的概念，他認為創造力如同文化，是一種時代精神。他將「創意階級」區分為二種組成，包括「超級創意核心」(the Super Creative Core) 和「創意專家」(the Creative Professionals)，「超級創意核心」指的是教授、詩人、發明家、藝術家、建築家和社會的領導階層；而「創意專家」則是從事問題解決的人。「創意階級」人們工作的方式，所喜愛的事物及生活方式等具體改變一般人的日常生活形態。他進一步指出創造力社群的存在是城市再興的關鍵能量，開放、自由及多元差異是營造集體創造力的重要因素。如此的論述，明顯的是應和美國學者米哈力‧辛仍米哈力 (Mihaly Csikszentmihalyi, 1934～) 所提出創造力的系統理論，稱為 DIFI (for Domain Individual Field Interaction)❻❺。DIFI 的觀點是認為創造力係由三個關鍵——「人」

❻❸　Tatarkiewicz, W. (1980). *A history of six ideas: An essay in Aesthetics* (pp. 244～251). Boston: Polish Scientific Publishers.

❻❹　請參：Florida, R. (2002). *The rise of the creative class*. New York: Basic Books.

(person)、「範疇」(domain) 及「領域」(field) 的互動所產生；「人」是指遺傳基因及個人經驗，「範疇」是符號系統，「領域」是範疇的社會組織。「人」在所屬的專業領域中所創造差異和改變，受社會系統制約的「領域」予以保持或選取有差異者而決定「範疇」的存有，「範疇」受到文化的影響傳遞結構性的訊息和行動給「人」。因此，透過三者系統的互動決定創造性觀念、客體或行動的產生。此理論充分說明創造力是社會與文化下的共識而存在。

　　藝術創造，大體而言，完全是一種藝術家有意識的努力、有意識目的的追求、為達到某些目的所作的深思熟慮，而這深思熟慮是有關形式與技能性的一些媒材的操作處理，藝術家必須仔細的考量其作品的需要，而且作最重要的決定與判斷，這判斷必然是合適而滿足藝術家本身的需求。

　　因此，藝術創造的過程，是被藝術家有意識的控制，它是一種深思熟慮的結果。藝術創造不若穿衣、繫鞋帶或打開一瓶罐，它沒有固定或事先預設的方法。相反的，它比較傾向於即興的，而且具有可變更的藍圖，由藝術家決定取捨，並處理操作一些原始素材如字、大理石或音，以達到其目的。藝術家創作時也許有許多錯誤的開始，他可能必須不斷的嘗試與否決許多的變通方案，直到適合目標的需求為止，而且往往非到最後，藝術家的目標才能明確，並且透過創造的過程進而擁有使用這些媒材的技能。

..

㉖　請參：Csikszentmihalyi, M. (1988). Society, culture, and person: A systems view of creativity. In R. J. Sternberg (Ed.), *The nature of creativity* (pp. 325～339). New York: Cambridge University Press.

　　藝術家對其所從事的創作活動或所完成的作品，常抱持著能有獨創的或新意的表現。藝術創造常被歸屬於藝術家的靈感，誠如希臘學者柏拉圖在〈對話〉(Dialogue) 一文中談到，藝術家創作時是被靈感所鼓舞的，被啟示的 ❻❻。當靈感浮現時，創作的力量支配著藝術家的意志。然而，事實上，靈感並不保證藝術的價值，也不能確定一件作品的完成。英國詩人豪詩蒙 (Alfred Edward Housman, 1859～1936) 在其著作《詩的名字及其本質》(*The name and nature of Poetry*) 中，就其自身的創作經驗述及，當他創作一首詩時，其中詩文的產生，他說：「當我穿過 Hampstead Heath 角落的時候，其中的兩節詩文突然湧入腦際，彷彿它們是被印出來似的。」❻❼但是同一首詩中的另一節詩文，卻花了他一年的時間去完成。

　　靈感與材料的豐富、經驗與知識的累積有關。它通常存在於那些已經獻身、致力於講求媒材技巧的藝術家們的身上。一般而言，一件創作作品往往是具有宏大的架構，一部小說、或一曲交響樂、或一幅畫作，因此，當自然的靈感或構思開始，藝術家必須有意識的去延伸他／她的想法，並持續的去修訂有關的構思、材料、形式等等的考量，一直到作品完成。

　　當我們述及藝術創作是富於技巧的、有目的的，常常容易讓人產生誤解，以為藝術家是處於一種簡單駕馭材料的狀態之下完成作品。

❻❻　Plato. *The dialogues of Plato* (p. 289) (B. Jowett Trans. 1937). N.Y.: Random House.

❻❼　Housman, A. E. (1933). *The name and nature of Poetry* (p. 49). N.Y.: Macmillan.

然而，實際上，藝術創造不同於，也不僅只於技法的示範，或材料的處理而已。整體藝術的創造，往往是煎熬而費盡心思的過程。誠如現代英國詩人史賓德 (Stephen Spender, 1909～1995) 在〈詩的製作〉(The Making of a Poem) 文中談到：「我非常害怕寫詩，……」(I dread writing poetry, ...)，理由是因為：「一首詩作是一可怖的旅程，一種全神貫注於創作想像的可怕努力。」(A poem is a terrible journey, a painful effort of concentrating the imagination.) ❻❽

日本美學家黑田鵬信在其《藝術概論》書中主張，藝術品的完成，是先有內創品才有外創品，二者缺一不可。內創品，是指在創作活動中，藝術家心中蘊蓄美的意象的完成；外創品，是指運用媒介將此美的意象具體表現出來。由內創品而至外創品完成的歷程，即是藝術的創造 ❻❾。一件藝術品完成的時間，雖有快慢的差別，但與作品的價值並無關係。換言之，創作的時間快，並不代表價值高，同理，創作的時間慢，並不代表價值低。

舉中國畫史為例，據說，唐代畫家李思訓與吳道子同畫嘉陵江三百里山水的優美景致，李思訓擅長金碧、著色山水技法的表現，風格細膩綿密；吳道子則擅長水墨淡染，行筆雄放。結果，李思訓經數月方完成作品，而吳道子在一日內便完成，可是二者在中國繪畫史上的地位同等重要，二者對於繪畫方面的貢獻各具價值。所以，一件藝術品的價值，完全存在於其自身，和它如何被創造的過程並不相關。

❻❽　Spender, S. (1949). *Critiques and essays in criticism* (p. 28). N.Y.: Ronald.

❻❾　豐子愷（譯）(1985)。*藝術概論*（原作者：黑田鵬信）。臺北：臺灣開明。（原著出版年：1928）。

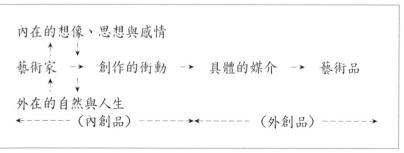

圖 1–39　藝術創造的過程

　　藝術家創作的時候，往往離不開其自身，以及周遭外在因素的影響，這些因素主要包括個性、環境、時代精神。

　　個性是一種與生俱來的性情，依此決定每個人的好惡，也就影響每位創作者在創作時的態度。藝術作品是作者內在精神的表現，而每個人因個性的差異，所表現的內在傾向也就有所不同。

　　環境是指地理、社會、民族性等等的因素。藝術家們生活於各種不同的環境之中，環境中的社會制度、文物、習俗等，給予藝術家多方面的感染，至於其所生長所處地理上的因素，或本身所屬的民族特性，亦會直接或間接的影響其創作，進而產生獨特的藝術表現。

　　時代精神是指藝術作品中，除了表現作者自己的思想感情之外，同時也表現了他／她那個時代大多數人的思想、感情。因此，當時代的特性變遷，藝術的表相與素材也隨之不同。

　　這些因素，無論是內發或外來，都可能在作品中一一顯現。

1-6　藝術創造的過程

摘　要

　　藝術家從事藝術創造，從意象的孕育到表現，所經驗的歷程是為藝術創造的過程，亦即所謂從內創品到外創品的完成。這過程，大體上可包括觀察、體驗、想像、選擇、組合、表現等六項。

壹、觀察

　　以感官覺知，並了解外界物象。

貳、體驗

　　以經驗或經歷，去體會、認知人生中的各種物象。

參、想像

　　經思維去聯結、組織、或重組某些舊的經驗、觀念、或物象等而成之再生的表象。

肆、選擇

　　去蕪存菁的取捨。

伍、組合

　　一種安排、結構或構圖。

陸、表現

　　外在形式的落實。

　　藝術家生長、生活於社會之中，其自身的因素與外在的因素，或隱或顯的影響其藝術創作。從自然與人生中，藝術家汲取創作的靈感，蘊蓄創作的意象。靈感有助於創作的產生，但一件作品的完成，需要持續與努力。從靈感的啟發、持續與努力，直至作品成形的過程，是從意象的孕育到表現，為藝術創造的過程，亦即所謂從內創品到外創品的完成。這過程，大體上可包括觀察、體驗、想像、選擇、組合、表現等六項。

壹、觀察

　　是指以感官知覺接觸，並進而了解、認識外界的物象，一種注重物理現象的存在與認知之行為。藝術家對於其生活周遭的事物，往往能以敏銳的觀察而有所反應。譬如，某件事物對一般人而言，可能是平凡無奇的，但對於感覺敏銳的藝術家而言，則可能是意義非凡的。這種差別，可能基於一種不同觀察事物的態度與方法。一般而言，藝術家對於外界事物的觀察方法，可以歸納為細節式、大體式與重點式的觀察法。

　　細節式的觀察，是以分區、串聯、地毯式的搜尋方式，仔細的考察事物的特點，從部分到部分，從部分而整體，或從整體到部分等，不斷觀望察知的過程，以徹底把握事物的特質。

　　大體式的觀察，是以流覽的方式掌握事物整體的感覺，或印象。

　　重點式的觀察，是以專注而深刻的方式，覺知事物的部分或整體的特徵。

　　藝術家創作時，往往是自然的或有意的依其需求，採取合適的態

度與方法去觀察事物。觀察事物時，因所參考對象的不同，對於事物特質的認識，可有直接的參與和間接的了解。譬如，一位畫家經過一片草原，觀察了知更鳥或棲、或展翅、或啄食的各式姿態，這時，他／她是直接參與對知更鳥的認識；當這位藝術家覺得不足，再去搜尋察看有關知更鳥書面的資料，此時他／她是間接的了解知更鳥的特性。

　　觀察有助於對事物的深刻認識，是藝術家「感於外」的必經步驟。

貳、體驗

　　以經驗或經歷，去體會、認知人生中的各種物象，注重心理的現象。因個人情緒、個性的差異，對於外界變化萬千事物的體會、認知也就不盡相同。一位偉大的藝術家，往往必須具備廣泛的人生經驗，以及深刻的知識。譬如，創作一件雕塑作品，藝術家除了必須了解既存的雕刻作品之外，往往必須實地的去觀察、體驗實際生活中的各種百態，以豐富其經驗與知識，增廣創作的資源。

　　體驗具有兩種作用，一為自我客觀化的反省，一為物理人性化的外射。自我客觀化的反省，是指將自我化為客觀的對象，設身處地的去設想、了解客觀對象的特質。物理人性化的外射，是指將自身的情感、思想投射到客觀對象，而使客觀的對象仿如具有人性的生命力。經由這兩種作用的交替，足以深刻體會、認知人生中的各種物象。

　　誠如中國清末民初的文學家王靜安（王國維，1976）在其《人間詞話》中的指認：「詩人對於宇宙人生，須入乎其內，又須出乎其外；入乎其內，故能寫之；出乎其外，故能觀之；入乎其內，故有生氣；出乎其外，故有高致。」這即是一種體驗的過程。

參、想像

心理學上指再生的表象為想像，經思維去聯結、組織、或重組某些舊的經驗、觀念、或物象等。因此，記憶是想像的基礎。想像有賴思維的運作，而思維的運作，則有賴於記憶來提供材料。

當藝術家從觀察、體驗所得來對於事物的認識，累積成為其創作資源的寶庫時，這寶庫中的資料，往往不期然、或被藝術家有意的運用其記憶，而浮現於藝術家的腦海，這時，雖然事物已不存在於眼前，但其影像乃能浮現，即由於想像的能力。甚至於，各片段經驗的聯結，更有賴於想像的作用。一位藝術家在感覺自然事物，產生印象，進而形成意識的知覺活動中，其想像力即扮演著連貫與提昇的角色。

中國東晉畫家顧愷之在其繪畫論述〈論魏晉勝流畫贊〉中談到：「凡畫人最難，次山水，次狗馬，臺榭一定器耳，難成而易好，不待遷想妙得也。」此遷想就是強調想像力是畫家神思的基礎，歷代以來，繪畫的高致在於氣韻生動，而氣韻生動有賴於遷想妙得。

在藝術家從事創作時所運用的想像，為一種創造性的想像，把生活經驗所得的種種事物的形象或觀念，作為創作的材料加以取捨整理，而造成新的事物或觀念。

肆、選擇

將觀察、體驗與想像得到的事物或心象，予以去蕪存菁的取捨，以作為創作的素材。在藝術表現中，無論材料、形式、或內容都必須有所選擇，而藝術家往往依自己的個性或偏愛來予以處理安排，因為

有所選擇，所以藝術的面貌得以豐富而多樣。

中國唐代畫家韓幹，年少的時候受僱於酒店，因曾經到王維家中，收酒錢時有機會表現他的繪畫才氣，被王維所賞識，於是獲得王維的贊助，供給學畫，十餘年而有所成就，尤其擅長畫馬。天寶年間，被召入宮，官為太府寺丞。當時皇帝玄宗李隆基，希望他向當時的名師陳閎學習畫馬，並且責怪他所畫的馬與陳閎所畫的馬不同，韓幹乃答辯說：「我有我的老師，陛下您內廄中的馬都是我的老師。」❼ 因為他對於形式表現方式的抉擇，以寫生為本，著重描繪馬自然的丰彩神態，故能擺脫陳陳相因的形式，而有所變革，因此享有畫馬古今獨步的盛名。

當面臨複雜繽紛的自然與人生種種事物時，藝術家往往必須以其感性注意到材料的存在，然後以知性予以分辨其性質，最後則以理性研判其在創作中的可行性等的深思熟慮，即為選擇的過程。

伍、組合

將選擇過的材料、形式，或內容加以適當的安排。因為有所安排，所以傳遞出藝術家主觀的創作理念，藝術乃不同於自然。

在藝術表現上，繪畫講究「構圖」，建築、戲劇講究「結構」，雕刻講究「構成」或「結構」，書法、篆刻講究「章法」等等，因此，組合與「構成」、「構圖」、「章法」，或「結構」的意義相近。

譬如繪畫創作，在構圖中，畫家必須考量主題的分量，在畫面中的分量應占有多少的比率，以如何的造形、色彩呈現等等，其目的在

❼　同❸，頁 95。

於，以有效的方式安排所有的因素，使它們都能緊密的聯結成一無法分割的整體。中國南朝齊的謝赫在其《古畫品錄》中舉出繪畫六法為：氣韻生動、骨法用筆、應物象形、隨類賦彩、經營位置、傳移模寫，其中「經營位置」即為組合的過程。此外，清代王昱在《東莊論畫》中談到：「作畫先定位置，何謂位置？陰陽、向背、縱橫、起伏、開合、鎖結、回抱、勾托、過接、映帶，須跌宕欹側，舒卷自如。」

中國篆刻藝術有所謂的「分朱布白」的結構，是根據擬入印的文字，所進行構圖的一種章法，講求把印文的筆意、疏密、屈伸、長短、肥瘦、承應等安排得宜，也即是一種講求組合的過程，處理不當時往往會影響作品的效果。

西方法國畫家亨利‧馬諦斯 (Henri Matisse, 1869～1954) 作畫擅於以明亮的色彩和強烈的造形，為二十世紀現代繪畫野獸主義 (Fauvism) 的創導者。有關構圖的意義，他談到：「構圖，就是畫家依其情感表達之所需，以裝飾的手法，安排各種不同元素的藝術。」❼

組合關係到作品外在形式的展現，其運用便隨藝術家、各類藝術創造的特性，而各有其追求的重點。

陸、表現

是藝術品完成的最後步驟，外在形式的落實，也即是外創品的具體實現。表現時，往往須考量技巧的純熟度、媒介的適當性、或內容的深刻性等因素。一件藝術作品所表現的，即是透過主題內容的形式組織來傳達，所以它的表現性就在於它所呈現出來的線條、韻律、文

❼ 王秀雄等 (1982)。**西洋美術辭典**（頁 653）。臺北：雄獅。

字和事件等的組合與協調。

美國美學家喬治・桑塔耶那 (George Santayana, 1863〜1952) 在《美感》(*The sense of beauty*) 一書中談到，藝術的表現有賴於兩項之間的互補。第一項，是指有表現性的事物，存在於質料與形式之中，呈現於感官之前；第二項，是指暗示的客體，被表現的事物，存在於想像之內❼❷。因此，依其見解，一件作品的表現，有賴於作品本身的特質，以及它是否能成功的傳達出其表現性。

因為藝術作品中表現的特質，並非任意漂浮的，它是固定於材料、形式和代表的意義之中，也就是包含於作品中的各元素，而這些元素之間必須是相互協調、相互依賴的。所以，在表現的過程，藝術家所專注的，便是如何展現出具完滿統一性，能完全傳遞出他／她的情思，表現出他／她所希望達到的效果。

綜合前述，有關藝術創造的過程，一方面是實際從事創作時，大體上所經驗的歷程，另一方面，也可作為培育創作力的參考。

❼❷　Santayana, G. (1936). *The sense of beauty* (p. 147). N.Y.: Scribners.

 問題討論

一、「藝術」是什麼？與自然有何異同？有何特殊的性質？

二、在自然與生活中，你覺得什麼不是藝術？為什麼？

三、藝術家藉由作品來表達他的思想與感情是很重要的嗎?為什麼？

四、你覺得藝術和生活有什麼關係？舉例說明。

五、你最贊同藝術起源學說中的那些說法？為什麼？

六、談一談你最喜歡或最常參與的藝術活動，並說明你的原因。

七、你覺得誰能創造藝術？你能創造藝術嗎？為什麼？

八、為什麼藝術的定義會具有「變動」性？

第 **2** 章 **藝術品**

2-1　藝術創造材料的類型

2-2　藝術的形式要素

2-3　藝術的形式原理

2-4　藝術表現的題材

2-5　藝術表現的內容蘊涵

問題討論

2-1 藝術創造材料的類型

 摘　要

壹、材料的重要性

　　藝術現象的構成與存在，有賴於「創作者」、「作品」和「欣賞者」三者關係的運作。「創作者」運用材料將其內在的意象加以具現；「作品」則為創作者的意象，經材料而具現的獨立形相；「欣賞者」則經由材料所構成的具體作品，而探涉到美或特殊的屬性。因此，材料在藝術表現中有其不可缺少的重要性。

貳、藝術材料的種類

　　藝術的材料可概分為兩大類：一為與感覺有關的「美感元素」，二為藝術家所取用以表現意象的具體媒介之「物質材料」。上述材料，經藝術家靈活運用各種不同方式的表現，而產生各種性質互異的藝術作品。

壹、材料的重要性

　　英國哲學家波納・波桑葵 (Bernard Bosanquet, 1848～1923) 在其《美學三講》(*Three lectures on Aesthetic*) 中談到：「藝術在於激發人們身心一體的感應，此感應稱之為感情，需藉外物來體現。」❶ 另外，

英國美學家瑪格麗特・瑪克杜納 (Margaret MacDonald, 1907～1956) 在〈藝術與想像〉(Art and Imagination) 中也談到：「所有的藝術（包括音樂與文學在內）都脫離不了物質材料。」❷

　　從前所引述，可以看出材料為藝術表現所必需，在藝術創作上有其重要性。「創作者」在從事創作時，往往必須適當的選取可以運用的材料，以將其內在的意念透過外在的形式予以表達。「作品」是為創作者運用技巧，經由材料媒介所作成的物質對象，提供給第三者可以知覺到作品的特點。「欣賞者」則透過材料所呈現的物質對象，去探索藝術家所企圖流露的觀念與想法。因此，創作者、作品與欣賞者三者之間相輔關係的運作，構成了藝術現象的存在。

貳、藝術材料的種類

　　藝術的材料可以概分為兩大類：一為與感覺有關的美感元素，二為具體媒介的物質材料。

一、美感元素

　　是指某些物質材料經藝術家的處理轉化後，成為提供感官知覺的媒介，這些媒介是藝術家們力圖去駕馭，藉以傳達美感或思考，主要

❶　請參：Bosanquet, B. (1923). *Three lectures on Aesthetic*. ST. Martin's Street, London: Macmillan Co., Limited.

❷　劉文潭 (1975)。*現代美學*（頁 105）。臺北：臺灣商務；及 MacDonald, M. (1952). Art and Imagination. *Proceedings of the Aristotellian Society, New Series, 53*, 205～226.

與人類諸種感覺的視覺或聽覺有關，所以稱為美感元素。它包括形、色與音等三種基本的要素。

　　藝術創作隨著藝術類別的不同，所使用的美感元素也各有偏重。一般而言，譬如，繪畫、書法、攝影等類的藝術注重在視覺的呈現；音樂與文學等類的藝術注重在聽覺的表達；舞蹈、戲劇、電影等類的藝術大部分兼顧視覺與聽覺材料的運用；而雕塑、建築、複合媒體或數位媒體等類的藝術則有以視覺為主，或兼顧聽覺、觸覺及運動感覺的情形。

(一)視覺——形與色

　　形與色在藝術創作上常是密不可分，或相互影響。唯二者仍各有其特殊的性質。

　　形的基礎是點、線與面。點是線的基礎，線是面的本源，所以任何的形都不外是點、線與面的集合。點運用輕、重、大、小、密、疏等的差異，可以產生效果互異的形。傳統繪畫畫理上所講述的「叢三聚五」便是一種安排點的原則。點、線的配合與力量使用的大小，也會產生各種不同的筆觸變化效果。線若運用輕、重、長、短、疏、密、直、曲等的差異，也可以造就不同的形，而產生各自的感情變化。譬如，細輕的直線與粗重的直線感覺不同，而短細輕的直線不僅與長細輕的直線感覺不同，同時也與短粗重的直線不同。至於面可以造成空間層次感的變化。從事創作時，藝術家往往是靈活的運用點線面的構成，以完成他／她所希望的視覺效果。

　　色包含色光與色彩，由發光體散發出來的稱為光，從受光體反射

圖 2-1　　左：光三原色　　右：顏料三原色

出來的稱為色。光與色的原色不同（圖 2-1），光的三原色為赤、綠、青；色的三原色為赤、黃、青。隨著排列、配合、調和、對比等原則應用，可產生各種不同的感覺變化。

　　光和色兩者之間有不可分的關係，由三稜鏡分解出來的稱為色光，按赤、橙、黃、綠、青、靛、紫的次序排列（圖 2-2），因各種色光的波長與振動次數的不同，而在光帶中具有不同的面積。由物體反射出來的色光稱為色，也就是平常為肉眼所覺知的物體色。譬如，青色的布，我們之所以能感覺到青色，並不是布上發出青色的光，也不是青色的光照到布上反射出來，而是因為白光照到布上，一部分色光被物體吸收，而所剩的青色光被反射出來，因此，看到的是青色的布。

　　色光的聚合愈多時，愈為明亮，是屬於積極性的增加，反之，色彩的聚合，是色料吸收量的增加，混合愈多，吸收量愈多，而反射量減少，所以愈暗，是屬消極性的增加。

　　色彩具有色相、明度、彩度等三種重要的性質，在色彩學上又稱

圖 2-2　光譜

為色彩三要素。色相，是指色彩相貌差異的名稱；明度，是指色彩明暗的性質；彩度，是指色彩飽和的性質。

　　色相 (Hue)，是表明這一色與那一色的區別，譬如，赤、黃、青、紫等的顏色名稱，與色彩的強弱明暗無關。若把物體色依照光帶的順序，從赤到紫作成一個色環，任意劃分為若干區域，其色相都不相同，但我們的肉眼對此多數不同色相的色彩，實際上並無法全然辨識。因此，一般只將較為重要的物體色，依據赤、橙、黃、綠、青、紫等六種標準色的中間，加上赤橙、黃橙、黃綠、綠青、青紫、紫赤等六種

圖 2-3　伊登十二色相環

顏色，合成為赤、赤橙、橙、黃橙、黃、黃綠、綠青、綠、青、青紫、紫、紫赤等十二種，而稱為十二色相環（圖 2-3）。

明度 (Luminosity)，是指色光明暗的量，各種不同色相的色所反射出來的光量，有明有暗（圖 2-4），也就是說，如果所反射出來的光量多時，光度強而明，若含量少時，光度弱而暗，這是各種色彩所共有的性質，譬如，就赤色而言，即有明的赤色與暗的赤色之別。

彩度 (Chroma)，是指色彩感覺的強弱而言，有關色彩是否純粹，是否參雜有黑或白色，所以又稱為純粹度或飽和度，會造成色彩的輕

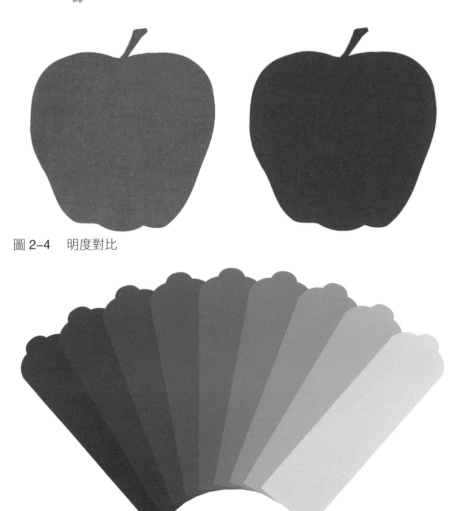

圖2-4　明度對比

圖2-5　色彩的輕重

重感（圖2-5）。若不含有絲毫黑或白的顏色，即為純粹的色，如正紅或正青等。如果混入黑或白，則原有飽和色固有的性質就會發生變化。譬如，飽和色混入白色，則原有的色澤就會帶有白色的調子，稱為清色；若混入黑色，則帶有黑色的調子，稱為暗色；若混入灰色，則帶有混濁的調子，稱為濁色。

　　色的感覺，隨個人、國家、民族、地理、宗教等因素的不同，可能產生不同的感情變化。一般而言，仍有數種普遍的特性為人們所認同，如寒色、暖色、中性色與補色等。寒色，如青色系調，容易讓人產生或冰冷，或沉靜之感，又可稱為消極性色彩。暖色，如赤黃色系調，容易讓人產生或溫暖，或興奮之感，又可稱為積極性色彩。中性色，介於寒暖色之間，如綠、紫等色系。

　　補色，是指宜於相配的兩種顏色，當兩種色光相合後可成為白色時，這兩種顏色即互為補色。譬如，赤和青綠，橙和綠青，黃和青，黃綠和紫，綠和赤紫等都是互為補色。在繪畫作品中，常可見到互補顏色的運用，如青山綠林點紅樹，萬綠叢中一點紅，遍紫方塊夾黃綠等。補色之所以容易調和，讓人產生愉悅的感覺，主要原因在於生理的作用，如果注視紅色物體至疲倦後，將目光移至白色牆壁，則在白色牆面上能見到原視物的餘像，但其顏色自紅轉為青綠。反之，如果注視青綠色至疲倦後，移至白牆，則牆上會出現紅色的餘像，這是補色相調劑的情形。因為當注視紅色過久，視網膜上感受紅色的神經產生疲倦，而周圍感受青色的神經仍未使用，且甚為靈活，所以，移視白牆時，感受紅色的神經因疲倦而休息，至於感受青綠色的神經則繼之活動，所以，原視物的餘像轉成為青綠色。換言之，青綠色可救濟疲倦的紅色。因此，當兩種互為補色者放置在一起時，可以減少視神經之疲倦，並進而引發快感。

　　色的性質複雜多端，若與形並用，則變化更為多樣（圖 2-6～2-7），創作時，往往隨藝術家之賦予點化，而產生富於生命力的外在形式。

圖 2-6　彩度變化

圖 2-7　色彩變化

㈡聽覺──音

音是由發音體，如人聲和樂器的振動而產生，隨發音體的不同，而產生不同的音色。因此，振動數少的為低音，振動數多的為高音，振動時間短的為短音，振動時間長的為長音，音量小的為弱音，音量大的為強音，其構成具有曲調、和聲、節奏等三種重要的性質，也稱為音的三要素。

曲調 (Melody)，又稱為旋律，是由若干先後發生之高低不同的音，所作適當的安排，而構成圓順單音的連續進行。曲調若有節奏的相輔，即可構成獨立的音樂。

和聲 (Harmony)，是指兩個振動體同時發生振動率相同的，兩種或兩種以上高低不同的音，聽起來和同一音一樣，有調和之感，類似於色相環上，相鄰近的顏色具有調和的感覺一樣。和聲可使單一旋律的單調產生深厚的作用，而使音的變化較為複雜。

節奏 (Rhythm)，是指音經有規則的反覆重疊，所造成的週期性變化，此週期性的變化可使人興起或輕快，或緩慢，或激昂，或消沉等的感覺變化。

音在占有時間的延續時，以其長短、高低、強弱、音色、音量、節奏和聲等的組合變化，而傳達出人類各種複雜的情感變化。

二、物質材料

物質材料，是藝術家所採取作為形式的具體媒介。譬如，雕刻作品中所用的土、石、鋼、塑膠等材料，中國傳統繪畫中所用的紙、絹、筆，油畫用的畫布、油彩，音樂作品中所需的各式樂器，舞蹈、戲劇

等所必需的演員、布景、道具等都屬於各種不同的物質材料。有關物質的材料可概分為如下數種類別：

1. **人工與科技材料**：如塑膠、油漆、琺瑯、橡膠等，及電腦軟硬體媒材、聲光影視之科技產物等。

2. **動物材料**：如人體、皮革、毛髮、獸骨等。

3. **植物材料**：如木材、竹材、麻類纖維、藤黃等。

4. **礦物材料**：如金屬類的鋼、鐵、鉛、鋁等；非金屬類的玉、石、水泥、瑪瑙、花青、赭石、石綠等。

5. **輔助材料**：如石臘、磨光材料、硬化劑、潤滑劑等。

6. **結合性材料**：如植物性膠著劑的樹膠、松膠等；動物性膠著劑的牛膠、骨膠等；化學性膠著劑的尿素、樹脂等。

每種物質材料都具有它的特性，並非每種材料都適用於體現某一創作者某種特殊的內涵，唯有當材料適合於體現此種內涵時，它才可能在藝術家的巧手下活躍，生命力也方才得以流竄。所以，藝術家對於其所欲使用的物質材料，往往必須深入的研究，並了解其特性和表現的效果。

2-2 藝術的形式要素

 摘　要

　　藝術形式，是構成藝術品的基本要素之一，是表達內容的一種具體方式。它意指藝術品結構中，各部分之間、各部分與整體之間的安排，或指直接呈現於感官的形態或事物，包括其輪廓、品質或色彩等的關係，是藝術家內在意涵的外在表現，基於其內在的需要而創造，而這種內在的需要，往往因為藝術家而異。因此，藝術形式的特徵，可能受到個性、民族，與風格等因素的影響，而呈現各種不同的效果。

　　藝術形式，是構成藝術品的基本要素之一，是處理材料、表達內容的一種具體方式。藝術家以獨特的構思，採取適當的材料，經由細膩形式的安排，才能成就成功的藝術作品。倘若缺乏合適的形式，藝術家的情感與觀念便無法完滿的傳達。就欣賞者的立場而言，觀賞一件藝術作品首先面對的，必然是藝術家匠心獨運的形式。形式是否能成功的散發出作者的內涵，也往往即是作品是否能夠引起共鳴的主要因素。

　　中外藝術理論的學者，均曾述及形式與藝術創作的關係。舉學者就繪畫創作為例，戰國荀況有「形具而神生」的說法，而南朝齊范縝也有「形存則神存，形謝則神滅」的論點，南朝宋國的宗炳提出「以

形寫形」、「以色貌色」的主張，東晉的顧愷之則說明「以形寫神」的意義❸。這些看法，莫不指出繪畫創作形神兼備的需求。換言之，藝術的形式要能表達出物我交融的境界。

除闡揚形式的意義之外，在中國繪畫理論方面，還具體的提到與各種畫類有關的形式表現技法。譬如，在山水畫的類別，北宋郭思纂的《林泉高致集》中記載其父郭熙（畫家）的理念：「山有三遠，自山下而仰山巔，謂之『高遠』，自山前而窺山後，謂之『深遠』，自近山而望遠山，謂之『平遠』。」這是有關處理山水自然景物題材時，在形式上，應如何表現安排的經驗描述。至於元代饒自然則於《山水家法》中提出繪宗十二忌：一、布置迫塞，二、遠近不分，三、山無氣脈，四、水無源流，五、境無夷險，六、路無出入，七、石止一面，八、樹少四枝，九、人物傴僂，十、樓閣錯雜，十一、滃淡失宜，十二、點染無法。其中談到的是妥善安排形式時的注意事項，實際上，也即是提供以山水作為表現題材時的形式參考法則。

此外，在中國人物畫類中，則有明代鄒德中於《繪事指蒙》，依據歷代各派人物畫形式上的表現方式，述及古今十八等描法，其中的名稱，如一、高古游絲描，二、琴弦描，三、鐵線描，……都是依其在形式表現上的特徵類似自然界事物之情形而定名，換言之，以琴弦描為例，此種衣紋在形式的表現，就是以類似琴弦的用筆描繪而成。

以音樂為例，中國《禮記‧樂記》中，記載了音之形式的由來：「凡音之起，由人心生也，人心之動，物使之然也，感於物而動，故形於聲，聲相應，故生變，變成方謂之音；比音而樂之，及干戚羽旄

❸ 邵洛羊等 (1989)。*中國美術辭典*。臺北：雄獅。

謂之樂。」❹ 從這段話也可以看出形式在音樂創作中的重要性。

　　舉西方學者就視覺藝術的論點為例，英國美學家也是藝評家的克利・貝爾 (Clive Bell, 1881～1964) 於其《藝術》(*Art*) 一書裡的〈美的前提〉(Aesthetic Hypothesis) 一文中提出「有意義的形式」(Significant form) 是所有視覺藝術作品中普遍而重要的性質，其中線條和彩色都被組合於一種獨特的方式，經由這種特定形式的存在而激起了我們的美感❺。

　　如何能夠創造出獨特的形式，事實上，也一直是藝術家們所致力的方向。回顧西方繪畫的歷史，譬如，印象派的畫家們就是將光與色帶入了形式之中，而引起了形式上的變革。畫家塞尚 (Paul Cézanne, 1839～1906) 強調畫家必須從自然中尋找圓錐體、球體和圓柱體（圖 2-8），這種想法並且成為後來立體畫派的基本理論。於是立體派的畫家們在形式的表現，講求將不同狀態及視點所觀察到的對象，凝聚於同一畫面，成為所有經驗的整體表達，因此產生不同於印象派的形式。至於抽象繪畫的主張，也是希圖求得相當的形式，來傳達其純粹非具象之可能性的理念。

　　以西方音樂創作為例，十五、六世紀文藝復興時代 (Renaissance)，強調一種清澈、精細對比與對稱的表達方式，不同於十七、八世紀巴洛克 (Baroque) 時代，在演出的媒介與曲式上，注重一種強烈的印象式特質。另如菲利克斯・孟德爾頌 (Felix Mendelssohn, 1809～1847) 與彼

❹　凌嵩郎 (1986)。**藝術概論**（頁 43～44）。臺北：作者發行。

❺　Stolnitz, J. (1960). *Aesthetics and philosophy of art criticism* (pp. 134～157). Boston: Houghton Mifflin Co.

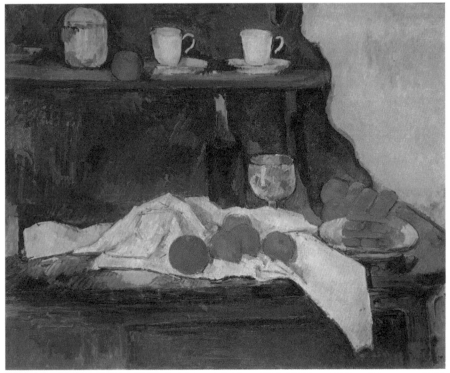

圖 2-8　法國　塞尚　碗櫥 (1874～1877)　畫布油彩　65.5×81 cm　匈牙利國立美術館 (Szépmüvészeti Museum, Budapest)

得·伊力奇·柴可夫斯基 (Pyotr Ilyich Tchaikovsky, 1840～1893) 二人雖同為十九世紀浪漫派音樂的代表性作曲家，但在選擇與處理音樂素材的方式上，卻各不相同，而有其獨自的特色。

　　綜合前述，以和視覺與聽覺有關的藝術創作之繪畫與音樂為例，可以了解形式在藝術表現上的重要性。舉凡藝術的創作沒有不具備形式的，藝術家滿懷情思與丘壑，必須有描繪丘壑，表達情思的具體手段，才能產生藝術的形式之美。沒有形式，藝術品無法存在。因此，如何具體描繪丘壑、表達情思的想法，便是有關形式的概念。

　　形式意指藝術品結構中，各部分之間，各部分與整體之間的安排，或指直接呈現於感官的形態或事物，包括其輪廓，品質或色彩等的關係。形式是藝術家內在意涵的外在表現，基於其內在的需要而創造，而這種內在的需要，往往因為藝術家而異。因此，藝術形式的特徵，可能受到個性、民族性、與風格（指某一時段，某一地區或某些團體在藝術表現上的共同特色）等因素的影響，而呈現各種不同的效果。換言之，從藝術作品的形式，可以反映出藝術家的理念，藝術家所屬的民族情結，以及藝術家所處時代的整體精神。因此，形式不僅闡述藝術家和藝術風格與流派的歷史，也是認識理想和自然世界的取徑，更是藝術表達不可缺少的媒介，一種視覺性的語言❻。

❻　Summers, D. (2003). *Real spaces: World art history and the rise of western modernism*. New York: Phaidon Press.

2-3 藝術的形式原理

 摘 要

藝術形式的構成，主要包括以下十項基本原理：

壹、反覆

以相同的形、音或色等媒材，同列在一起，成為連續、反覆
的一種現象。

貳、漸層

將反覆的形式依等級、漸變的原則，予以一層層的漸次變化。

參、對稱

以假定的直線為軸，在此軸線的左右或上下所排列的媒材完
全相同。

肆、均衡

在無形軸線的左右或上下所排列的媒材，雖非完全相同，但
在質與量方面，並不偏重一方，在感覺上甚至有恰好相等的
分量。

伍、調和

以同性質或類似的媒材配合在一起，雖有某種程度上的差異，
但仍有融合的感覺。

陸、對比

兩種或兩種以上的媒材並列，其間有極大的差異。

柒、比例

在同一結構之內，部分與部分，或部分與整體之間的關係。

捌、節奏

又稱韻律，或律動，具有週期性間合的一種秩序的運動。

玖、單純

簡化的形態，最易顯現所欲表現內容的本質。

拾、統調

在許多紛雜的媒材中，有一共同點統率整體，而具統一感。

藝術形式，是藝術家內在意涵的外在表現，是基於其內在的需要而創造，往往因為藝術家的個別差異，而產生各種不同效果的形式。因此，藝術形式的構成，可能部分源自自然界中物象所存有的本質，也可能部分源自已存有之藝術品的形式。概括形式的表達方式，主要涵蓋有十項基本原理的應用。這十項基本的原理包括：反覆、漸層、對稱、均衡、調和、對比、比例、節奏、單純、統調等。

壹、反覆 (Repetition)

是一種重複表現的方法，以面目完全相同的形、色、音等為基本的單位，不分主賓的同列在一起，成為繼續著的一種現象。

反覆原理的運用，容易讓人興起簡單、清新、齊整或劃一的感覺。可用以強調某一特定形體，或意象的特點。

以音樂作品為例，主旋律的重複出現，如貝多芬 (Ludwig van

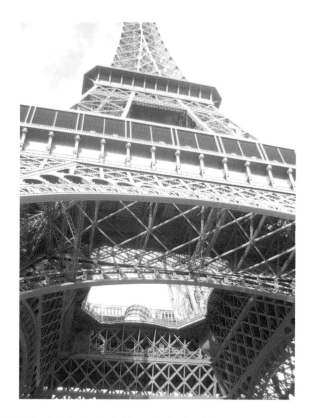

圖 2-9
法國　巴黎　艾菲爾鐵塔

Beethoven, 1770～1827) 的「田園交響曲」第一樂章中動機的反覆。以
建築作品為例，屋瓦，梁柱的安排，如古希臘建築石柱的並列或法國
巴黎「艾菲爾鐵塔」(Eiffel Tower) 的設計 (圖 2-9)。以舞蹈作品為例，
舞蹈演出時，相同姿態與服飾的群舞。以文學作品為例，句子與韻腳
的應用，如王維的〈相思〉五言絕句五字一組的重複等。

貳、漸層 (Gradation)

　　將反覆的形式，依等級、漸變的原則，予以一層層的漸次變化。
譬如，形，由大而漸小，或由小而漸大 (圖 2-10)；色，由淡而漸濃，
或由濃而漸淡；音，由強而漸弱，或由弱而漸強等的漸次變化。

圖 2–10　形的漸層變化

　　漸層原理的運用，容易讓人產生餘韻猶存的印象。以建築作品為例，中國寶塔式的建築，層級的變化是由底層逐漸往上縮小。以繪畫作品為例，中國傳統技法之渲染法，表現雲山煙嵐的氣氛，乃墨色濃淡之間的漸次變化。以文學、戲劇作品為例，有關高潮情節的逐漸培育等。

參、對稱 (Symmetry)

　　又可稱為勻稱，以假定的直線為軸，在此軸線的左右或上下所排列的媒材，完全相同的一種形式。

　　對稱原理的運用，容易讓人產生平穩、安定、規律、正面的感覺。在自然界中，舉凡樹木，花葉的對生，人體及大部分動物的結構，即為對稱的形式。

　　以建築作品為例，中國傳統民宅之四合院，宮殿建築之城樓等的

建造。以雕刻作品為例，中國唐代「青釉壺」的造形（圖2–11）。以文學作品為例，唐代李白的〈靜夜思〉中的對句：「床前明月光，疑是地上霜，舉頭望明月，低頭思故鄉。」

圖2–11
唐代　青釉壺（約800）
越窯　高 14.2 cm
北京故宮博物院

肆、均衡 (Balance)

在無形軸線的左右或上下所排列的形或色；或某一段時間先後，所發生的音，雖非完全的相同，但在質與量的方面，並不偏重於任何一方，在感覺上，甚至有恰好相等的分量，比對稱的表現較為活潑。

均衡原理的運用，容易讓人享有較具自由、變化，與不規則的感受。就廣義的畫面而言，無論是繪畫、書法、雕刻、舞蹈、戲劇，或電影等畫面之是否能產生均衡的效果，受到畫面中物體的「重度」與「方向」的影響。重度是以離開畫面中心之距離來決定，靠近中心者，其重度愈輕，遠離中心者，其重度愈重；位於畫面之上部，較下部為重；位於右邊，較左邊為重；畫面內若有容易引起觀者關心，或注意的題材，其形雖小，但將具有很大的重度；孤立的形，其重度較大；單純的幾何形，或有規則的形，其重度較大。此外，任何形都會產生方向的力軸，而決定其運動方向，進而影響畫面的均衡效果❼。

❼　王秀雄（1975）。*美術心理學*（頁204～228）。高雄：三信。

圖 2-12　義大利　波提伽利（Sandro Botticelli，約 1445～1510）　維納斯的誕生 (1480)　畫布蛋彩　172.5 × 278.5 cm　佛羅倫斯烏菲茲美術館 (Galleria degli Uffizi)
波氏是十五世紀末佛羅倫斯的畫家。此作品是以神話故事為題材，充滿了寓意的表現，人物描繪細膩而寫實。

　　以繪畫作品為例，中國北宋時期的山水作品，普遍為中央鼎立式的構圖，即主山群安排於畫面中心，而小橋、流水、路徑貫穿其間。西方十五、六世紀文藝復興時期的作品，普遍採用左右均等分量的構圖方式，都屬均衡原理的應用（圖 2-12）。

伍、調和 (Harmony)

　　以同性質或類似的媒材，相互配合在同一表現題材上，雖有某種程度上的差異，但仍產生融合的感覺。

　　調和原理的運用，容易讓人享有平和、溫文、安詳等的情趣。譬如，圓形物體與各類圓形造形的並置；色相環中相鄰近的色彩，或彩

度與明度相近的同一種色並列；類似音的並響等。

就繪畫作品為例，中國傳統山水雪景的景致中，所表現的景物都以冬景的樹林與色澤，即為一種調和。

陸、對比 (Contrast)

將兩種或兩種以上的媒材並列，而其間有極大的差異。譬如，線形的縱與橫，曲與直，方與圓，高與低，長與短；色的明與暗，黑與白，紅與綠，紫與黃，赤紫與黃綠，橙與青；音的大與小，強與弱，高與低等。

對比原理的運用，容易讓人產生強烈、突出、明顯等的印象。以建築作品為例，中國傳統建築常用的紅磚綠瓦，法國巴黎羅浮宮美術館新建築與舊建築的並列。以文學，戲劇，電影等作品中，情節之高潮與低潮、悲與歡、離與合等，人物性格之溫文與強硬、豪放與拘謹、忠誠與奸猾等。以雕刻作品為例，男與女題材的運用，動與靜的表現，不同媒材的並置等。以繪畫作品為例，題材主與賓的安排等。

柒、比例 (Proportion)

在同一結構之內，部分與部分，或部分與整體之間的關係，這關係可能包括大與小、高與低、厚與薄、寬與窄等的比較，而見之於一種數理關係的安排。對於數理關係要求的標準，往往隨藝術的類別，藝術創作理念的演變，而有所不同。

以繪畫或雕刻作品為例，就傳統的觀點而言，無論中西，在人體的表現上，講究頭與身應合於一定的比例；而各式器物的製作，頂、

身、底、把手之間也要求合理的關係。

對於比例關係的追求，在西方的學理上，有黃金比例分割 (Golden Section) 的標準：當線段 AB 被線上一點 P，分為 AP、PB（其中 AP>PB）兩線段，而 PB 比 AP 等於 AP 比 AB 時，AP 比 AB 的值約為 0.618，這種分割即稱為黃金分割。黃金分割雖源於 1912 年在巴黎舉行聯展的立體派畫家所使用的集合名詞 ，但分割的理念自西元前希臘柏拉圖 (Plato, 427～347 B.C.) 即已開始，到畢達哥拉斯 (Pythagoras, 560～480 B.C.) 時演為多重的黃金分割，即將一個正五邊形的結構，分析成五個等腰三角形的方法，是更為複雜的發展❽。這方法廣泛地被藝術家所採用於建築、雕刻與畫面的結構等，且成為評判是否為美的形式之標準。此一比例為普遍大眾所偏好，並經後續研究指出，一般人身的比例，從肚臍以下高度與全身高度之比例，恰為 1:1.618❾。所以，合於黃金比例的作品形式容易普遍為人們所激賞。目前此種比率被發現存在生活周遭的許多事物結構上，並加以廣泛的運用❿。事實上，黃金分割就是一種費心安排形式的表現。

捌、節奏 (Rhythm)

又稱韻律，或律動，把媒材依據反覆重疊錯綜變化的安排，使具有週期性間合的一種複雜而又有秩序的結構，或運動（圖 2–13～2–16）。

❽　王秀雄等 (1982)。*西洋美術辭典*（頁 353～355）。臺北：雄獅。

❾　虞君質 (1968)。*藝術概論*。臺北：大中國。

❿　請參：http://www.goldennumber.net/index.htm

圖 2-13　前進感表現

圖 2-14　自然界的律動　Shutterstock 提供

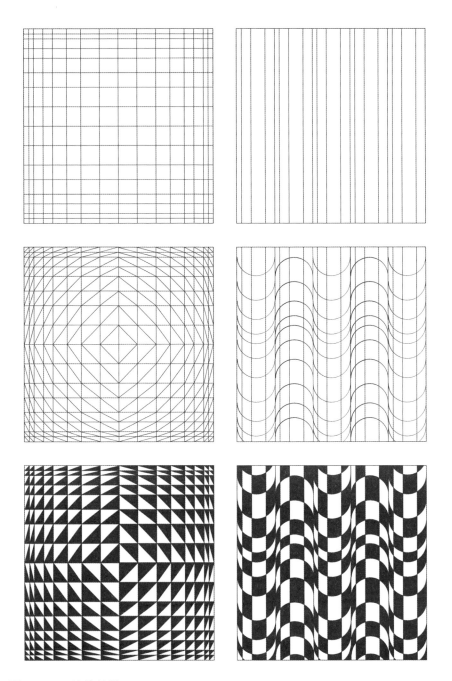

圖 2-15　線的律動

圖 2-16　色調的律動

　　節奏原理的運用，容易讓人產生高低起伏、抑揚頓挫等的情感變化，以音樂作品為例，節奏是其構成的基本要素。此外，在各類別的藝術創作中，也都被廣泛的應用。

　　以繪畫為例，匈牙利畫家維克多・瓦沙雷利 (Victor Vasarely, 1908～1997) 的作品，就是以幾何抽象的圖形，來追求律動、變形的錯視現象，富於形色的節奏。

玖、單純 (Simplicity)

　　是一種簡化的形態，最易顯現出媒材或所欲表現對象的本質。譬如，正方形與三角形二者，正方形比三角形單純，因其角度較為簡單。此外，雖同為圓與方之構成，圓納於方之中的造形，比圓與方交錯之造形單純。

圖 2-17
西班牙　米羅
先生・女士 (1969)
巴塞隆那米羅基金會
(Fundació Joan Miró)
© Successió Miró/
ADAGP, Paris-SACK,
Seoul, 2012

　　單純原理的運用，容易讓人產生樸素、單純、平靜、溫和、真實的感覺。以繪畫作品為例，中國傳統水墨繪畫，所表現的為一種單純色澤的美感。另以西班牙畫家喬安・米羅 (Joan Miró, 1893～1983) 為例，米羅是位超現實主義的畫家，除作畫之外，並兼及各種媒材的嘗試與製作，其作品「先生・女士」(圖 2-17)與「黑夜中男女」即是以單純的圓與方造形的應用，及單純色澤的處理。往往愈單純的造形，愈具象徵的意涵，給予觀賞者寬廣的想像空間。

拾、統調 (Unity)

　　任何一件藝術品的結構中，部分與部分，部分與全體之間的微妙關係，必須緊密相聯，方才不至於支離破碎，而這關係的聯繫，就是設法在許多紛雜的媒材中，運用一共同的主調，或形，或色的特點來統率整體，而使作品具有渾然一體的感覺。

以繪畫為例，表現春夏情景的作品，雖然於畫幅中運用了各種的色澤，但往往最後以綠色調來統率全體，而使畫面充滿綠意盎然的氣息。以文學為例，作品中常以某一主要或悲，或喜等的情節或事件發展，來凝聚整件作品的特色。以音樂為例，常以主調或激烈、或溫和、或抒情等的情調駕馭整首曲子等。

前述十種基本的形式原理，代表著多樣的方向，一方面是藝術家創作的參考，另一方面也可作為欣賞者了解創作品的起點。藝術家從事創作，往往必須在多樣之中求變化，以增廣創作的內容，破除貧乏單調，但同時又必須避免過於變化的支離破碎。所以，一件創作品往往是有賴藝術家匠心的獨運，與細緻的拿捏。

2-4 藝術表現的題材

 摘 要

　　藝術創作所用以作為表現的題材，指的是所引用的主題，從主題傳達出藝術品的內容涵藏。大體上，題材的表現可分為自然界、人生界、超現實界與感覺材料等四大類：

壹、自然界

　　動物、植物、礦物、風景、天象等。

貳、人生界

　　人體與人生等。

參、超現實界

　　主觀所構成，非現實所有等。

肆、感覺材料

　　形、色、音等。

　　題材的取採，隨藝術的種類、藝術家，與時代環境等因素的影響而有所不同，唯藝術家從事創作時，可能並不限制於某一類題材的選取，可能是複雜的交互穿插使用，而分其主賓。

　　題材，指的是藝術創作所用以作為表現的主題，從主題傳達出藝術品的內容涵藏。譬如，繪畫作品所畫的人物、花、果、山石紋理；文學作品中，所吟詠的事物、情節；音樂作品中，所飄散的熱情、溫

婉等；舞蹈、戲劇、電影等作品中，所敘述的歷史故事、人生的奮鬥、社會事件的批判等，皆為藝術所表現的題材。

藝術家靜觀宇宙萬物，往往隨處拈取，都有足資創作的源泉，而且常非一般人所能覺察。由於藝術家獨具慧眼的表現，乃能提供大眾鑑美之路。大體上，題材的表現可含括自然界、人生界、超現實界與感覺材料等四大類：

壹、自然界

藝術表現以自然界作為表現題材，主要包括動物、植物、礦物、風景、天象等方面。除卻事物的表面意義之外，隱藏於自然事物之後

圖 2-18
唐代　三彩駱駝載樂俑 (723)
三彩釉陶　高 66.5 cm
中國國家博物館

的大自然精神，也是藝術家所感興趣的畫題。唯大自然事物作為一種象徵或特殊的涵義，可能因藝術家、國家、種族、地理環境、宗教等因素的不同，而有不同的解釋，所代表的意義也就各有區別。

一、動物方面

概括各式的鳥、獸、蟲、魚等類。多種藝術的表現，均常以此類題材表達。譬如，中國唐代陶塑作品「三彩駱駝載樂俑」（圖 2–18）；西方雕刻索吉卡科 (Xochicalco) 的「金剛鸚鵡的頭部」（圖 2–19）。在中國傳統繪畫中有翎毛、花卉、鞍馬、走獸、蟲、魚等畫類之別，即是依據題材來分類（圖 2–20）。如德國畫家佛蘭茲·馬克 (Franz Marc, 1880～1916) 的作品「牛」（圖 2–21）等。

圖 2–19
索吉卡科
金剛鸚鵡的頭部 (600～900)
玄武岩
57.5 × 38 × 44 cm
索吉卡科出土
墨西哥人類學博物館 (Museo Nacional de Antropología)
金剛鸚鵡乃是與太陽崇拜有關的靈鳥，這種題材經常用在球戲場之石標鑲嵌的牆壁上，形式傾向於象徵與抽象化。

圖 2-20
明代　呂紀 (1477~?)
壽祝恆春
絹本設色　179 × 102.5 cm
臺北國立故宮博物院
呂紀擅長花鳥畫，作品以工筆勾勒
與水墨寫意著稱。常繪鶴、孔雀、
鴛鴦之類雜以花樹布局，例如此畫
即以雞及喜鵲為主體配以花、石、
竹，賦彩穠麗。除花鳥外並兼畫山
水與人物。

圖 2-21
德國　馬克
牛 (1912)
畫布油彩　62 × 87.5 cm
慕尼黑巴赫市立美術館
(München, Städtische Galerie
im Lenbachhaus)
馬克的作品以簡化的動物及自然
的形體寓以象徵的意義，著重色
彩的構成與設計。其創作先後受
到印象、抽象與立體主義的影響。

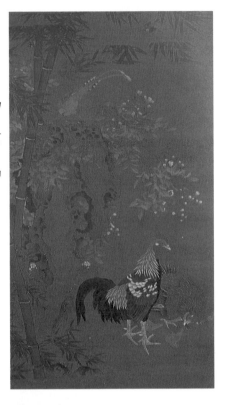

就中國傳統藝術的觀點而言，某些動物具有特殊的性質，例如，鴛鴦除具多彩亮麗的毛羽，為藝術家所偏愛之外，因為此種游禽常是雌雄成對而棲，所以常被引用作為愛情的象徵。鶴，腿長色潔，常被喻為清高、長壽等。獅子乃獸中之王，造形威武，延伸有威嚴、勇猛的精神。鯉魚顏色豐富，含有獲利、吉祥之意。

二、植物方面

概括花、草、樹、木、果實等類。多種藝術的表現，均常以此類題材表達。譬如，中國畫家齊白石的作品「豆角」；中國唐代文人崔護的作品：「去年今日此門中，人面桃花相映紅，人面不知何處去，桃花依舊笑春風。」俄國畫家馬克・夏卡爾 (Marc Chagall, 1887～1985) 的作品「有檯燈的靜物」等。

就中國傳統藝術的觀點而言，某些植物具有特殊的性質，例如：梅、蘭、竹、菊，又稱四君子，象徵著淡泊高雅的人物性格；牡丹花，因其碩大，色繁，也稱富貴花，表示富麗之意；豆穀類的植物，則帶有富裕的吉意。

三、礦物方面

概括玉、石、金屬等類。有些藝術的表現，亦以此類題材表達。譬如，中國文學，子貢問於孔子曰：「敢問君子貴玉賤碈何也？」子曰：「昔君子比德於玉焉，《詩》云：言念君子，溫其如玉，或君子貴之也。」又曰：「夫玉之所以貴者，九德出焉……。」這是說明詠玉之文中，玉所象徵的高潔之意。

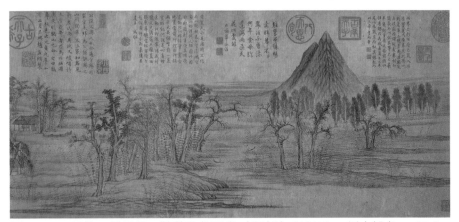

圖 2-22　元代　趙孟頫　鵲華秋色圖卷（局部）(1295)　紙本設色　28.4 × 93.2 cm　臺北國立故宮博物院

趙孟頫為元代書畫、文學家。其作品以筆墨圓潤蒼秀聞名。能人物、書法、篆刻等。

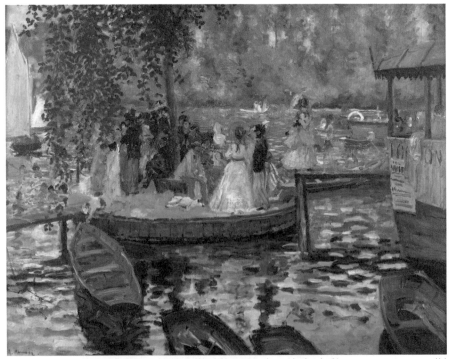

圖 2-23　法國　雷諾瓦　格倫魯葉（約 1869）　畫布油彩　66 × 81 cm　斯德哥爾摩國家博物館 (Stockholm, Natisnalmuseum)

四、風景方面

　　概括山、河、海、岳之景物等。多種藝術的表現，均常以此類題材表達。譬如，中國五代畫家關仝的「秋山晚翠」，元代畫家趙孟頫的「鵲華秋色圖卷」（圖 2-22）；法國畫家皮爾—奧古斯特‧雷諾瓦 (Pierre-Auguste Renoir, 1841～1919) 的「格倫魯葉」（圖 2-23），荷蘭畫家梵谷 (Vincent van Gogh, 1853～1890) 的「市集園地」（圖 2-24）等。

圖 2-24　　荷蘭　梵谷　市集園地 (1888)　　畫布油彩　　73 × 90 cm　　阿姆斯特丹梵谷美術館 (Van Gogh Museum)
梵谷晚年作品造形簡化，少用混色，畫中或長或短的筆法是其作品的特徵，色彩明亮，充滿感情。

五、天象方面

概括日、月、星、辰、風、霜、雨、雪等類。除以原有的形態描述之外，常賦予各種象徵的特殊性格，或與他類題材並用。

貳、人生界

藝術表現以人生界作為表現的題材，主要包括人體與人生兩方面。

一、人體方面

圖2-25　清代　任熊　少康畫像　絹本設色　南京博物館
任熊，字渭長，清代畫家。擅長人物、山水、花鳥、蟲魚、走獸等。筆法圓勁，衣褶紋理勾畫蒼勁有力，人物神貌栩栩如生。

　　有關人體的各部位均屬之，如臉、眼、鼻、口、四肢等。多種藝
術的表現，均常以此類題材表達。譬如，文學作品，常有描寫面貌、
神情之情景。繪畫作品，中國清代畫家任熊的「少康畫像」(圖2-25)；
法國畫家保羅‧高更 (Paul Gauguin, 1848～1903) 的「自畫像」(圖
2-26)，法國畫家海信‧李戈 (Hyacinthe Rigaud, 1659～1743) 的「路易
十四世畫像」(圖2-27)。雕刻作品，埃及第四王朝「門考拉王與皇后
雕像」等作品。

圖 2-26
法國　高更
自畫像 (1889)
木板油彩
79.2 × 51.3 cm
美國華盛頓國家畫廊
(National Gallery of Art,
Washington, D.C.)
高更的繪畫主張表現普遍
的相同特徵，捨棄細節，
強調印象、觀念與經驗的
綜合。色彩鮮明，富於韻
律與象徵。

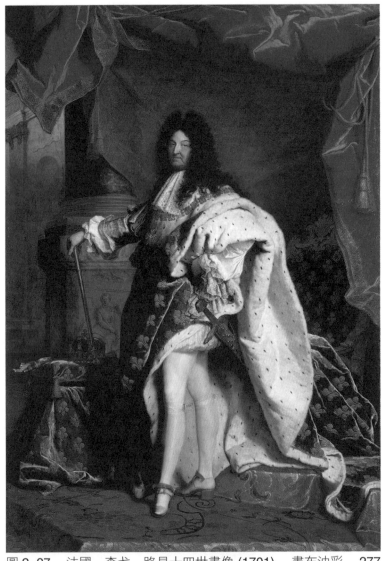

圖 2-27　法國　李戈　路易十四世畫像 (1701)　畫布油彩　277
×194 cm　巴黎羅浮宮美術館
李戈擅於表現顯赫帝王的華麗壯觀，及其作畫人物的性
格。寫實細膩為其特徵。

二、人生方面

　　有關人類各方面的生活，包括個人、家庭、社會、宗教、風俗歷史等範圍，不外人生的各類悲歡離合等情節。譬如，文學作品，中國東漢末敘事詩〈孔雀東南飛〉，唐代五古樂府孟郊的〈遊子吟〉等。中國書法，清代吳昌碩的「五言辭」，清代鄭燮（即鄭板橋）的「李白長干行一首」等。繪畫作品，臺灣現代畫家郭雪湖描繪生活寫真，有關戰爭的「後方的保護」（圖 2–28）。法國畫家喬治・秀拉 (Georges Seurat, 1859～1891) 描繪日常生活的「阿尼埃爾的浴場」（圖 2–29），法國畫家保羅・高更以宗教寄情的「黃色基督」（圖 2–30）。西方雕刻，與宗教生活有關的墨西哥沙波特克文化「十三條蛇的女神」（圖 2–31）等。建築作品，中國宮殿建築中觀賞戲劇之用的「漱芳齋戲臺」（圖 2–32），德國貴族生活之用的「天鵝堡」（圖 2–33）等。

圖 2–28　中華民國臺灣　郭雪湖 (1908～2012)　後方的保護 (1938)
郭雪湖是生長於臺灣的前輩藝術家。此為早期作品，以日據時代的臺灣婦女為前線戰士編製衣物的情景為題之作。

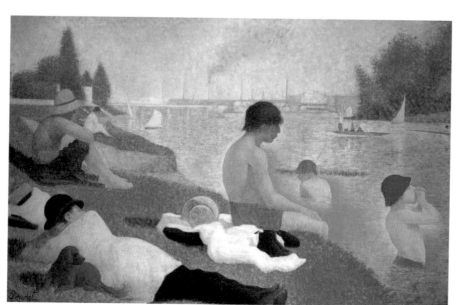

圖 2-29
法國　秀拉
阿尼埃爾的浴場 (1884)
畫布油彩　201×300 cm
倫敦國家畫廊

秀拉以色彩對比的理論，將陰影
部分分解成鄰近明亮部分的補
色，而光線的本身則再加以分
解。例如草地明亮的黃綠中會包
含天空及其他物反射的顏色，物
體則著重比例、垂直、水平的配
置，一種定性的構圖方式。

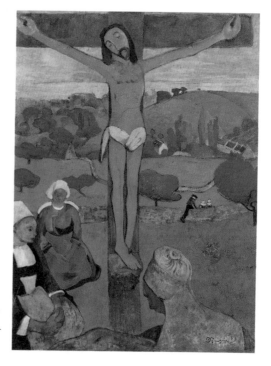

圖 2-30
法國　高更
黃色基督 (1889)
畫布油彩　92×73.3 cm
水牛城歐布萊特─諾克斯畫廊
(Albright-Knox Art Gallery,
Buffalo)

此圖以宗教題材，呈現簡潔的形
式，色彩強烈。背景簡化成節奏
狀的起伏，極具象徵的意涵。

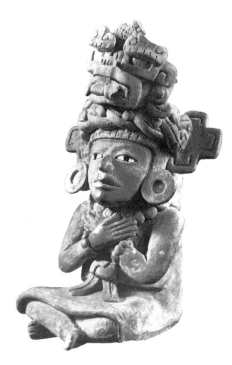

圖 2-31
墨西哥　沙波特克文化
十三條蛇的女神 (400～600)
黏土　高 21.5 cm
墨西哥人類學博物館
此土器造形正面對稱，象徵大
地、農業及食物的保護者。沙波
特克族崇拜死者的觀念濃烈，人
死後，通常都附隨著種種的陪葬
品。

圖 2-32　中國宮殿建築　漱芳齋戲臺

圖 2-33　德國　天鵝堡　Shutterstock 提供

參、超現實界

　　是指由主觀所構成，非現實界所有，往往出於藝術家的想像，或結合夢境與現實，或超越現實的情境與功能等。以繪畫作品為例，也許畫面中的各部分景物可能是真實的，但所結構而成的情境，卻是超越現實的；或是畫面中的各部分景物均屬虛幻等，都為超現實界之題材。譬如，俄國畫家馬克‧夏卡爾的作品「提琴手」（圖 2-34），即為一種追求絕對真實的超現實例子，畫面中各部分都是畫家某一時候的經驗，而這經驗並不隨著時間而消逝，所以畫家將其並置於一畫面中。另如，西班牙畫家喬安‧米羅的作品，企圖突破理性的控制，使潛意識與意象得以解放，而以類似詩人自發性的寫作方式從事創作，亦為超現實界題材的表現。

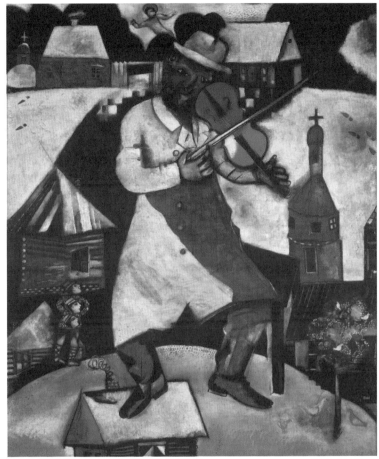

圖 2-34　俄國　夏卡爾　提琴手 (1912～1913)　畫布油彩
188 × 158 cm　阿姆斯特丹市立美術館 (Stedelijk
Museum, Amsterdam)　BI, ADAGP, Paris/Scala,
Florence

肆、感覺材料

　　某些藝術創作，專注於形、色或音等的純粹性追求，通常無關自
然物象的描寫，或主觀情節等的描述，而所構築的感覺材料，乃是經
過一番的設計或規劃。譬如，音樂作品中不藉外物，不經標題之絕對

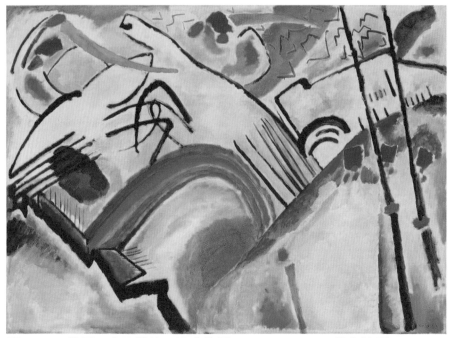

圖2-35　俄國　康丁斯基　構成草圖 (1910～1911)　畫布油彩　94.6 × 147.7 cm　倫敦泰德美術館 (Tate Gallery, London)
康丁斯基是抽象畫的拓始者之一。這畫的主題和動機隱而不顯，著重於純粹非具象的構圖。其中美感元素的布置安排即為其表現的重點。

音樂，係純以追求音樂的效果為目的。俄國畫家瓦沙利·康丁斯基 (Wassily Kandinsky, 1866～1944) 的作品「構成草圖」（圖2-35），即提出純然非具象的可能性。

　　題材的取採，自由而多樣，隨藝術的種類、藝術家與時代環境等因素的影響而有所不同。因此，藝術家從事創作時，並不限制於某一類題材的選取，是複雜的交互穿插使用，而分其主賓。

2-5 藝術表現的內容蘊涵

 ## 摘　要

　　藝術創作所取採作為表現的題材，隨藝術的種類、藝術家、時代環境等因素的影響而有所不同，在所取採題材的事物表徵之外，往往具有潛在的內涵，這潛在的內涵，可能包括有關作者個人的信仰、態度、觀念、意旨等的描述，或有關於宇宙人生的種種真理、情感、意義等的表達。因為有深層的蘊涵，藝術表現的內容乃更為豐富，藝術品的價值乃更為擴大。

　　藝術的內容，是指藝術品中所表現的實質，也就是說藝術家透過主題，所欲傳達的情感、觀念與意義。一切的藝術品必定含有內容，否則它就不能有所表現。因此，藝術家的創作在所取採的事物表徵之外，往往具有潛在的內涵，這潛在的內涵可稱為「寓意」、「深意」或「第二層的意義」，其中可能包括有關作者個人的信仰、態度、觀念、意旨等的描述，或有關於宇宙人生的種種真理、情感、意義等的表達，隨著作者所處的生活環境、時代背景、風俗習慣、種族差異等因素的影響，呈現不同的表達方式，而使藝術表現的內容乃更為豐富。

　　美國美學家迪維茲・派克 (Dewitt H. Parker, 1885～1949) 提出「深意」(The concept of depth meaning) 的概念，他指出在許多詩以及造形藝術的作品中都具有所謂的深意——也即是處於比較具體之意義或觀

念之下的普遍的意義。進一步，他以文學作品為例說明，在美國詩人佛洛斯特 (Robert Frost, 1873～1963) 的一首小詩裡有一行："Nothing gold can stay." 其中的「金」字除字面上的意義之外，其深意——珍貴的 (Precious)——卻存於其字面之下。因此，當詩人說沒有金的東西能夠長住的時候，其實是在說沒有價值的東西可以長住，如此便表達了比較普遍的涵義⓫。

再者，美國美學家威茨 (Morris Weitz, 1916～1981) 用語言學的理論來解釋寓意，他說明，在語文中包括第一層的意義 (First order meaning) 與第二層的意義 (Second order meaning)。所謂第一層的意義，是指尋常語言文字上的意義；至於第二層的意義（也就是深意），並不浮顯於字面之上，而是被第一層的意義所蘊涵，或暗示，依靠著字面的意義而存在。

藝術實踐具體化的語言有如符號，瑞士語文學家費德那·德·索緒爾 (Ferdinand de Saussure, 1857～1913) 提出符號的二部結構模式：一個「符號」(sign) 是由「指示物」(signifier) 和「指示的意義」(signified) 所組成；「指示物」是指符號所採的形式，譬如：聲音、字、或圖像等，車子的形象即是一例，而「指示的意義」則是指它所象徵的概念，譬如：恐怖主義的概念；二者的聯結關係被喻為「意義」(signification)，符號便是包含這二部分的整體⓬。

⓫ Parker, D. W. H. (1946). *The principles of Aesthetics* (p. 32). N.Y.: F.S. Crofts and Company.

⓬ Saussure, Ferdinand de ([1916] 1974). *Course in general linguistics* (p. 67) (Wade Baskin Trans.). London: Fontana/Collins. 及 Saussure, Ferdinand de

　　此外，美國哲學家查爾斯‧桑德斯‧皮爾斯 (Charles Sanders Peirce, 1839～1914) 認為，我們是在符號中才思考，符號取自字、影像、聲音、氣味、香味的形式，但是它們並沒有內在的意義，而且這些形式之所以能夠成為符號只在於我們投注以意義❸。至於意義的本身，又可以區別為指示的意義 (Denotative meaning) 和隱含的意義 (Connotative meaning)，指示的意義 (Denotative meaning) 意指圖像表面上及描述性的意義，而隱含的意義 (Connotative meaning) 則依賴圖像文化與歷史上的脈絡，及其觀者所住所感受到的環境情況的知識，換言之，圖像具個人及社會的意義❹。

　　無論是寓意、深意、第二層的意義、指示或是隱含的意義等，都與所謂的「話中有話」，「畫面延伸畫外意」等的常言聲息相通，事實上，如何使藝術表現的內容涵藏豐富，是普遍為藝術家們所苦心耕耘。因此，在許多的藝術作品中，莫不流露出藝術家的巧思。

　　舉中國文學作品為例，漢魏六朝時，流行能夠入樂的各種詩歌，稱為樂府詩，其中代表南方風格之一的〈孔雀東南飛〉，又名〈古詩為焦仲卿妻作〉，為篇幅極長的敘事詩。這故事以細膩而委婉的筆法，描

([1916] 1983). *Course in general linguistics* (Roy Harris Trans.). London: Duckworth.

❸　請參：Peirce, C. S. (1932). Elements of Logic. In C. Hartshorne, P. Weiss, & A. W. Burks (Eds.). *Collected papers of Charles Sanders Peirce, Vols. 1～6*. Cambridge, MA: Harvard University Press.

❹　請參：Barthes, R. (1957/1972). *Mythologies* (A. Lavers Trans.). New York: Hill and Wang.

寫浪漫而纏綿澎湃的感情外，還關係著一對情侶如何面對當時的傳統禮俗，將家庭、社會、婚姻等不合理的現象表露無遺，散發著人生現況的真理。焦仲卿與劉蘭芝的個人自由因無法獲得，婚姻的苦悶無法排解，最後，只有以毀滅來表示無奈、不滿、抗議，以力求自主。這件作品因此顯示出其非比尋常的意義，而這涵義在經驗的世界中多半是有所參考，足資印證。

又如五代時南唐詞人李煜的詞〈相見歡〉：「無言獨上西樓，月如鉤，寂寞梧桐深院鎖清秋。剪不斷，理還亂，是離愁，別是一般滋味在心頭！」這闋詞中的「鎖」字雖有著字面上的意義，但其深意卻暗示著其本身行動不便，身不由己的淒惋情韻。

另如清代小說吳敬梓的《儒林外史》中范進中舉的故事，在這故事中，范進屢試不中，幸遇年老登第的考官周進予以擢拔，從最差到最好，全憑考官一念之間，了無確切的標準。作者除描述真實的事件之外，並對當時科舉制度的弊害，作了客觀的揭發。此外，如王玉輝女兒殉夫的故事，寫著王玉輝的女婿死亡後，他女兒立志殉節，他非但不加以勸阻，反為了沽名釣譽而鼓勵女兒自殺，結果在眾人為其女兒立的節孝祠擺席時，卻傷心的不肯參與，後來更常念其女而無法自遣。這事件對於舊禮教以及士大夫的自相矛盾的名教觀念，作了極為深刻的諷刺。

以繪畫作品為例，畫家表達真理的方式，往往是透過線條、色彩、明暗、體積、質感等的造形元素所構成的象徵而予以表達，如山水畫所表現的主題，不外是四季不同變化的自然景致，但是在這自然的情景之外，畫家表達對自然的崇敬，並於希求自然之道的同時，將其人

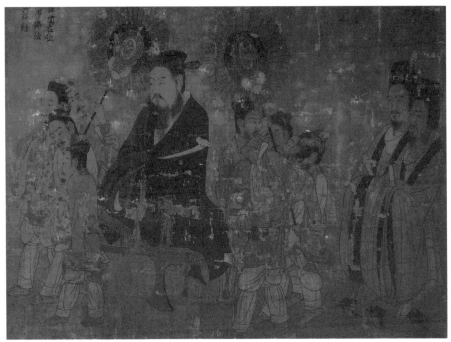

圖 2-36　　唐代　閻立本　歷代十三帝王圖卷（局部）　絹本設色　51.3×531 cm　美國波士頓美術館
閻立本擅畫人物、車馬、臺閣。有「丹青神化」、「冠絕古今」之譽。
畫中人物大小象徵地位的高低而非距離的遠近。

生的理念融入其中，而呈現出天人合一的境界。人物畫的題材方面，晉朝顧愷之的「女史箴圖」，唐代閻立本的「歷代十三帝王圖卷」（圖 2-36）等作品，畫的題材都為人物，雖有年齡、性別上的差異，然其情節都以敬戒教化為訴求。

　　法國畫家保羅・高更的作品傳遞了他繪畫的理念：色彩就像是音樂的振動一樣，我們利用純熟的和聲，創造象徵 (Symbol) 而獲致自然中最曖昧、最普遍的東西，即自然中最深奧的力量❶❺。所以在畫面中，

❶❺　同❼，頁 328～329。

我們可以發現人物與自然的景物，都以極為簡潔的形式予以綜合，色彩也依此原則鋪設。西班牙畫家喬安‧米羅的作品「草原之歌」中，除卻草蟲的表面印象之外，他企求著視覺世界與不可見的領域的奧祕。

　　若以舞劇為例，荷蘭編舞家依利‧季里安 (Jiří Kylián, 1947～) 的作品「孩童的奇異之旅」，雖來自其孩童時期的經驗，卻也表達普遍孩童的夢幻之境。若以戲劇為例，挪威劇作家易卜生 (Henrik Ibsen, 1828～1906) 的《傀儡家庭》(A Doll's House)：「由娜拉不顧一切的愛她丈夫到娜拉的離家出走」之一系列動作發展，整劇的情節基於對這一動作的模擬，作者的主旨與所揭示的問題亦圍繞著此一動作的發展，只有娜拉不顧一切的愛她的丈夫，她才會冒名簽字，也才會揭發出男人的虛偽，作者企圖描畫出新一代婦女的個性特徵。

　　臺灣雲門舞集 1973～2003 年度公演之「薪傳」作品，我們可以深切的感受到作品中，對臺灣熱烈的愛與認同，300 年來臺灣的成長歷史，在陳達的演唱穿插、精練化的舞蹈動作中演化展開，優美而戲劇化的場景燈光，營造白帆百浪下大自然的無際與雄威，彰顯了人的渺小與無助，地區化的文化發展，掌握了人類普遍性的情感澎湃，展出之優質，是那麼的暢然，娓娓道來。

　　臺灣藝術家袁廣鳴 (1965～) 1998 年的作品「難眠的理由」（圖2-37），以錄影投射裝置，表現出「作者對睡眠的一種渴望，在難眠、入眠和夢境中，因精神與肉體上的拉扯，而無法平衡慾求的——平靜與不安」[16]。以電視、影像、聲光與媒體的運作機制，複製人類日常

[16] 請參：李蕙如 (1998)。**難眠的理由——1998 袁廣鳴個展**。取自： www.etat.com/itpark/artists/guang_ming/main.htm

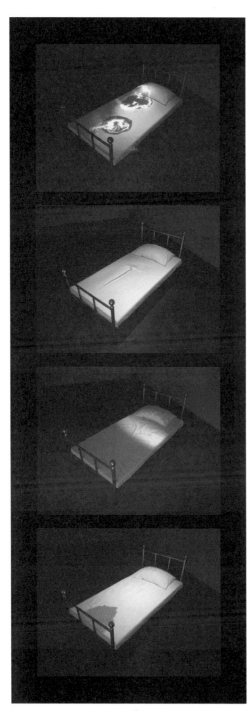

圖 2–37
中華民國臺灣　袁廣鳴
難眠的理由 (1998)
5×4.5×3 m
床、鐵球、擴大機、等化機、機械裝
置、光碟片、三槍投影機、自動控制
箱、鏡子、喇叭、海棉、VCD player
×2

生活的行為與思慮，是科技與藝術的巧妙結合。「難眠的理由」以「床」為夢的隱喻陳列，邀請觀者共同參與藝術的創作，當摸觸其中之一的床欄杆，白色的床面會逐漸產生變化，或如血般的鮮紅，暈染了床身，情景之真實，讓人詭異而不安。於是在與觀者的互動之下，不同的難眠理由先後出現，試圖喚起觀者似曾難眠的經驗與感受，適切的傳達出作品標題的意念，我們很難不欽佩作者對於媒體的熟悉與運用。藝術創作的成品，已不再只是獨掌「藝術家」，觀者的實踐同樣是創作的部分，藝術創作的形式與樣態，已非傳統的格局。雖然，作者複製人類日常生活的行為與思慮，卻是經過一些抽離的處理，觀賞者在某種程度上，是需要豐富的想像，以便能與作品應合。

綜合前述之例說可以了解，凡是藝術作品不外取法自然、人生或理想，有固執於「善」的追求，有偏向於「美」的迸發，有重視「真」的描述。其結構包融了題材、材料、形式等的感覺形相，而在感覺形相之外，必然存有作者之觀念與意義。如果沒有感覺形式的美，藝術品便不能成為藝術品，但是如果沒有觀念與意義，藝術品將只流於甜美而空洞的質料罷了。清代論畫家布顏圖在其《畫學心法問答》中有一段答覆門人「問用意法」的觀點時談到：「故善畫必意在筆先，寧使意到而筆不到，不可筆到而意不到，意到而筆不到，不到即到也，筆到而意不到，到猶未到也。」這論點，即在強調藝術品內容蘊涵的重要性。

藝術品所具有之價值，與它是在何種情況之下產生，並不直接相關。美國藝評家丹托評芭芭拉・克蘿格 (Barbara Kruger, 1945～) "I

shop therefore I am" 是「意識的覺醒」(consciousness-raising)❶，他並且表示：「我們必須認知到後現代藝術的革命的部分，藝術可以以任何東西來做成。並沒有任何先決的條件說藝術必須長的像什麼；藝術家可以創造她們自己的類型，且沒有任何先前的限制，要求應該作什麼藝術作品。」

　　換言之，評價一件藝術作品，並非在於創作它的藝術家所經歷的創作過程，而是著重在呈現於耳目之前的作品。因此，其價值乃存在所有與作品有關的感覺形相與觀念意義之整體，也就是說，藝術品的內容與形式是不分的整體，形式美固然重要，但內容美也不容忽視，而形式構成的成功與否，關係內容表現的貼切與生動。

❶　Danto, A. C. (2005). *Unnatural wonders* (p.64). New york: Farrar, Straus and Giroux.

問題討論

一、當你向朋友介紹一幅或一件作品時，你如何來描述這件作品？
（列舉一件作品練習從材料、形式、內容等方面來探究與討論。）

二、當談到藝術作品的題材時，指的是什麼？請舉例說明。

三、藝術作品的形式可以包括那些？請舉例說明。

四、請舉例闡釋「形式」與「內容」的關係。

五、如何了解作品的表現性？請說明你的看法。（試從作者的立場，
與觀者的立場分別討論。）

第 3 章　藝術的欣賞與批評

3-1　藝術欣賞的態度

3-2　藝術欣賞的方法

3-3　藝術批評的種類

3-4　藝術批評的方式

3-5　中西藝術欣賞與批評的取向

3-6　藝術欣賞與批評的價值

問題討論

3-1 藝術欣賞的態度

摘　要

壹、藝術欣賞者的類型與意義

藝術欣賞者的類型大致可分為「全然接受式」、「協商式」及「排斥式」。藝術欣賞，是指欣賞者透過具體媒介的外創品，而與藝術家所欲傳達的意象接觸，進而產生共鳴、分享特殊經驗的過程，在過程中能得有享樂與怡情的意義。一般而言，藝術欣賞的意義，可包括狹義與廣義二層面。狹義的欣賞，著重在個人玩賞所喜好物的過程，其中所得到的喜樂與滿足，純為主觀的感性活動，與藝術品本身的特性較無關聯。廣義的欣賞，與鑑賞同義，包括理性的認知與感性的審美兩方面的運作，是品味與辨識力合一之價值判斷的過程。

貳、藝術欣賞的態度

藝術共感的產生，有賴於欣賞者能主動的創造如同藝術家所創造的藝境，體驗如同藝術家所曾體驗的美感與思慮，或領略藝術家所企圖傳達的思考或訊息。因此，欣賞者所抱持的態度直接關係藝術共鳴之產生。藝術欣賞的態度，可以「形相的直覺」、「美的孤立」、「感情移入」與「心理距離」等學說之觀點作為參考。

壹、藝術欣賞者的類型與意義

　　藝術欣賞和閱讀一般影像有著極為類似的經驗歷程，依文化學者史都爾‧侯爾（Stuart Hall, 1932～　）提到解讀文化影像和工藝品時有三種觀者的立場：主流支配性的閱讀、談判式的閱讀，以及對抗式的閱讀。「主流支配性的閱讀」是以一種無問題的態度，分辨及接受影像或文脈中主要的立場與訊息；「談判式的閱讀」是從影像及其主要的意義中協議出解釋；「對抗式的閱讀」是採取反對的立場，對影像中所存有的意識形態立場，採以完全反對或拒絕的方式 ❶。沿用如此的觀點，藝術欣賞者面對藝術作品時的類型，大致上也存在著「全然接受式」、「協商式」及「排斥式」的立場。一者，無論面對任何的作品都是敞開胸懷的進行交流互動；或者是以溝通、協商式的試圖融入或理解；再者，以排斥的態度拒絕接受或認同。

　　縱然如此，藝術欣賞，是欣賞者透過具體媒介的外創品，而與藝術家美的意象接觸，進而產生共鳴，分享美感經驗的過程，在過程中具有享樂與怡情的意義。藝術欣賞的觀點，常因個人的性格、藝術涵養、文化背景、種族等因素的不同，而有程度上的差異。一般而言，藝術欣賞的意義，可包括狹義與廣義二層面。

　　狹義的欣賞，著重在個人玩賞所喜好物的過程，其中所得到的喜樂與滿足，偏向主觀的感性活動，與藝術品本身的特性較無關聯。

　　廣義的欣賞，與鑑賞同義，包括理性的認知與感性的審美兩方面

❶　Hall, S. (1993). Encoding, Decoding. In S. During (Ed.). *The cultural studies reader* (pp. 90～103). New York: Routledge.

的運作，是品味與辨識力合一，價值判斷的過程。理性的認知，是指以知識、辨識力與判斷去理解藝術品。感性的審美，是指在情感上能知覺到對象的美感價值。

完整的藝術鑑賞，有賴藝術知識的運作，以拓展個人的感情的層面，在認知與情感相結合之下，達到物我交融的境界。

貳、藝術欣賞的態度

藝術共感的產生，有賴於欣賞者能主動的創造，如同藝術家所創造的藝境，體驗如同藝術家所曾體驗的美感。因此，欣賞者所抱持的態度，直接關係藝術共鳴之產生。藝術欣賞的態度，可以「形相的直覺」、「美的孤立」、「感情移入」與「心理距離」等學說之觀點作為參考❷。

一、形相的直覺

此學說是由義大利學者班那帝透・克羅齊 (Benedetto Croce, 1866～1952) 在其《美學原理》一書中所提出，他強調藝術即直覺的論點。直覺係哲學上的用詞，又稱為直觀，一種較不經過思考，便迅速出現的直接想法與感覺；在心理學上則稱為感覺。

形相的直覺，是體驗美感經驗的一種特徵。形相，是直覺的對象，

❷ 本章所提相關的美學理論請參：劉文潭 (1975)。*現代美學*。臺北：臺灣商務；克羅齊的美學另請參：http://plato.stanford.edu/entries/croce-aesthetics/；李普斯請參：http://www.archive.org/stream/sthetikpsycholog02lipp#page/n5/mode/2up

是屬於物。直覺，是心知物的活動，屬於我。心知物的活動，除直覺之外，尚有知覺和概念。換言之，一般對於同一件事物，可以採用三種不同的方式去了解，也就是可以有三種不同的知：直覺、知覺和概念。

　　直覺 (intuition) 或感覺 (sensation)，是一種見形相而不見意義的知，譬如，觀看一棵樹，只見樹的造形、姿態、感覺等，即為其形相，此時觀者對樹只存有樹的形相，而並不存有樹所代表的意義；知覺 (perception)，是由形相而知意義的知，譬如，觀看一棵樹，不只見樹的造形、姿態、感覺等，此時由其形相並進而了解，這是一棵樹而非花，並知其所代表的意義；概念 (conception)，是指離開形相而可抽象的想到形相的意義。譬如，觀看一棵松樹，見松樹的獨特造形、姿態、感覺等，當此棵松樹不在眼前，而能在談到松樹時，存有松樹的印象及松樹所代表的意義。在「知」的發展過程，是由直覺、知覺、而概念。隨著經驗的增廣，一般人容易以概念普遍化所有的事物，而忽略獨立事物的特殊性質。

　　在審美活動的過程中，觀賞者心中所存有的只是直覺而不是知覺和概念，換言之，只是對象完整、獨立自足的形相。此時，觀賞者的注意力，無關於觀賞對象的實用目的、效能、因果關係、價值等等的考量。譬如，欣賞一幅春日紫藤滿庭景象的作品，此時，霸占觀賞者全部意識的是圖畫的意象或圖形，而非有關紫藤的價格、如何照顧等等的意義。觀賞者在全神觀照中，達到物我合一的境界。

二、美的孤立

　　此學說是由德裔美國的學者修葛・閔斯特堡 (Hugo Münsterberg,

1863～1916) 在其 1905 年出版的 《藝術教育原理》(*The Principles of Art Education*) 一書中所提出的見解。

　　審美的本質，在於所欣賞對象的孤立。美感經驗的產生，有賴於觀賞者保持藝境的孤立與其本身心靈的孤立。藝境的孤立，在於將觀賞的對象完全的孤立，斷絕與它有關事物的關聯，全然投注於觀賞的對象，如此才能切實掌握藝境本身的特質。欣賞者心靈的孤立，是指欣賞者的注意力集中、心無旁鶩，完全只投射在欣賞對象的本身。如此，在觀賞者具有孤立對象的能力，並以無沾礙的心靈，全然貫注，才能享有欣賞的意義與樂趣。

三、感情移入

　　又稱移情作用。此學說是由德國學者樂多・李普斯 (Theodor Lipps, 1881～1941) 在其 1920 年《美學》(*Ästhetik*) 一書中所提出的見解。

　　感情移入著重將個人的情感投射到特定的對象，而享有對象的美感與情趣。屬於一種對象與主體的感覺兩相混同，主客不分的狀況。譬如欣賞一舞蹈，觀賞者聚精會神的看舞者節奏性的舒展手臂、舞動身姿，觀者感受到舒展手臂、舞動身姿的衝動，有感於外，卻無動於身體意識的模仿了其動作，而享有動作的美感節奏與樂趣，此時，觀賞的自我與觀賞的對象無所區分，物我兩忘的經驗過程。

　　因此，在感覺移入的經驗過程，著重觀賞者內心感覺的相應，有感而無動的狀況，屬於一種自我的享受，其價值就存在於直接經驗的歷程。因為是有感而無動的經驗過程，所以縱然藝術中所表現的或為

悲慘淒涼的事物，觀賞者可默然承受，依理性間接的加以判斷，而非直接的體驗。

　　因為移情作用，往往無生命、無感情的事物，可以變為有生命、有情感。譬如，山鳴谷應，山谷本無情如何因應？其得以因應，乃來自於觀賞者多感的情懷對應；另如楊柳傷春，楊柳適時而長本無感覺，如何感受春之遽去？這等情緒源於觀賞者的特殊情應，因此，在擬人化的過程，無情事物乃得以有情化，而使人生的意義更為豐富。

四、心理距離

　　此學說是由英國學者愛德華‧布洛 (Edward Bullough, 1880～1934) 所提出的見解。心理距離強調在審美的過程中，欣賞的對象與觀賞之間，是處於一種切身而又帶有距離的特殊關係，這種關係不同於時間與空間的距離，但受時間和空間的直接影響，換言之，時間與空間的距離可能影響到是否得有審美的享受。時間的距離，有關藝術作品所代表的時間，作品與觀賞者之間的距離。空間的距離，有關觀賞者與作品之間的現實的空間，以及作品本身形式的空間距離。

　　在審美的活動中，如果觀賞者能與欣賞的事物之間，保持適當的心理距離，擺脫實用利害的觀念，那麼就能以全然專注的心情，投入於所欣賞的對象。因此距離的存在，具有兩種作用：

　　　1.**消極方面**：它可以切斷與實用關係之間的聯結，擺脫實用的態度。

　　　2.**積極方面**： 它使觀賞者可以純粹專注於欣賞對象的形相特質，拓展美感的新經驗。

　　觀賞者於欣賞過程中所保持的心理距離，一方面在情感與性格上要與所觀賞之對象之間要產生相當的應合，一方面在心理上又必須維持適當的距離，這是一種距離的矛盾，也是從事藝術欣賞時，所必須克服的距離矛盾的限制。譬如觀劇，因為劇情而懷疑自己的妻子不貞，這是欣賞時喪失心理距離所致。理想的欣賞態度，必須將距離調整到不即不離，切身而又不失距的情形，才能臻至物我交融的局面。

五、其他

　　除前述學說之外，美國學者蒙羅・畢斯里 (Monroe C. Beardsley, 1915～1985) 提出經驗之具有美感特質至少需具備如下五種中四種的特徵，而此四種中一定必須包含第一種特徵：

㈠客體導向 (object-directedness)

　　因由客體的特質，使觀者對它有所覺知，相對的興起各式的情懷。

㈡感覺自由 (felt freedom)

　　一種自由的感覺，透過現存的作品，觀者可以自由地興起自己對於過去或未來所關懷的事物之情感呼應。

㈢超越的感受 (detached affect)

　　這與布洛的心理距離意義類似，即物我之間需存有一點情感的距離，以至於觀者仍能操控自己的各項感覺對應，不致距離全失，誤將觀劇得來之黑暗恐怖事物納入日常生活中而不可分。

㈣主動發掘 (active discovery)

當面臨各項不同作品的刺激時，觀賞者往往必須主動的運用其心智去發掘作品中的特質與涵藏，如此方能深入地了解、欣賞作品。

㈤全然投入 (a sense of wholeness)

當欣賞作品時，觀賞者常是全神的投入，處於自我的接納與自我擴展的狀態 ❸。

綜合前述學說的重點，強調藝術欣賞的態度，在於觀賞者必須要能把握形相的直覺，擺脫外在因素的影響，使欣賞的物象純然孤立，並保持適當的心理距離，以達到感情移入、物我合一的境地，如此則能享有欣賞的審美之樂。

相對的，有關不適於採取作為藝術欣賞的態度，包括有實用的態度與分析的態度。實用的態度是指當我們覺知外界事物時，以其有關的利害因素，作為認知考量的要點。分析的態度，是指將觀賞的對象視為一研究體，予以解剖有關的要素，然後依據相關的知識給予解答，專注於與觀賞對象的相關性質之解釋。譬如，觀賞一件雕塑作品，專注於其標價，或相關的社會傳聞，無法融注於作品所傳遞出來的主題、意義、形式方面的美感特徵。或如觀賞畫幅中所描繪出來的花卉，注意分析其品種、構成、生長的因素等等，無法擁有對作品整體美感價值的領會，這些態度對於欣賞而言，均足以形成障礙。

❸　Beardsley, M. C. (1979). *In defense of aesthetic value*. *Proceedings and Addresses of the American Philosophical Association, Vol. 52, No. 6*, August.

3-2 藝術欣賞的方法

 摘　要

　　一件藝術作品，包含著兩個主要的元素，一為內在的元素，一為外在的元素。內在的元素，是指藝術家內在的心靈感情與思想，它可以帶起觀眾基本上相同的情緒。而外在的元素，則為內在元素經由材料、形式、內容的化身，抽象的存在於作品之中。

　　完整的藝術作品，由於此二者之間的交融。因此，欣賞一件藝術作品，最基本的方式，即是抱持適切的審美態度，直接面對藝術品的外在元素，由外在元素所呈現出來的特徵，經感覺、知覺以至於感情融入於內在元素的體會，在充分了解整體藝術品的內涵、意義與形式特質之後，無論是以自由神往，全然接受，或是，協商式的來回溝通，抑或是，進行評判對談等的方式，都在給與適當的價值判斷。

　　藝術的欣賞，建立在藝術品之可傳達性，藝術家的感情、意向，透過媒材、形式成為外在的作品，使觀眾得以經由作品感受、認知覺察其特質，進而引發情感上的共鳴。

　　一件藝術作品，包含著兩個主要的元素，一為內在的元素，一為外在的元素。內在的元素，是指藝術家內在的心靈感情與思想，它可以帶起觀眾基本上相同的情緒。而外在的元素，則為內在元素經由材

料、形式、內容的化身，抽象的存在於作品之中。完整的藝術作品，由於此二者之間的交融。

　　就藝術家而言，創作一件藝術作品，是屬於生產性的創作；而觀賞者從事欣賞所經營的，是屬於共鳴性的創作。藝術家創作作品有成功與失敗，欣賞者欣賞作品也有此可能性。因此，欣賞一件藝術作品最基本的方式，即是抱持適當的審美態度，面對藝術品的外在元素，由外在元素所呈現出來的特徵，以至於內在元素的體會，經感覺、知覺、以至感情，進行藝術審美的享受。有關觀賞者欣賞藝術品的歷程可以如下表示：

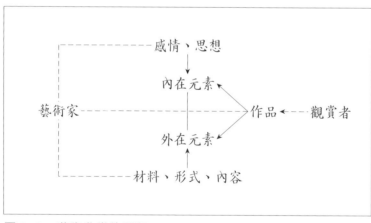

圖 3-1　藝術欣賞的歷程

　　一位作家完成一篇著作，往往須經年累月，而讀者可能在一日之內，便已擁有；同樣的，一部電影的製作，往往絕非一日可蹴，但一位觀者則可能竟日內連續賞有數部，這是反身可得的例子。雖然在速度上有這等的差別，欣賞者仍須經敏銳的感覺、選擇性的知覺、以至應合的感情，才可能深入或重新創造藝術家所締造的藝境。

　　當人類以感覺器官接受到外界的刺激，由感覺、知覺而至感情的
發展，往往是在剎那之間，一連串相互影響的進行。其中，首先所產
生的即是感覺。感覺的敏銳性，與個人所接受相關刺激之經驗有關，
也就是說，經驗有助於感覺能力的增強，譬如，首次聆聽貝多芬的「命
運交響曲」，所產生的感覺，與累積相關音樂的經驗之後再次聆聽的感
覺，必然不同，此時的感覺，可能較為細膩而深刻。當欣賞一件藝術
作品時，觀賞者首先面對的即是外在元素之材料、形式與內容等所結
組而成的有機整體，對此整體產生感覺（圖3–2）。因此，感覺一方面

圖 3–2
唐代　青釉八棱瓶（約 850 後半期）
越窯　高 21.7 cm
北京故宮博物院
越窯也稱「祕色窯」，在越州境內（今浙江
餘姚上林湖濱湖地區），為唐代六大青瓷
產地之一。從質地與紋飾能體會「越甌秋
水澄」的美譽。

因個人因素而有不同的反應，譬如，有些人對藝術品中所引用的主題感覺強烈，他／她們常為作品中的寓意、暗示或象徵所吸引，然後再及於形式或材料；有些人則是敏感於形式部分的色形結構，然後及於內容或材料；再有些人則為作品中的美感材料的特質，或物質材料的類型所牽導等，然後及於內容或形式。另一方面感覺也因各類藝術作品外在元素的不同，而可能興起不同的感覺，譬如，繪畫的點、線、色彩、造形，音樂的曲調、旋律等的媒介所引起的是屬於外感覺，而文學的語言、文字所結組的意義，所引發的則為內感覺。感覺提供知覺的形象，以作為知覺的基礎。

知覺是認識事物的過程，是認知所必需。不難理解的，藝術欣賞是種知覺的歷程。知覺是人類面對外界環境時，運用視覺、聽覺、嗅覺、觸覺和味覺等感覺接收訊息，並加以組織、篩選和尋求意義的認知過程❹。其中，包括訊息的排列、儲存和取用。在這些感覺中，以視覺最為重要，有 75～90% 的人類活動是由視覺所引起的，而 87% 的訊息是透過眼睛所捕獲。至於在處理訊息時，人類的認知容量是有限的，在同一時間，大約只能有掌握 6～7 種不同對象的能力❺。

至於知覺的過程，因屬於內在的心理歷程，往往不易被察覺，它與個人以往的經驗，及知覺發生時的注意、心向、動機等心理因素有關❻。當感覺所提供的資料被分類、組織、重新調整時，相關的知識

❹　張春興 (1989)。*張氏心理學辭典*。臺北：東華。

❺　徐磊青、楊公俠 (2005)。*環境心理學：環境、知覺和行為*（頁 32, 38）。臺北：五南。

❻　張春興、楊國樞 (1970)。*心理學*（頁 331）。臺北：三民。

常被用以作為表達意義的參考。知覺行為的本身，具有選擇與恆常兩種重要的特性❼。

選擇性，是指個人對於所知覺的對象，常不自覺的產生選擇作用，而這選擇的產生，即受到個人背景因素的影響，譬如，同為嘉陵江的山水景致，中國李思訓的知覺方式，不同於吳道子，二者表達出來全然不同的景象，這是因為知覺的差異，而產生不同的選擇與解釋。舉日常生活中食的例子，每個人對於西方食物 Pizza 的知覺方式有所不同，有些人認為它是好看美味的，有些人則認為它是單調而乏味，這就是因人的個別差異，而有不同的看法。因為有知覺的選擇性，所以每個人的藝術品味可能不同而多樣，藝術欣賞方有助於增強藝術方面的知覺能力。

至於恆常性，是指各種物體的外在特徵，如形狀、色彩等，常隨環境的影響而有所改變，但是一般人對於物體的知覺，常囿於其固有的特徵，不易變更，譬如，一粒蘋果，我們對它的知覺，一般的反應是圓的、紅色的，這圓與紅的特徵，即是所謂知覺的恆常性，可是這圓與紅的特徵，可能因為蘋果存放角度與位置的不同，圓的形狀由長的橢圓，至橫的橢圓不等，甚至於，個人的觀念參與了知覺的運作，圓不再是圓，而可能是各個角度的並存；至於色彩，更不可能只是紅而已，因為光線的影響，它可能紅裡帶紫、帶橘、帶黃，甚至變成暗褐色等。因為知覺的恆常性，一般人常局限於對某些事物的覺知，在藝術欣賞的過程中，有助於增廣藝術方面的知覺能力。

❼ 凌嵩郎、蓋瑞忠、許天治等 (1987)。*藝術概論*（頁 430）。臺北：國立空中大學。

　　知覺的選擇性與恆常性和個人的經驗、文化背景或興趣等因素之間的關係極為密切，人與人之間對於某一件事物的認識與了解，也就因個人的背景差異而有所不同。因此，在欣賞的過程中，如何能分辨材料的特性、色彩的運用、主題的取向、構圖的運用等的組織關係，即是有賴於知覺的運作，經由知覺的主動探索，舊有的相關經驗與知識不斷的參與，觀賞者對於所欣賞的事物，能有更為深入的印象，如此便足以引起欣賞的感情。

　　感情的階段，是由感覺器官接觸外物產生後，透過知覺過程而引發之快與不快等各式的情感。一位藝術家創作作品，除自身的滿足外，也希望觀者能有同樣的體會，因此，他／她自然投注於材料、形式或內容的經營，企圖藉由這些媒介，來引發觀者對作品產生有關材料、形式或內容等的感情。當一位觀者面對著作品可能產生材料、形式或內容等的感情之際，進而所擁有的必然是整體的感情回應，整體的觀感，因為有了感情，觀者與作品之間才可能產生交流與共鳴。

　　當一位觀者對於作品有所評判，產生快與不快之情時，他／她是從事著判斷、區分與價值觀點的表達。藝術欣賞的方法不只於感性的層面，同時還包含著理性的運作，當抱持著形相直覺的態度，覺察作品的特徵，並進而用知覺以理性分析、了解作品形象特質之際，理性的運作便已產生。因此，藝術欣賞的進行，即在於感性與理性的交互作用。

　　在另一方面，藝術欣賞時可能產生困難與障礙，這困難與障礙可能來自於兩方面，一是由於作品，其二是由於觀賞者。所謂作品的問題，是指作品本身的特質過於錯綜繁瑣，不易欣賞，這也是創作者所

面臨的問題。至於觀賞者方面，是指觀賞者缺乏相關的藝術涵養，也就是說欣賞舞蹈作品時，沒有相關舞蹈或藝術方面的知識與經驗，無從而入欣賞之門；或有感於自己缺乏相關的藝術涵養，而怯於參與欣賞的活動。

事實上，藝術的天地為人人所可享有，藝術欣賞並不只存在於演奏場或畫廊等的場所，它可能廣泛的存在於我們生活的周遭，但存在於演奏場或畫廊等的作品，一般係經過藝術社群共識下的選擇，可提供觀賞者作專注的參考，幫助觀賞者能享有特定安排下的欣賞經驗。

經驗來自於開始的參與，而涵養雖有豐富與貧乏的程度差別，但並不容易有絕對的有無之分，有關藝術的涵養可以藉由經驗來自我培育與提昇，所以，藝術欣賞是人人所能為，而易為的活動。

3-3 藝術批評的種類

 摘 要

　　藝術批評含有判斷和評價藝術品的意義，以及解釋藝術品的意義在內。評判以解釋為依據，導向藝術品的價值；解釋著重藝術品的內容，有關藝術作品的形式特點、象徵意義，以至於其歷史背景等等要素的說明，而使作品的意義與結構更為清晰。

　　依據西方藝術批評史的發展，藝術批評的種類包括：新古典派的批評、背景派的批評、印象派的批評、意向派的批評、內在的批評等五類。

壹、新古典派的批評

　　要求藝術品必須具備該類藝術所有的獨特性質及規則。

貳、背景派的批評

　　認為藝術品的意義與歷史、社會、心理等的背景相關聯。

參、印象派的批評

　　強調藝術品所激發的觀念、意象、氣氛與情感。

肆、意向派的批評

　　關注藝術家的意圖及其如何達成該意圖。

伍、內在的批評

　　注重藝術品的內在本質與獨特性。

批為批駁之意，將客觀的事實，以主觀的觀察、比較、分析、綜合之後，所產生的判斷；評為持平、不偏頗的言論。因此，批評是為一種判斷的言論。

藝術批評，是指對藝術作品的了解欣賞與價值的公正評估，其中含有判斷和評價藝術品的意義，以及解釋藝術品的意義在內。評判以解釋為依據，導向藝術品的價值；解釋著重藝術品的內容，有關藝術作品的形式特點、象徵意義，以至於其歷史的背景等等要素的說明，而使作品的意義與結構更為清晰。

幾乎大部分的藝術作品，均具有高度的複雜性，豐富的表現性或不可思議的形式，當一位觀者面對藝術作品時往往必須具備對作品廣泛的了解及相關的知識，方能有助藝術的賞析，如果觀者尚未準備好，即可得助於藝術批評的功能，換言之，藝術批評有助於藝術的欣賞。

藝術批評觀點的演變，與藝術史的發展密切相關，因為藝術批評的目的，就在於對存有藝術品的了解。依據西方藝術批評史的發展，藝術批評的種類包括：新古典派的批評、背景派的批評、印象派的批評、意向派的批評、內在的批評等五類❽。

壹、新古典派的批評 (Neo-classical Criticism)

這是從十六以至於十八世紀之間所流行的批評方式，將希臘、羅馬的藝術視為模範，依其慣例作為衡量藝術品的依據。譬如，一戲劇必須具有時、地和行動三者連續相關的統一性。另如，詩作中英雄人

❽ Stolnitz, J. (1960). *Aesthetics and philosophy of art criticism* (pp. 443～492). Boston: Houghton Mifflin Co.

物之為英雄，必須具備高貴而壯烈的氣度，不可與販夫走卒的行徑相互混淆等的規則。

十八世紀中，在羅馬、歐美各地興起新古典主義的運動，藝術家渴望重振希臘、羅馬的藝術，這是受到當時龐貝遺址古物發掘與出土的影響。藝術家有意的從風格與題材方面來模仿古代美術。

在如此的環境下，興起了新古典派的批評。

此派的觀點認為，評價藝術品必須有價值的標準，批評者不能只是依據其感覺，他／她必須檢視作品中的性質，表達作品中的性質如何，以及在何種程度上，使得作品成為一件好的作品。因此，批評者必須持有標準，用以辨識與評量藝術的優點。一般而言，各類藝術品必須具備該類藝術所有的獨特性質及規則，以確保藝術種類的純粹性（圖 3–3）。譬如，就戲劇而言，喜劇或悲劇它必須具備某種形式上與表現性屬於喜劇或悲劇的特質。換言之，強調各類藝術所具有的傳統性與形式特徵，著重作品風格與情調之一致性。因此，此派的觀點反對藝術上的新奇及實驗性，相對的，秉持理想模擬 (the "ideal"—imitation theory) 與本質模擬 (the "essence"—imitation theory) 的理論。

新古典派的批評觀點有其意義與價值，其所秉持的理想模擬 (the "ideal"—imitation theory) 與本質模擬 (the "essence"—imitation theory) 理論，是有關藝術理論中最敏銳而重要的部分。唯藝評者不可盲目機械式的去應用一些規律，其對於藝術品的辨識應具有彈性和可塑性，在傳統與新奇之間，應以適度調整的規範來評判藝術品。藝評者所持有的標準，必須是與美感有關的了解與尊重作品的目的。

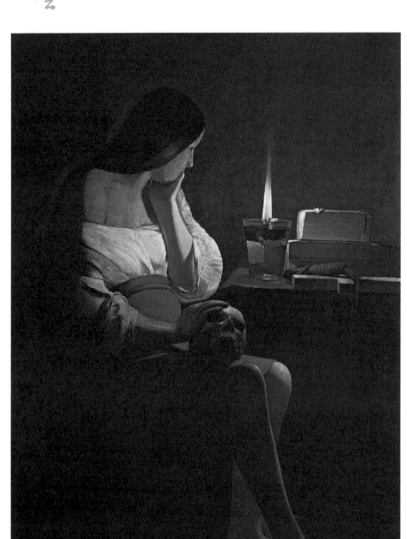

圖 3-3　法國　拉突爾 (Georges de La Tour, 1593～1652)
懺悔的梅德琳 (1630～1635)　畫布油彩　128 × 94 cm
巴黎羅浮宮美術館
拉突爾的作品是一種法國古典主義的表現，人體減為單純的
幾何造形，安排布置祥和，以燭光來統攝全景的情調。這些
特質即為新古典派的批評者，所據以為評論作品在何種程度
上得以成為一件好作品的標準。

貳、背景派的批評 (Contextual Criticism)

　　藝術品的背景，包括作品產生的環境，社會的影響等所有相關的因素，以及作品和美感生活外事物之間的相互作用。一位藝術家生長於社會，社會中的價值觀必然影響其思考與生活各方面，一旦其作品產生，必然是其個人與社會生活的結果，因此，它可能帶有道德方面的影響力，或改變觀眾的思考與態度。所以，此派的批評主要在於揭露藝術品中的歷史、社會、心理等背景的意義。

　　此派的批評開始於十八世紀，但直到十九世紀方才廣為流行，一直到目前其動機仍然活躍，為現代學者所沿用。這是受到當時自然科學精確性的刺激，以及實證主義的影響，而要求運用新的觀念與分析的技術來了解藝術。在這之前，藝術被認為是屬於一種瘋狂 (madness) 或靈思 (inspiration) 的產物，因此，與背景派所強調的事實調查，是背道而馳的。

　　背景派的藝術批評認為藝術可以如同生理的事件、人類的歷史或經濟的活動般的被研究。其中，最具代表性的，是從社會學與心理學的觀點所提出的論點。社會學的觀點認為透過種族、環境與時代等因素，便可透徹了解藝術。種族，是指先天遺傳的性向因素；環境，概括氣候、戰爭等自然與人為的因素；時代，是指特殊歷史時期的因素。心理學的觀點，著重藝術品中作家潛意識心能的影響，因此，作品中的題材、象徵、觀念等與心理事件有關的元素，是為藝評家所探究的主題。

　　此派藝術批評，著重於藝術品內容的了解與解釋，各種不同的藝

術隨其自身的產生方式，可以是均有價值的，因而使藝術品更具有豐富的人生意義。但是一位藝評家必須要了解的是，在某些情況之下，藝術品所由以產生的背景因素是具有價值的，但並非所有的情況都是如此。

參、印象派的批評 (Impressionist Criticism)

此派的觀點，強調藝術的孤立性與自足性，藝評家的任務，乃在於記錄並描寫藝術品所激發的觀念、意象、氣氛與情感。

約在十九世紀末，由於受到當時為藝術而藝術思潮的影響，認為無論是新古典藝評的規律，或背景派藝評的客觀、精確，都不免失之於刻板空洞，無法評判藝術，因此藝評家不再受到這些約束，他／她們不再應用歷史或心理學等等的方法，所需要的只是能被作品深刻感動的性情。

印象派的藝評家著重於傳達其本身的熱情，使藝術得以贏得更多人的了解，甚至於使原來對藝術缺乏興趣的人，進而改變態度。

但往往藝評家自以為是的宣述，可能與藝術品本身並無關聯。因此，光有狂熱之情是不足的，藝評家必須說明，其對於作品之所以狂熱的原因。

肆、意向派的批評 (Intentionalist Criticism)

此派的觀點關注藝術家的意圖，及其如何達成該意圖。藝評家恢復對藝術品本身的注意，以對藝術作品產生審美的同情為訴求，因此，其評論在於使觀眾排除與藝術品或藝術家本身無關的事物。

　　這是開始於二十世紀初的藝術批評，意向一詞用於藝術批評包括兩層的意義，一為心理意向 (psychological intention)，一為審美意向 (aesthetical intention)。心理意向，是指出現於藝術家之心靈，存於想像中的目的。在藝術創作的過程中，此心理意向隨時修正，改變其方法與目的，加上所使用媒介物之特質，往往將藝術活動帶往新的方向。換言之，是藝術家創作的導向，它不屬於藝術品本身的特質，與藝術家創作的背景相關。藝術家之是否貫徹其意向，並不能決定藝術品的價值，因為藝術批評的解釋，可能超過藝術家所設想的。審美意向，指藝術品對觀賞者所產生之效果，這效果為藝術品所有，但不同於藝術品本身。因為此審美的意向，藝評家關心的是作品的效果如何達到。因此，批評的傾向，將導致作品內在結構的檢視。審美意向的觀念，有助於藝評家判斷藝術家是否達到其意向。

　　一位藝術批評家必須了解的是，有時候心理的意向可能具有美感的關聯性。換言之，如果它的效果存在於作品之中，而影響作品的內在本質，那麼此心理意向便可能被藝評家所依據以考評。如同其他類別的藝術批評所必須深入考慮的，無論其藝術批評的主要觀點為何，藝術批評必須協助說明藝術作品中有什麼特質被表明，進而勾畫出美感對象的本質與價值。

伍、內在的批評 (Intrinsic Criticism)

　　此派的觀點注重藝術品的內在本質與獨特性，相對的，迴避屬於藝術品之外的事物，譬如避免談到藝術品所激發的情感。

　　這是興起於本世紀的藝術批評，又稱新的藝術批評 (The New

Criticism)。由於傾向於專注作品本身，及保持非個人的一種批評態度，它較為接近十七、八世紀的客觀性批評，但是並不沿用規律或標準。此派的藝評家只是尋求說明、澄清作品的特色，因此，致力於特殊作品的分析，而讓評價隨其解釋而產生，尊重特殊作品的獨特是其重點。

由於只偏重於藝術品的形式結構，忽視藝術所產生的背景，或只顧象徵的意義，而不顧藝術品本身的特質，或無視於藝術品所產生的效應，反對藝術批評的多樣性等等，成為此派藝術批評的局限，事實上，藝術品不可能只是形式而已，它不可能完全孤立於歷史的、社會的關係之外，藝評必須考慮多方面的因素。

綜合前述，各種不同的藝術批評均各有其觀點、方法及目的，但是每一類的藝術批評不可能單純的孤立運用，大部分的藝術評論是一種或多種藝術批評方法的綜合。一位好的藝術批評家，往往必須依個別作品的情況，使用不同的評論方式，同時，往往必須考慮他／她的評論所提供的觀眾，是具有何種程度的品味，以及對一件作品的風格與種類的熟悉情形，如此，藝術批評才能發揮最大的功效。

3-4 藝術批評的方式

 摘　要

　　從藝術批評的種類，可以發現批評的方向，不外是討論有關藝術品的本身、或創作的背景、或藝術品的效應等的問題，透過這些問題的認識，予以解釋與評價藝術品，冀期對藝術品有更深的了解。

　　因此，藝術批評的方式，也就是討論有關藝術品的過程，其主要的步驟有四：

壹、描述

　　描述作品的主題、引起感覺印象的形式特點。

貳、分析

　　分析作品的元素、組織、形式的特質。

參、解釋

　　解釋作品所傳達的觀念與意義。

肆、評價

　　評價作品在歷史、形式革新、或再創經驗方面的意義或重要性。

　　藝術批評的觀念，是討論藝術品敘述性與形式的層面，有關其內在與外在的特質。從藝術批評的種類，可以發現批評的方向，不外是探討有關藝術品的本身、或創作的背景、或藝術品的效應等等的問題，

圖 3-4　中華民國臺灣　陳瓊花、李俊龍（執行）　性別發展 (2008)　電腦繪
圖　90×130 cm

透過這些問題的認識，予以解釋與評價藝術品，冀期對藝術品有更深的了解。

　　因此，藝術批評的重點就在於澄清特殊藝術作品的意義，並將其放置於細微或重要的評價標準。有關藝術批評的方式，也就是討論有關藝術品的過程，其主要的步驟有四❾，以圖 3-4 為例：

壹、描述 (Description of content)

　　此過程是有關描述作品的主題、引起感覺印象的形式特點。

　　當面對一件藝術作品，首先可以試著如同偵探一般儘可能

❾　Greer, W. D. (1987). A structure of discipline concepts for DBAE. *Studies in Art Education, 28(4)*, 227～233.

的去發現作品，對於作品的主題方面，可以試著去探討一些問題，譬如，這是誰的作品？如何製作？以什麼作成？在作品中有什麼事物是你可以辨識的？是否有人物對你展示什麼？他們在作什麼？觀者可以辨識這些對象嗎？是在什麼時間、地點、或事件？

　　對於引起感覺印象的形式特點方面，可以試著去探討一些問題，譬如，什麼樣的美感材料——音、節奏、色彩、造形、線條等是如何被藝術家所運用？是否重複使用？如何的重複？當接觸這作品時，什麼最先引起觀者的注意？為何引起觀者的注意？

　　藝術家創作作品，被挑選作為表現的對象，往往是被標示或足以辨識的，因此，通常批評省視一件作品，往往以作品的主題為起點。

貳、分析 (Analysis of form)

　　此過程是有關分析作品的元素、組織、形式的特質等等。分析，著重於區別透過形式所呈現出的主題，及其象徵的意義。

　　經由對作品內容的描述之後，接著予以分析其組成的方式等。譬如，描述作品中的形式是如何的對稱、主題如何的強調，以及內容與形式如何組成焦點，以產生效果。

參、解釋 (Interpretation)

　　此過程是有關解釋作品所傳達的觀念與意義。

　　在經由對作品內容的描述、形式之分析後，進而對作品予以解釋。譬如，在作品中所欲表現的情調或感情是什麼？這情調或感情是屬於沉靜？快樂？天真？嚴肅？或者是恐懼？勇敢？力量？它是夢想似的？

友善的？或活躍的？在作品中是否具有其他的信息或深層的意義？作品中的什麼特點引導觀者作如是的想法？以上層面的考量，都是有關於作品的解釋。

解釋的過程，往往需具備一般生活上的經驗，及藝術方面的知識，如此方能有助於了解、說明作品中如何引用象徵，以掌握人生的豐富性。

肆、評價 (Evaluation)

此過程是有關評價作品在歷史、或形式革新、或在再創經驗方面的意義或重要性。

一件藝術品之是否重要或特殊，有賴於評價的程序。有關評價問題的考量，譬如，在作品中，是什麼因素，使觀者認定它是一件好或不好的作品？作品中的什麼意義，使其是重要或特殊？觀者是否希望推薦這件作品給其他人分享？分享者為誰？為什麼？

在說明一件藝術作品的各項特質之後，必須給予一些評價，評判它意義或重要性的程度。當一位藝評家對於作品給以價值判斷時，必須有所依據。依據的標準可以參考三方面：其一，是將作品置於歷史的脈絡之中，觀察其對於整體藝術的發展，具有何等的貢獻；其二，或可從作品形式方面優越的表現，給予適當的評價；其三，或可就作品是否再創一些經驗，以傳述再教育的意義等方面予以考量。

一位藝術批評家，可以說是介於藝術品與觀眾之間最佳的聯絡人，因此，勝任的藝術評論者，必須備有體驗藝術家所創造藝境的能力，

如此，在成為藝術品合作者的同時，足以傳遞出豐穎的有關藝術品適當的資訊。然而，如何可以是合格的藝術批評者？至少他／她必須具有豐富的人生與藝術方面相關的經驗與學識，藝術批評方面的經驗與學識，敏銳的觀察能力與感覺，能穩健而客觀的從事於藝術價值的判斷。

如果說藝術批評家是介於藝術品與觀眾之間最佳的聯絡人，那麼藝評家所作的藝術評論，便具有幾方面的意義，一，是對於作品的意義；其次，是對於藝術家的意義；再者，是對於觀賞者與社會的意義；最後，對於藝術批評專業的意義。

對於作品的意義而言，一篇稱職的藝術評論，可以將作品的特質，予以適當而鮮活的介述，使觀者對於作品能有深刻的認識與了解，甚至於相關的藝術知識。

其次，對於藝術家的意義而言，藝術家創作其作品，往往是屬於當局者迷的狀況，一篇好的藝術評論，常可以提供客觀有價值的意見，作為其從事藝術創作的參考，如此必然有助於藝術家的創作方向與進行。

再者，對於觀賞者與社會的意義而言，充足有價值的藝術評論，可以協助觀賞者從事藝術欣賞，增進其美感的知能與藝術欣賞的能力，就整體社會而言，具有提昇藝術風氣的效應。

最後，有關藝術批評專業的意義，如果藝術評論者能秉持其專業的熱忱與努力，以客觀公正的態度從事評論，如此，便可能建立健全的批評體系，充足藝術批評理論的研究與發展。

3-5 中西藝術欣賞與批評的取向

摘　要

　　中西藝術欣賞與批評的取向，與中西有關藝術的思想密切相關。中西藝術思想在大同中有小異。因為這些大同小異，中西藝術的欣賞與批評，在希求對藝術有深入了解的共同點上，其取向乃有些小差異。

　　西方務實的觀點影響其看事物的方法，對待事物常以客觀、理性的態度去求甚解。因此，欣賞或批評一件藝術作品，總有可以依循的方向參考，而此參考依循的方向，著重於作品的材料、形式、內容方面的解剖、認識、解釋與評價，它比較傾向於分解。

　　中華民族求全的觀點影響其看事物的方法，對待事物常以和諧、相容為貴的態度去了解，因此，欣賞或批評一件藝術作品，常以相容於作品中，希求作品具有意境，能夠是主客觀合一，氣韻生動，虛實相合等的主張，它比較傾向於統整。

　　中西藝術欣賞與批評的取向，與中西有關藝術的思想密切相關。中西藝術思想在大同中有小異，大同者乃屬人類感覺與思想中所具有的普遍性，所謂人同此心，心同此理的道理。中西藝術思想中之小異者，則為因時間、地點、民族性的不同所形成的小差別。這小差異存在於習慣、思考的方向。因為這些大同小異，中西藝術的欣賞與批評

在希求對藝術有深入了解的共同點上，其取向乃有些小差異。

　　中西藝術思想之大同者，乃屬人類感覺與思想中所具有的普遍性。當我覺得某一件事物為美，意謂著這件事物可能為美，它必然具備有一些美的屬性，讓它發揮美的效應，因此，必然也有別人會覺得它是美的，這即是一種人類感覺與思想上所具有的普遍性。因為這種普遍性的存在，所以，你與我都可以翻閱名畫的冊頁，賞讀詩詞、小說或劇曲，而剎那間，隨著作者優遊，領略「興闌啼鳥換，坐久落花多」的滋味。而你與我同樣都可能享有，躺在山坡感受青山映晚霞、蜿蜒起伏的美感。

　　在另一方面，因為這種感覺與思想普遍性的存在，無論古今中外，藝術家在追求事物永恆性的時候，在形式的表達上難免有雷同相似之處，而作品中所傳達的情調與觀念，能普遍為人們所體會、所享有，不因地域、時間的隔閡，而產生困難。

　　但是，中外因時制宜，因地制異之故，在處理有關藝術問題的時候，仍不免有取向上的不同。

　　西方務實的觀點影響其看事物的方法，對待事物常以客觀、理性的態度去求甚解，誠如中國學者錢穆所講，西方的哲學是跨前一步的想法，因為跨前一步，所以講求系統的整理、分析，意以征服對象，以求透徹的了解。因此，欣賞或批評一件藝術作品，總有可以依循的方向參考，而此參考依循的方向，著重於作品的材料、形式、內容方面的解剖、認識、解釋與評價，它比較傾向於科學性分解式的享有。

　　因此，此種欣賞與批評的取向，也可由藝術表現的方式觀其一二。早期古希臘的雕塑作品，講究神具人性與特徵，一定的頭身比例，肌

肉線條質感的表現為藝術家所熱衷，並為欣賞批評者考評的客觀要素。
十九世紀初，繪畫上有寫實主義的表現，講求藝術與生活結合，當面
對真理的問題，繪畫應大膽的表現現代生活中的英雄主義。所以，當
時欣賞與批評的觀念乃著重於藝術創造背景前因後果、相互影響關係
的探討，以求了解藝術。到了二十世紀，藝術創作更為自由而多樣，
無論是強調藝術家本身和世界感情的表現式，或著重作品和形式結構
的抽象式，或以發掘人類想像世界的幻想式，形式多元而複雜。此時，
藝術欣賞與批評的方向，便偏重在形式結構的分析、象徵意義的了解
等，尊重特殊藝術作品的獨特性（圖3-5～3-10）。

圖 3-5
羅馬　擲鐵餅者（西元二世紀羅馬
時期仿自約西元前 450 至 400 年
希臘原作）
大理石雕像　高 152 cm
國立羅馬博物館　(National
Museum of Rome)

圖 3-6　尼德蘭　老彼得‧布魯格爾 (Pieter Bruegel the Elder, 1525～1569)
盲者的典故 (1568)　畫布蛋彩　85.5 × 154 cm　義大利那不勒斯
國立卡波迪蒙特博物館 (Museo di Capodimonte)

畫家在此作品中暗喻，任何人都有可能被誤導；觀者可以觀察到畫面
中的盲者，自左而右表現出從困惑到害怕、生動而細膩的面目表情。

圖 3-7　法國　高更 (Paul Gauguin, 1848～1903)　我們從何處來？我們是什
麼？我們往何處去？(1897～1898)　畫布油彩　139.1 × 374.6 cm
美國波士頓美術館

圖 3-8　法國　馬諦斯 (Henri Matisse, 1869～1954)　爵士的刀子
投手 (1947)　彩色模板印刷　42.1×64.9 cm　美國費城
美術館 (Philadelphia Museum of Art)
畫家以單純但易辨識的形式表現主題；左邊明亮而躍動的刀
子投手和右邊灰白靜止的助手，形成強烈的對比。

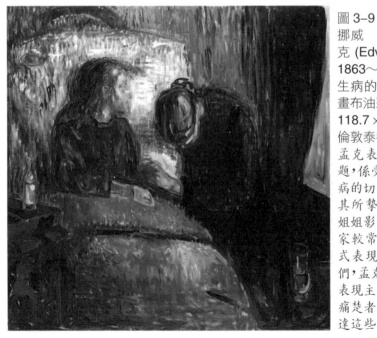

圖 3-9
挪威　愛德華·孟
克 (Edvard Munch,
1863～1944)
生病的孩童 (1907)
畫布油彩
118.7×121 cm
倫敦泰德美術館
孟克表現如此的主
題，係受到其自身多
病的切身經驗，以及
其所摯愛而早逝的
姐姐影響。以往藝術
家較常以客觀的方
式表現具痛楚的人
們，孟克以及其他的
表現主義者，則是從
痛楚者的視野，來表
達這些情懷。

圖 3–10
美國　傑克孫‧帕洛克
(Jackson Pollock, 1912～
1956)
大教堂 (1947)
畫布、光漆、鋁箔
181.6 × 89.1 cm
美國德州達拉斯美術館
(Dallas Museum of Art)
畫家以線條、色彩，隨機性
的表達他所經驗的情感。

　　就整體而言，西方欣賞與批評的取向，往往有一形式上著重的焦
點，然後從此重點，就各個有關於藝術的線索，逐步的條分縷析，以
求透徹的認識與了解。

　　至於中國求全的觀點，往往影響其看事物的方法，對待事物常以和諧、相容為貴的態度去了解，因此，欣賞或批評一件藝術作品，常以相容於作品中，希求作品具有意境，能夠是主客觀合一，氣韻生動，虛實相合等的主張，它比較傾向於直覺性統整式的享有。

　　就學者錢穆的觀點，認為中國哲學，相對於西方而言，有退後一步的想法之趨勢。因為退後一步，所以海闊天空，所以能與自然諧和，所以能顧全大局。這種觀念與想法，也及於美學上的省思，從詩人、畫家、戲劇家之詩文、繪畫、戲劇等等創作中，都包含著此豐富的美學理念。譬如，在藝術的表現上，中國傳統建築從一堂二內、一正二廂、以至於四合院式的建構，即呈現出建物與自然密切相合的一種哲思，也象徵著住者與天、地、自然合而為一的嚮往。

　　此外，中國繪畫的表現，山水的景致總在於可優遊、可閒臥等貫穿自然的用心，常在極限中留些餘地，所以，形式上並無如西方式的寫實，因為所要求的是除形式上的意義之外，能有作家全人格完美的反映。就整體山水形式的表現而言，宋代樣式較具客觀景物的真實性（圖3-11），唯相較西方，仍有相當的距離。所以一般而論，在中國藝術表現的樣式中，較少如西方有純粹的寫實與抽象，總是在兩極之間遊蕩，取其中庸。

　　中國學者宗白華於《美從何處尋》一書中談到，中華藝術的特點之一，是虛實結合的思想。這種虛實結合的思想，源於虛實的宇宙觀。虛實的宇宙觀可察孔孟的儒家思想，其乃自實出發。孔子曰：「文質彬彬。」孟子曰：「充實之謂美。」自實而虛發展神妙的意境，所以說「充實而有光輝之謂大，大而化之之謂聖，聖而不可知之謂神」。至於老莊

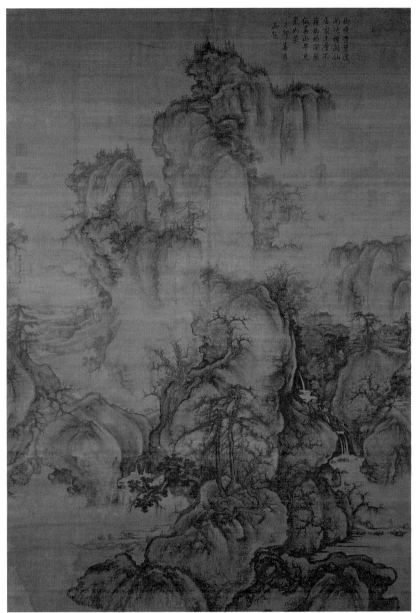

圖 3-11　　北宋　郭熙（1023～約 1085）　早春圖　絹本淺設色　　158.3
× 108.1 cm　　臺北國立故宮博物院
郭熙工畫山水，畫樹枝如蟹爪下垂，山石則多用雲卷式的皴法。
在取景的方法上，提出高遠、深遠、平遠的「三遠法」。此應
為自近山而望遠山之平遠。

的道家思想，自虛出發。老子曰：「有無相生。」其中虛比實更為真實，是一切真實之因，沒有虛空存在，萬物不可能生長。這種虛實想法在藝術上的實踐，所以化景物為情思，主、客觀相容創造美的形象。譬如，繪畫方面之布白構圖，空白之處乃更加有味；戲曲舞臺方面，如雕窗，不用真窗，而以手勢配合音樂之節奏來表演，以虛代實；文學方面，杜甫詩句「紅入桃花嫩，青歸柳葉新」，以顏色置首，卻引來實事，由情感之「紅」，進而見實在的「桃花」❿。這種虛實相合的想法，自然影響藝術欣賞與批評的取向。

英國學者喬治・羅利 (George Rowley, 1782～1836) 在《中國繪畫的原則》(*Principles of Chinese painting*) 一書中，對於中西繪畫藝術的表現所作的比較，也可取為了解中西藝術欣賞與批評取向的參考。在此書裡，作者指出因為西方傾向於理性、科學，以及人類情感的表達，因此，在繪畫表現上，無可避免的便依靠著形式的表達，而這些形式是經過睿智的評價。相對的，中華民族的繪畫強調直覺、想像，以及自然的情調，以追求一種無形、神祕不可捉摸的表現。整體而言，無論東方、西方，都在追求一種真實，但就西方而言，普遍性的真實是被掌握於形式之中，至於中華文化，神祕的情思寄存於形式之中，甚至洋溢於形式之外❶。所以，藝術家往往於畫面上附上一段詩詞，表達一個意境，使畫意無限延伸至畫面外。

❿ 宗白華 (1985)。*美從何處尋*（頁 10）。臺北：成均。

❶ Rowley, G. (1970). *Principles of Chinese painting* (p. 77). New Jersey: Princeton University Press.

　　因為中西方藝術欣賞與批評的取向有所差異，所以使得藝術發展的軌轍得有多元豐盛的面貌，相得而益彰的意義。在另一方面而言，儘管有這些差異的存在，美感的經驗仍能普遍性的互通，東方人可以享有欣賞評論西方歌劇的樂趣，而西方人亦對中華民族故宮的文物、藝術精藏讚賞不已。

3-6　藝術欣賞與批評的價值

摘　要

　　藝術的欣賞與批評，都屬美學上所關心的課題，此課題旨在尋求有關藝術本質的了解。觀者經由了解藝術的過程，同時享有美感的知覺、想法、感覺和想像等方面的滿足與增強。因此，藝術欣賞與批評的價值，概括而言，主要包括有三方面：

壹、享有與擴充美感的經驗、滿足精神上的需求

貳、增廣睿智與辨識的能力

參、加強社會交流、豐富人生的經驗與意義

　　藝術的欣賞是人生活動的部分，因為藝術欣賞活動的存在，藝術家的創造活動乃更具社會的價值與人生的意義。

　　在人生的活動中，如果想要享有一頓美食，或許我們只須走入富有稱譽的食店；如果想要實踐一項德行，或許我們只要保持敏銳的觀察，了解公義與需求；如果想要享有美好的陽光或落日，或許我們只須留意時間與地點，便能享有這些樂趣。事實上，藝術欣賞有如享有一頓美食、實踐一項德行、擁有美好的陽光或落日，是簡單而易為的活動，而且也是人人所得以、能以從事的有價值的活動，甚至於它比一般的人生活動更具普遍性，一曲優美的樂章，具有較大的機會為任何人可以享有，但是一頓美食或許並非人人所能擁有。

　　藝術欣賞，是指面對藝術作品時，能以審美的態度因應，融入於藝術作品中，享有藝術家藉由媒介所傳遞出來的美感與意義。因此，在從事藝術欣賞的過程中，得有美感經驗的獲得與美感知覺的增強。而這種能力並可普遍化的提昇，使之用於日常生活之中，進而使平常的事物更具美點與意義。

　　藝術批評，著重面對作品時，對於作品的了解、分析、解釋與評價，經由價值的判斷，可以豐富個人未來的價值經驗。藝術批評介於作品與觀賞者之間，將藝術家偉大的構思宣告給一般大眾。因此，藝術欣賞有較為普遍的機會，為人人所可參與，但是一位藝術批評者除需屬於合格的藝術欣賞者之外，往往需有廣泛的人生經驗，與相關藝術方面的知識方能從事。實際上，藝術評論有助於藝術欣賞活動的進行。

　　藝術批評的目的，就在於介述與評價藝術作品，其過程具有數項作用 ❷：

1. 使得美感經驗更為適當而有趣，可以增強我們的美感，使覺察到原所沒覺察到之作品的特質。

2. 可以辨識作品的特徵，進而對作品豐富的蘊涵有所反應。

3. 喚起我們對於整體作品的注意力、敏銳的覺知作品的形式結構，了解其如何統整為一完整的作品、了解象徵的意義、感受到所表現的情調。

4. 給予我們有關作品的審美意向，因此不至於對作品作過分的要求。

❷　同 ❽，p. 494.

5. 消除在藝術欣賞過程中所遭遇的偏見與困惑，並進而發展審
　 美的同情。

6. 說明藝術家所處時代的傳統，與社會的信仰與觀念。

7. 敘述藝術作品的特質，並展示它與我們人生經驗的關聯。

8. 具有教化的作用。

　　藝術的欣賞與批評，都屬美學上所關心的課題，此課題旨在尋求
有關藝術本質的了解。簡單的來說，藝術欣賞是「你能有所覺知的喜
歡或愛好某件作品」，而藝術批評是「你不但能有所覺知某件作品，而
且你能進一步適當的說明並解釋，某件作品的好或不足等的原因與理
由」。二者都在於促使對於藝術能有深層的了解。觀者經由了解藝術的
過程，同時享有美感的知覺、想法、感覺和想像等方面的滿足與增強。
因此，藝術欣賞與批評的價值，概括而言，主要包括有三方面：

壹、享有與擴充美感的經驗 、 滿足精神上的
　　需求

　　各種藝術無論在形式或內容上有多大的差異，但存於其中的意義
所具有一種或數種的通性，必然是來自於自然或日常生活的經驗，藝
術唯其透過自然與人生的體驗，方能具有普遍性的價值與意義。

　　藝術的欣賞與批評，都有關於參與藝術作品所得有的美感經驗。
藝術欣賞有助於美感經驗的享有，藝術批評因有助於美感知覺更具辨
識力，而使得美感經驗更為美好與深刻。

　　如果面對藝術作品無法因應以審美的態度，便無法享有美感的經
驗。譬如，一件雕塑、一幅繪畫、一篇詩詞，如果不是以審美的態度

面對，那麼這些作品，不過是占有空間的色彩與三度空間的組合，或文字的結組而已。藝術的欣賞與批評的本質，就在於審美的態度，因為審美態度的秉持，共鳴性的創作才可能產生。

審美的態度不同於實際的知覺，實際的知覺往往是為了未來的目標，有其實際的目的性。實際的知覺，有關於實際的經驗。在實際的經驗中，我們可以覺知事件的成功與否，但是較少有特殊的興趣或興奮的知覺。譬如，洗滌衣物，整理房間，由活動本身的過程不易導致興趣的增加，特殊意義的領會。這些活動的進行和完成，較傾向於工作目標的完成。

在美感經驗中，個人並不冀期一些實際性的未來目標，它純止於享受對象的片刻，在享受的過程也就是價值所在。當我們注視著畫中的色彩或樂章中的曲調，只因其愉悅我們，並非因為它們對於未來具有何等的任務。美感經驗的發生，就在於享有作品的同時。作品的開始與結束，就是美感經驗的時限。在此時限中，我們經由記憶與想像，對於作品本身能有回想與期望。譬如觀劇，我們經由劇情的連續性發展，我們可能對於全劇的發展有所期望。因此，在享有作品的過程中，興趣與樂趣乃持續性的持有並增加。

審美的需求是人類多項需求之最高層次，在滿足各項生理與心理方面的需求之後，人類自然嚮往一種對秩序、驚奇與期盼完美的需求。這種需求的意義，即在於精神上的渴望。因此，經由藝術的欣賞與批評，個人面對作品所提供之內在或虛設的事物，得以享有與擴充美感經驗的機會，滿足精神上的需求。

貳、增廣睿智與辨識的能力

　　藝術的欣賞與批評在覺知藝術品之時，便含有選擇與判斷的意義。覺知這是一件別具意義的作品，這不是一件有意義的作品，僅只是鮮豔亮麗的作品罷了。這便是一種區分與辨識的能力。在日常生活中，考驗辨識力的機會很多，譬如，喝茶的機會人人都有，但能品茶的卻未必人人都是，這即是一種辨別的能力，能辨識者，便可以享有各種不同的茶香與樂趣，相對於不能辨識者自然是較為豐富。這種能區分兩種特殊情況不同價值的能力，是為一種智慧，智慧使我們在活動的過程與結果能有所改進，並擁有更為充足與快樂的經驗。

　　雖然，藝術的欣賞與批評所關心的是藝術的客體，但從藝術客體的參與中，所得的智慧，自然可普遍化應用於一般的事物。在另一方面而言，藝術客體的本身是極為複雜的綜合體，相較於一般事物而言，參與藝術客體是更具挑戰性與複雜性。極少的作品，當我們首次面對它時，便能享有它所有的美點。藝術作品往往有賴於觀者不斷的去發掘，不斷的去探險。一件好的藝術作品常是具有豐富的涵藏，足資有心的人士不斷的充足其相關的藝術知識、想像與情感的能力後的挖掘。在挖掘的過程中，美感的經驗不斷充實，美感的知覺乃更加敏銳。

　　因此，經由藝術的欣賞與批評，參與各類不同性質的藝術客體，在學著享有藝術作品的美點，分析解釋作品的內涵與形式特點，進而給予評判的同時，個人的智慧是在不斷的增長與廣博。

參、加強社會交流、豐富人生的經驗與意義

　　藝術的可傳達性是其重要的本質之一，藝術家所苦心經營的事物，總希望能使別人產生共鳴，如此，其偉大的觀念與形式上的特質，方能廣被社會人心，並進而推動藝術的潮流。

　　藝術的欣賞與批評，即在於講求享有藝術家所傳達的各種情感、觀念與技法。當一位觀賞者享有藝術作品之時，也希望將此種美感經驗與人分享，在將作品介紹給他人之時，並且因為別人的共感，而強化所感受的經驗與評判作品的自信。如此，在傳遞交換藝術信息之時，也即是加強了社會中人與人之間的交流。

　　就另一方面而言，藝術品中所表現的各種情感、觀念與技法，均來自於藝術家有關於自然與人生的經驗。觀賞者雖未必實際的享有相同的經驗，但可以類似的情懷來體驗。因此，經由不同藝術作品的參與，必然可以豐富人生的經驗與意義。

 問題討論

一、你喜歡參與、從事藝術相關活動嗎？為什麼？

二、談一談，當你欣賞一件喜愛的作品時，你身心的感受為何？

三、你認為欣賞一件作品，應如何開始？如何繼續？

四、談一談，當你欣賞一件作品時，所曾經有過的困擾或欣喜為何？

五、談一談，在日常生活中，你所曾有過何種美感經驗？

六、你認為美感經驗有些什麼特點？

第4章 藝術與人生

4-1　藝術與個人的關係

4-2　藝術與社會的關係

4-3　美感經驗與人生經驗的關係

4-4　藝術活動與生活內涵的關係

4-5　精緻文化與生活品質的關係

問題討論

4-1 藝術與個人的關係

 摘　要

壹、藝術與藝術家的關係

　　一、創作意象的實踐

　　二、思想與觀念的傳遞

　　三、藝術衍演的維繫

貳、藝術與一般個人的關係

　　一、物質生活的改進與增廣

　　二、精神生活的充實與提昇

　　藝術可以泛稱藝術家所完成之物，藝術與個人的關係，可以就其與創作者之藝術家，以及作為觀賞者之一般個人來予以了解。

壹、藝術與藝術家的關係

　　藝術的產生與延續，不能沒有創作之藝術家。有些藝術家傾向於豐富的想像力，有些則富於分析、思考、判斷。藝術家本身的稟賦、環境與努力等等自然與後天的因素，都影響著其藝術方面的進行與結果。一位偉大的藝術家往往是深刻思想的實踐者。藝術家之所以能有所創作，除了擁有敏銳的感受與思考之外，還須備有駕馭專業媒介的能力。而配合著觀點的更易，駕馭專業媒介能力的不斷擴充與修飾，

往往也即是造成藝術面貌變化的主因。

　　藝術與創作者之藝術家之間，具體而言，可以包括創作意象的實踐、思想與觀念的傳遞、藝術衍演的維繫等三方面的關係。

一、創作意象的實踐

　　藝術家從事創作，往往是因為經驗強烈的情感，而試圖表現它，於是從採取經驗的片斷中，展現其豐富的蘊涵。

　　一件日常生活中的片斷，一般人可能只是經驗便過，教育家可能取之作為有意義的教材，政治家可能依據作為行動的主張，科學家可能收集足資實驗的部分，一位藝術家便可能據以想像，凝聚其創作的意象。在藝術史上許多的例子可為說明，譬如，十九世紀初，當法國軍隊占領西班牙時，西班牙人普遍期待法國人能帶來自由改革的措施，結果事與願違，法國軍隊的蠻橫舉措粉碎了西班牙人的期望，於是，引起西班牙人的反抗，在 1808 年 5 月 3 日的那一天，發生了大屠殺的事件。藝術家哥雅 (Francisco Goya, 1746～1828) 經歷了這一段生活的過程，感受到痛苦的經驗，在 1814 到 1815 年之間，他完成了名為「1808 年 5 月 3 日」（圖 4-1）的作品。畫幅中，哥雅以燃燒性的色彩，戲劇性照明的效果，成功的描述了當天法軍槍決馬德里市民的哀傷景象，畫面中洋溢著作家熾烈的情感。

　　因此，我們不難理解，藝術家以其對於日常生活中的體驗，構思創作的意象，經由適當媒介的處理，而有了藝術作品的創造。換言之，藝術也就是藝術家創作意象的具體實踐。

圖 4-1　西班牙　哥雅　1808 年 5 月 3 日 (1814～1815)　畫布油彩
268 × 347 cm　馬德里普拉多美術館 (Museo Nacional del Prado)

二、思想與觀念的傳遞

　　藝術家創作意象的實踐，往往與其所經歷的實景未必相同，不論是否相同，其意義與形式往往是經過藝術家一番的精雕細琢，予以凝聚，而有意的傳達。藝術中所傳達的真實，不同於一般的真實，它往往經過一番的修飾，以期超越窮境。因此，一件成功的藝術作品，必然轉述了藝術家之所思與所感。而其所思與所感，往往也反映著大部分人們的想法與情思，能普遍為人們所領略。所以，有言曰，藝術家乃時代的代言人。藝術家透過作品，傳遞了普遍性的思想與觀念。

　　明末清初畫家朱耷，為明寧王朱權的後裔，明亡之後深受刺激，

圖 4–2
明代　朱耷（1624 或
1626～1705）
安晚帖——荷花小鳥
紙本墨筆
31.7×27.5 cm
日本泉屋博物館

薙髮為僧，歷時 14 年，作品多署八大山人，筆形像「哭之」或「笑之」，以表其悲憤感傷之情懷，他所作的魚、鳥常以「白眼」向人，畫面著墨不多，意境別具一格（圖4-2）。

　　除此之外，以上例舉的哥雅畫作，畫幅中所表達的場面，必然是經過畫家一番的選擇與安排，聚集式的光線也是畫家有意的處理，以強調畫面的主題。被槍決的殉難者，並非為個人私利犧牲，而是為自由而死，至於執行槍決的人也非命運的使者，而是統治者霸權的代表。畫家以其直覺將生活中的事件，化為視覺的意象，創造了強與弱的對比，人類訴求真理——基本人權的代價，引人省思。

　　臺灣女性藝術家吳瑪悧（1957～　）於 1990 年在斑駁的傳統舊椅上，高懸女性胸罩，昭告當代藝術界給與女性一個位置的 "Female" 作

圖 4-3
中華民國臺灣　吳瑪悧
Female (1990)
複合媒材

品（圖4-3），開拓女性意識藝術的系列發展，展現臺灣藝文界更為宏觀對女性與社會的關懷。

　　一般而言，藝術作品無論其所引用的媒介是具象或抽象，其中必然是蘊涵著藝術家的思想與觀念。

三、藝術衍演的維繫

　　一件藝術品的產生，並非一種自然的過程，或人類偶然所為。但是，它和目前我們日常所接觸的高科技環境中的事物仍有所區別，這區別存在於一件藝術作品，它所強調的價值是美感與意義的展現，它

的建構就在於美感或特殊經驗或思慮的呈現。一件日常生活中的事物也許是美觀的，但它們與一件繪畫作品、一首交響樂或一篇詩章，仍有程度上的區別。一件繪畫作品、一首交響樂或一篇詩章，所呈現的獨特與品質的優越性到達極為顯著的程度。這獨特與品質的優越性，是由於形式，也在於其內涵。而且因為程度上的區別，使它不同於一些為實用目的所產生，而具有美點的作品。一組設計美觀的餐具組，如果使用起來會割手；如果一件美麗的衣裳穿了，感覺不舒適，我們會評判這是一件失敗的作品。因此，實用性是其最重要，也是最主要的考量，使一般美觀的事物與藝術品之間有了距離。

我們也許會聽到藝評家說：「這是一件好的繪畫，但不是一件藝術品。」這評論中所敘述的重點，即指出獨特與品質優越性程度上的區別。一件繪畫作品非為藝術品，可能由於其缺乏成為那類藝術專業，所必須具備的長處或價值。

因此，一位藝術家總是處心積慮的建構一些知覺上具有光輝燦爛、或是溫馨感人、或是驚世駭俗之物。藝術家創作的意向，往往是決定作品藝術性的主要因素。當藝術家思索其意象、思想與觀念如何表達的時候，也就是肩負著藝術樣式的衍演留傳。

在中國繪畫史上，五代後蜀畫家黃筌以勾勒穠麗的技法表現花鳥之美而有黃家富貴體的美譽（圖4-4）。相對的，五代南唐畫家徐熙用粗筆濃墨，草寫枝葉，略加色彩，而有徐熙野逸之推崇。

再如以上所舉哥雅之畫作，畫家在畫幅中空間的處理，以聚光式的方法強調主題，營造氣氛與情感，這種形式上的特徵並且帶動浪漫主義以情感為訴求的繪畫樣式的來臨。

圖 4-4
五代　黃筌
寫生珍禽圖
絹本設色
41.5 × 70 cm
北京故宮博物院

圖 4-5
法國　米勒
播種者 (1850)
畫布油彩
101.6 × 82.6 cm
美國波士頓美術館

圖 4-6　法國　米勒　拾穗 (1857)　畫布油彩　83.5 × 111 cm　巴黎奧塞美術館 (Musée d'Orsay)

　　另如法國風景畫家的團體巴比松畫派 (Barbizon School)，著重於將農村生活及景色，以實地寫生的方式，精確地呈現出來，代表畫家米勒 (Jean-François Millet, 1814～1875) 的作品「播種者」（圖 4-5）、「拾穗」（圖 4-6）表現農家生活的自然優美意象。此畫派的畫家們崇尚與讚頌自然，不同於浪漫主義的樣式，且成為印象主義的先驅。

貳、藝術與一般個人的關係

　　藝術與一般個人之間的關係，主要為美感欣賞的目的，作為觀賞者可以無所拘絆的優遊於作品之中，他／她也不必一定得相信藝術家所相信的事物，他／她可以隨興所至。事實上，當我們面對作品時，

我們常將日常生活的信仰拋諸腦後,譬如,一位虔誠的教徒,若同時
也是一位成熟的藝術鑑賞者,那麼他對於無神論者作品的評價,有可
能高於以敘述信仰為主的作品。是否為「真理」,往往與認知有關,藝
術家常能夠尊重被接受或被拒絕的知識,因此,在其作品中,能有所
為有所不為。雖然,我們常常只相信我們認為是真的事物,但是,為
什麼我們可以欣賞藝術作品中所呈現出來的矛盾現象?我們會批判一
個人對或不對,但是,我們並不會因為一個人欣賞作品中的無理現象,
而批判他/她是無理性的。這是因為在藝術中,並無平常觀念所衡量
的真假。在藝術中所呈現出來的真或不真,不同於科學或哲學領域所
謂真或假的問題。

　　藝術品所呈現的真實不同於一般的真實,它往往經過一番修飾,
以超越平常所可能遭遇的困境,所以說,藝術品將我們的欲望引向其
中之內在或虛設的事物上,而提供想像的滿足。作為一般的觀者所關
心的,是從作品中所感覺到的事物,這些事物往往是充足的,可以隨
自己的興趣與需求任予享有。我們欣賞一件藝術作品,可能只在於其
思想、觀念或感覺的形相。然而從美感經驗中,我們的美感知覺是不
斷的增進與累積。因此,藝術與一般個人之間,具體而言,可以包括
物質生活的改進與增廣,以及精神生活的充實與提昇等二方面的關係。

一、物質生活的改進與增廣

　　當經濟愈趨豐碩,人們便有較寬裕的基本消費能力,去從事物質
生活方面事物的品鑑。相較於藝術而言,一般物質生活方面事物的品
鑑,是較為簡單而易為。從藝術相關活動的參與,個人的美感經驗與

能力乃不斷的擴充，這種經驗與能力猶如智慧的增長，乃不自覺的滲入於日常生活中。譬如，從藝術作品中，我們發現了美感材料色彩的表達、美感形式上的特質，因此，當面臨更換新居時，你往往可以辨識，什麼樣的裝潢設計是較具美感，較符合自己所需，家具可以如何挑選等等美感能力的展現，甚至於，上班、上學、出遊，在服飾上，你也能有較佳的搭配方式，這自然是一種美感的表達，更是個人自主獨特性的展現。

同樣的經濟能力，可能享有不同的物質生活品質，而不一樣的經濟能力，卻未必不能擁有同等的物質生活享受。某些基本能力所形成的間隙，或可由藝術方面的涵藏予以填平。在享有美感經驗豐富心靈的同時，個人的物質生活也隨之改進與增廣。

二、精神生活的充實與提昇

隨著科技物質文明的不斷進步，人們在迅速滿足其基本生活之後，往往有較多的時間與精力要求休閒與娛樂，以舒解、充實心靈精神方面的需求。不同類別的藝術活動，提供享有各種豐富美感經驗的機會。無論是靜態或動態的藝術，都具有安撫與淨化心靈的功效。從不同藝術活動的參與中，觀者可以全然無拘無束的暢遊，藝術家深思熟慮截取生活片斷，展現追求真理所提供的各式藝境，個人的精神生活必然因此而獲得充實與提昇。

4-2　藝術與社會的關係

摘　要

　　藝術作品是經由藝術家的想像、想法與技能所創造，了解藝術不只是在於個別的藝術作品，同時也需包括作品所屬的文化生活。而文化生活是由社會所創造，在社會中，不管藝術家在其所屬的時間對於社會的了解是貧弱或充分，不論藝術家是否接受其中主要的文化價值，或了解文化中的矛盾現象，藝術家的作品是由文化生活所塑造。

　　藝術與社會之間存在著交互影響、互為表裡的關係，一方面社會帶動藝術的進展，另一方面藝術活動充實了社會的內容。每一地區、每一時期藝術的表現，都有其獨特的意義與價值，在關心、參與藝術活動之時，也就是有助於社會文化的豐實與發展。

　　藝術作品是經由藝術家的想像、想法與技能所創造而成。了解藝術不只是在於個別的藝術作品，同時也需包括作品所屬的文化生活。而文化生活是由社會所創造，在社會中，不管藝術家在其所屬的時間，對於社會的了解是貧弱或充分，不論藝術家是否接受其年齡層主要的文化價值，或是否了解文化中的矛盾現象，藝術家的作品是由文化生活所塑造。

　　我們可以視藝術為一種享受的途徑，因為它不僅可以讓人產生愉

悅之情，同時它也提供一些基本或有意義的資訊。一件藝術作品中所說明的，可能是一種抽象的美的觀念，這種抽象的美的觀念在作品中的表現，往往是一種純粹的美的情感，具有典型的意義與價值，較不同於日常生活零碎知覺的情感與意識。作品中所傳達的內涵可以提昇觀者的感受性，增廣其感覺的素養，並足以開啟其欣賞藝術之門。

　　一件藝術作品雖然歷時久遠，而仍能供給我們無邊的精神上的滿足，是因為它不僅只是一件普通的事情或物體，主要是因為其具有傳達性。不僅是因為它牽涉有關創作的藝術家，同時還因為它與觀眾有關。因為藝術品的存在，藝術家與觀者二者之間乃有了熟悉的語言。大體而言，這熟悉的語言是為一種社會的產物，而並非只是個人的創造而已。因此，藝術的語言也就隨著社會的變遷而更易。如果思圖使這語言——譬如構成繪畫或音樂的線條、造形、色彩，或音、節奏等——留駐，那麼注定是要徒勞無功的。因此，現代化藝術的傳達，必然具有其獨特的性質，無法從過去的成品中發現，實際上，一件藝術作品的權威性，就在於其傳達的效果，更勝於其所因循的模式。

　　社會如同一種組織，有關人與人之間情感關係的運作，它不斷的提供新的材料與需求給予藝術家與觀者。因此，一件作品所傳達的語言，代表著代代衍演相傳的意義。一方面，它包含著過去的經驗與歷史，而另一方面，它也顯現出今日改變的一面。這改變的一面也往往即是作品中最豐富、敏銳的組織元素。由於社會的影響，藝術家將無生命的物質與人類的情感、思想融合，創造了藝術作品。所以，一件藝術作品中所具有的除藝術家的情感外，也收集其生活環境周遭的事物。作品中所傳達的社會性意義與價值，往往也即是藝術家所投注的

重心。所以說，藝術家是傳達的專家。

因為，藝術家所創造的語言，常是富於人性的內容，所以觀者能暢所欲遊，並樂於視之為部分真實世界的代替品，或人際關係的部分，而陶醉於想像中的滿足，甚至於將藝術視為現實生活的逃避之所。

一件藝術作品的傳達，有賴於藝術家所使用的語言，藝術家在創造藝術語言方面是有其特別的專長。因此，為了解藝術品所傳達的訊息，往往我們必須對於藝術形式的觀念有所了解。藝術家所創造的形式語言，就如同我們平日說話對文字的操作，我們平日的說話，有賴於片語、意象以及句型的重複使用，而傳達我們的感覺、觀念與意識。這些說話的效果並非單獨的存在於文字，而是經由文字適當的結組。藝術家所創造的藝術語言，也是同樣的道理。所以，作品中所有的元素是有其一定的安排與意義，往往這安排與意義是有關於自然或生活。由於現代社會的複雜多元，藝術的語言也更形豐富，藝術家往往只是憑其感受、想像或意向性的去操作一些元素，這些元素本身即是其意義，未必有人生的直接關聯。

藝術因為包含有傳達的語言與形式，而足以表達意義的複雜性、存在的永恆性以及空間的擴展性。所以，它得以向社會中的每一成員傾訴。

藝術活動是社會主要的作用之一，從作品的形式與語言的認識，使我們可以了解，一位藝術家如何與社會結合與分離，其作品就是其複雜生活的部分。更進一步來說，一件藝術作品也是文化的部分，它可能記錄了各地區生活的方式、道德的觀念、風土民俗、人際關係，以及不同時段的觀念與美感方式。

　　因此，藝術與社會之間存在著交互影響、互為表裡的關係，一方面，社會帶動藝術的進展，另一方面，藝術活動充實了社會的內容。每一地區、每一時期藝術的表現，都有其獨特的意義與價值，在關心、參與藝術活動之時，也就是有助於社會文化的豐實與發展。

4-3　美感經驗與人生經驗的關係

摘　要

　　經驗是一系列主觀的歷程，有關於時間的一種心理作用的過程，也就是當我們的內在心意結構與外在客體之間交互作用時，所產生的具體的、連續而又不斷變化的心理現象。在人生的過程中，可以說是一連串不斷經驗的累積，而美感經驗便是人生諸多經驗的部分。

　　美感經驗是人們在從事審美活動時，內心所經歷的一種經驗，兼顧主觀和客觀兩方面，是一種主客合一的歷程。審美的活動存在於藝術方面以及自然人生方面。在日常生活環境中，任何地方與事物都可以獲得不同程度的審美經驗。事實上，人類的食、衣、住、行、育、樂等各方面，都可能有關於審美的活動。

　　藝術即是一種美感經驗的顯現，洋溢著生活文明的表徵，文化中所存有衍演的元素，透過藝術作品富於意義客體的存在，而持續性的展現、相傳。因此，藝術已成為文化的一部分，它和環境交互影響成為文化生活的軸心，也是促進人類文化發展的媒介。從藝術家所創造的大宇宙，展現出各式有關人生的美感經驗，不僅是藝評、藝術收藏、藝術創作或藝術教育工作者所得以享有，一般普遍大眾都足以取之滋養、充實其生活。藝術欣賞具有人人可「自由存取」的當代特殊性。

　　經驗是一系列主觀的歷程，有關於時間的一種心理作用的過程，也就是當我們的內在心意結構與外在客體交互作用時，所產生的具體的、連續又不斷變化的心理現象。在人生的過程中，可以說是一連串、各種不同經驗的不斷累積，而美感經驗便是人生諸多經驗中的部分。

　　美感經驗是人們在從事審美活動時，內心所經歷的一種經驗，兼顧主觀和客觀兩方面的關係，是一種主客合一的歷程。審美的活動存在於藝術方面以及自然人生方面。在日常生活環境中，任何地方與事物都可以獲得不同程度的審美經驗。事實上，人類的食、衣、住、行、育、樂等各方面，都可能有關於審美的活動。譬如，食物的烹調，除味道的講求之外，也要求菜色的搭配，甚至於餐具的組合等都有關於美或是品質的要求。此外，如衣著的設計，從材質的款式的配合，以至於色彩的運用等等也都有關於審美的活動。

　　藝術即是一種美感經驗的顯現，藝術家將其得自於日常生活中的各種不同的經驗提煉，付之於美感或是有意義的形式，因此，其物質的特殊性與深刻意涵的作品實體是淵源於自然與人類的生活。而其中所洋溢的特殊經驗可以說是一種紀錄，一種文明生活的表徵，也是促進人類文化發展的工具。文化中所存有衍演的元素，是經由一連串過去的事件所運作，經由有思想的個體接續的相傳，其中，藝術家透過藝術作品所傳達的意義，已經由客體的存在而持續性的展現，因此，藝術已成為文化的一部分，並和環境交互影響而成為文化生活的軸心。

　　然而，一件藝術作品未必就是表現自然，有些藝術作品是純以表

現情感為訴求,這是不同於自然物象的地方。事實上,藝術中所呈現的物象可能是自然可能是非自然,所有這些都只是美感對象中的部分而已,美感對象還存在於與人生有關的其他活動與事物中。因此,美感經驗並非只存在於藝術,換言之,美感的知覺並不只限於藝術作品而已。自然中的物象,譬如,雲層的形成,同樣可以以美感去知覺、理解。

在審美活動中,經驗的完整性是最為基本的,而保持短暫的知覺、移情與敏銳性是必需的。一般的美感對象較為單純,與我們所經驗的生活是無所區別的。但是,以藝術作品作為美感的對象卻不同於此,通常一件藝術作品結構方面是較為複雜的,有些作品關係著「開始、中間、結尾」或「整體、部分、整體」等的結構。以一舞劇為例,它有一段時間的延續,從展開、高潮到結尾,觀賞者總必須能保持其知覺、移情與敏銳性,如此方能體驗作品的完整性。以繪畫作品為例,它所呈現出來的是平面的三度空間的景象,一位觀賞者必須睿敏於從畫幅的整體感,到部分,再歸結於整體,如此才能深入得有美感的經驗。一位初次聆聽交響樂的聽眾,可能會迷失於一連串複雜樂符的組合,無法保持其美感知覺、移情與敏銳性,而掌握不住主題,喪失對於作品的整體經驗。因此,體驗藝術作品中所顯現的美感,是較為複雜而深刻。但是,一位觀者仍可以其類似的相關經驗來體會作品的特質,也許,剛開始只能擁有局部,由不斷經驗的累積、美感知覺的加深,所能享有者乃持續的增加。

雖然美感經驗是人生經驗的部分,但是,它到底不同於一般日常的經驗,其原因,存在於其所經驗的對象是屬於一種特殊的客體,這

特殊的客體具有其內在的獨特性質，足以使觀賞者產生不同程度的心靈與情感上之反應。

　　至於客體上所具有的獨特性質，通常一般的觀點只以為是美觀、美麗而已，事實上，我們從美感對象所知覺到的美感，是一種客觀化的快感❶，或是一種多元性的美感，此多元性的美感是指客觀化的情感❷，它可以概括悲傷、恐怖、厭惡等，任何與美、好相對的種類，這些情感或隱或顯的客觀化的存在於物體身上，使觀賞者因此對其產生反應或共鳴。

　　俄國畫家夏卡爾 (Marc Chagall, 1887～1985) 有幅畫作「提琴手」，從顏色與造形的安排，觀者自然、也容易的產生非真實的感覺與特殊的情感，一種接近夢幻式的情境，直接讓我們感受到，作者似乎是在敘述一些緬懷的事物。事實上，也是如此，夏卡爾從 1887 年出生於俄國的維臺普斯克，到 1985 年去世，享齡 98，其中大約有 74 年的時間，主要居住於巴黎。因此，在其作品中，常常不斷的喚出其對於俄國老家以及親人的記憶。為表達過去的生活中有意義的經驗，他思索如何在有限的畫幅中，掌握住流逝的時光，於是，生活中片斷的情景，不等的散落於畫面主題的周遭，來串聯整體，並以非實際現象可能存有的色澤，來增強畫面的效果，於是乎，達到畫家所追求的理念：表現經驗的真實。

❶ Santayana, G. (1936). *The sense of beauty*. N.Y.: Scribners.

❷ Montague, W. P. (1940). Beauty is not all: An appeal for esthetic pluralism. In *The ways of things* (pp. 560～563). N.Y.: Prentice-Hall, Inc.

　　綜合而言，美感經驗與人生的經驗密切相關，藝術家從事創作，
掘取人生經驗中的精華，展現美感經驗的本質；觀賞者透過審美活動
的參與，享有各式的美感經驗，豐富其人生的經驗與意義。從藝術家
所創造的大宇宙，展現精鍊的人生經驗，典型而深刻，不僅是藝評、
藝術收藏、藝術創作或藝術教育工作者所得以享有，一般普遍大眾也
都足以取之滋養、充實其生活，促進人類文化的衍演與發展。更因為
科技的昌明，免費知識與影像攝取的方便性，無論是博物館、美術館
或是藝術家個人經營網路虛擬的展示空間與知識庫，已是當代國際村
普遍存在的藝術社會形態，藝術欣賞不同以往，具有人人可「自由存
取」的當代特殊性。

4-4 藝術活動與生活內涵的關係

摘　要

　　藝術活動是人類生活活動的部分，它不同於一般經濟、政治、宗教等方面的活動，它是有關於藝術的、美感的經驗的活動，它著重於人類心靈與精神上的需求與滿足，實用性的價值是附隨的，而非為目的。

　　各類的藝術活動，都有其專業形式上的性質與發展的源流。從各類藝術活動的參與，可以增加各類藝術的知識，了解藝術的意義與本質；從豐富的美感知覺與判斷，強化品鑑事物的能力；接觸美與非美等人類各式的情感，更能深入寬宏的體會人生的意義與價值。因此，從藝術活動的參與，可以充實生活的內涵。

　　人類意識的活動包括知與行兩部分，「知」是有關於理論性的學問，「行」是有關於實踐與製造。其中，藝術活動因其特殊的性質，它不僅是有關於理論性的學問，同時也有關於實踐與製造，換言之，它是包括有知與行兩方面的運作，這知與行運作的結果，成為人類文化的一環，所以說，藝術活動是人類生活活動的部分。但是它不同於一般經濟、政治、宗教等方面的活動，它是有關於藝術的、美感的經驗的活動，它著重於人類心靈與精神上的需求與滿足。惟在當代社會的發展，藝術的實用性價值被認為是重要的一環，更扮演經濟再興的關鍵

角色，而有「美感知識經濟」的呼籲，各國文化創意產業的亮眼與倡導，都可以看到「藝術」的當代性與位置。

然而，藝術家創作一件作品時的創作意向，通常並非定位於作品的價格。觀賞者鑑賞作品，也非立足於藝術作品經濟價格的考量。西方著名的畫家梵谷，其生前作品賣不出去，生活潦倒，在其弟的經濟與精神的支助下，得以持續畫路的耕耘。假設他喪失了追求藝術真諦的毅力，他作畫以經濟為考量，那麼在西方的繪畫史上，必然沒有如目前所享有的價值與肯定，而一般觀者也必將損失一種將色彩妥善運用、表達熊熊烈情的形式欣賞。再以藝術的欣賞活動而言，梵谷的作品從早期到成熟期，都各有其特色，我們欣賞其作品，也不至於以畫價高的作為決定觀賞的基準。而在參與藝術活動時，經由視覺或聽覺中所享有的，是精神上最大的滿足，但是，經由藝術活動的參與所完成的作品，倘若恰巧可以補壁，同時它是具有了實用上的意義。

各類的藝術活動，都有其專業形式上的性質與發展的源流。從各類藝術活動的參與，可以增加各類藝術的知識，了解藝術的意義與本質。從豐富的美感知覺與判斷，強化品鑑事物的能力；接觸美與非美等人類各式的情感，更能深入寬宏的體會人生的意義與價值。

一般人士參與的藝術活動，可以包括鑑賞與製作兩方面。鑑賞是有關藝術作品的欣賞與評鑑；製作則有關藝術方面技法的操作與練習。這活動過程中，由於藝術上的認知與深刻性，一般人士逐漸也可能及於專業的條件與水準。當我們參與藝術的鑑賞活動之時，我們所作的是特別的專精於藝術家的知覺、情感與想像的心理狀態，以及作品上的形式特徵。每類藝術創作均有其獨特性，譬如文學，以文字結組來

傳達思想意義與情感，文字結組的方式，隨時代、地區與作家的喜好，有其不同的架構；譬如舞蹈的創作，講求秩序、技巧與意識，以舞者的身體為媒介，來表現情感與意義等等。各類藝術的特殊性，就從其表現的形式中完整的展現。在鑑賞的活動中，我們試從心理的狀態去了解，藝術家如何不同於一般人士從事於藝術創作；我們試著關心藝術的源始，以及藝術和社會中的宗教、經濟、道德、文化之間的關係；我們試著辨識藝術的風格，形式的發展與時代的關係等等。藝術是生活中的美點，也是人生經驗中最大的成就。因此，從各類藝術鑑賞活動的參與，我們便不斷的擁有有關於藝術方面的知識，而此知識同時提供多項的消息。當我們對於藝術方面的知識持續的累積，相對的，也更能了解藝術的意義與本質，如果我們愈能分析與解釋一件特殊的藝術作品，我們便能更為完整的鑑賞此一件藝術作品。

　　當我們參與藝術的製作活動之時，我們一方面可以享有仿如藝術家創作的樂趣，從其中，我們乃更能體會藝術創作的過程，藝術的本身，藝術家創作時可能面臨的問題等等，如此，在另一方面也有助於鑑賞活動的進行與深入。

　　因此，從各類藝術鑑賞與製作藝術活動的參與，可以獲得各類藝術方面的知識，有助於了解藝術的本質與意義。藝術知識的獲得，猶如其他的科學、哲學、經濟、倫理等學問領域知識的追尋，可以享有無邊的樂趣與精神上的愉悅，這些往往不是經濟的價值標準可以衡量。

　　在藝術活動的參與中，除了藝術知識的追尋之外，我們也專注於藝術作品的了解、分析、解釋與判斷。從這些過程，我們學習如何敏

銳知覺、如何運用分析思考、如何作成決定、如何自信的表達藝術作品的美點與缺陷，對藝術的本身，能有一通盤的認識與了解。因此，透過美感經驗的學習，讓我們了解藝術品中的涵義，有助於反映作品中所散發無邊的情感，辨識好與差的藝術作品。

這種美感知覺與判斷力的敏銳與豐富，可以強化品鑑事物的能力。當我們從藝術活動中學會區分與辨識差異，判斷好壞的能力時，我們不可能只把這種能力建立在藝術的園地，當我們面臨決擇生活中的多項事物時，我們不期然而然的運用此種辨識的能力，因此而不至於無能得手足無措，或無所置喙。有句戲言，「有錢的貧窮」，除指的是物質方面的富裕，精神方面的貧弱外，也概括品鑑事物能力的缺乏。在日常生活的周遭，到處充塞著試驗個人品鑑美感能力的機會。人生有如炒一盤菜，同樣的菜樣，卻因個人體驗之不同，所品嚐的菜樣也就未必相同；有人挑選的素材平淡無奇，卻能擁有五彩豐富的菜樣，同樣是人生，同樣是一道菜，卻可能有不同的滋味與面貌。如果說參與藝術活動可以豐富美感的知覺與判斷，強化品鑑事物的能力，那麼，可以確定的是，如此炒出來的人生菜樣，即使不是色、香、味俱全，也起碼是美、味俱佳。

從各種不同的藝術作品，我們見到了人生過程中，所可能面臨的喜、怒、哀、樂的情感，我們體會到所謂的圓與缺，我們感覺到美與非美的差別，而使得自己有了較強的勇氣去面對不幸與困難，有較為寬懷的心境去體恤不足與缺憾，能以平實的滿意去享有歡樂與幸福。因此，從藝術活動的參與、接觸與感受藝術作品中人類各式情感表達，勢必更能深入、寬宏的體會人生的意義與價值。

　　若把藝術活動納為個人的娛樂休閒，它不僅可以調劑個人的身心，並且可以增長個人的智慧。它必然不同於純體力的消耗，也不同於純心力的絞盡腦汁，它總使你在不知覺中，無拘無束的全神貫注，而後又回味無窮，於是平添生活內涵於無形。

4-5 精緻文化與生活品質的關係

 摘　要

　　當文明不斷的進展，人類生活上的需求面臨更多層面的要求與選擇，如何作最好而合適的挑選，不僅有關於經濟、實用、科學、哲學、以至於社會等方面的智慧，並且有關於藝術方面的巧思。透過藝術方面的涵養，可以強化巧思的能力，提昇生活的品質，建立精緻的文化。

　　人類自野蠻以至文明，已歷漫長的歲月，在有嫦娥奔月的說法時，絕對沒有想到，人類有朝一日會在月球上漫步，並且在太空上，從事資訊轉播的工作。許許多多的事物不斷的在改變與進步，相對的，人們的價值觀念、對許多事物的看法，也不斷的在更新之中。當早期人類製作生活或玩賞器物時，藝術工作的展開與生活上的實用密切相關，或者與精神有關的信仰相結合，逐漸的，才一枝獨秀的朝純美的意識活動發展。顯然的，隨著時代的改變，對於藝術的看法，也逐漸的在調整之中。

　　古詩〈孔雀東南飛〉中，劉蘭芝、焦仲卿如果生存在現代的社會，必然不至於演成家庭倫理的大悲劇；十九世紀印象派繪畫的表現技法，如果因循的沿用，必然是了無新意並且背負抄襲之譏；現代水墨畫家所表現的山水景致，如果還是古山古水，觀賞者寧可故宮走一遭，直

接觀賞范寬的「谿山行旅圖」。有關藝術方面的活動，在古代，可能只是皇宮貴族的奢侈事物，如今是充塞於生活的周遭，是人人得以享有的饗宴。這種轉變情形，事實上，也就是一種歷史的過程。

當各個學科的領域愈朝專精發展，人類的文化，同樣的，也朝著精緻化的方向講求。設想當人類文化初創時，人類的需求往往只有能力著重於生理與安全方面，隨著社會、經濟等等各方面的進步，人類乃漸漸有多餘的心力可以講求精神、品質以至於美感方面的需求。

目前人類文明已是高度的發展，在食、衣、住、行、育、樂各方面，不僅只是能享有基本的要求，往往是希求能有更多層次的挑選與滿足，這也顯示出提昇生活品質與精緻文化的趨勢。在這種趨勢之中，有關藝術方面的活動，正可足資運用，以可行有效的管道，滿足此一方面的需求。

透過藝術活動的薰陶，人們可以涵養美感的知覺，了解更多的藝術方面的知識，增長智慧、敏銳辨識與判斷的能力。人們可以有能力講究食、衣、住、行、育、樂生活方面精緻的層面。譬如說，食不僅只於飽滿，並能要求於色、香、味，以至於餐食的氣氛、禮節等；衣不僅只於蔽身，並且要求美觀、佩飾，以及場合、身分的合適性等；住不僅只於能容身，並且能要求布置、舒適與美化等；行不僅只於代步，並且能要求方便、便捷、安全、舒適與美觀等；育不僅要求傳遞知識，並且能要求傳遞的方法、技術與個別差異等；樂不僅只有娛樂休閒可為，並講求娛樂與休閒的效果、需求等。這些即是一種精緻化的考量，也是人類演進的一種趨勢，使人生不僅是能過，並且是好過、樂過，在提昇生活品質之時，並且建立精緻的文化。

 問題討論

一、你覺得藝術活動重要嗎？為什麼？

二、你認為誰會需要藝術相關活動？為什麼？

三、藝術家對國家社會的建設而言，重要嗎？為什麼？

四、藝術活動在現代社會中可能扮演什麼角色？

參考書目

中　文

西　文

中　文

- 井迎兆（譯）(2011)。*電影分鏡概論——從意念至影像*（原作者：S. D. Katz）。臺北：五南。(原著出版年：1991)

- 王白淵 (1958)。*臺灣省通志稿・六・學藝志・藝術篇*。臺中：臺灣省政府。

- 王秀雄 (1975)。*美術心理學*。高雄：三信。

- 王秀雄等 (1982)。*西洋美術辭典*。臺北：雄獅。

- 王國維 (1976)。*人間詞話*。臺北：臺灣時代。

- 朱光潛 (1973)。*藝術趣味*。臺北：臺灣開明。

- 朱光潛 (1985)。*文藝心理學*。臺北：臺灣開明。

- 李天民 (1982)。*舞蹈藝術論*。臺北：正中。

- 李長俊（譯）(1982)。*藝術與視覺心理學*（原作者：R. Arnheim）。臺北：雄獅。(原著出版年：1974)

- 李蕙如 (1998)。*難眠的理由——1998 袁廣鳴個展*。取自：www.etat.com/itpark/artists/guang_ming/main.htm

- 雨云（譯）(1980)。*藝術的故事*（原作者：E. H. Gombrich）。臺北：聯經。(原著出版年：1950)

- 宗白華 (1985)。*美從何處尋*。臺北：成均。

- 牧野（譯）(1976)。*從野蠻到文明的歷程*（原作者：E. Clodd）。臺北：源成。

- 邵洛羊等 (1989)。*中國美術辭典*。臺北：雄獅。

- 俞劍華 (1975)。*中國繪畫史*（上、下）。臺北：臺灣商務。

- 徐磊青、楊公俠 (2005)。*環境心理學：環境、知覺和行為*。臺北：五南。

- 凌嵩郎 (1986)。*藝術概論*。臺北：作者發行。

- 凌嵩郎、蓋瑞忠、許天治等 (1987)。*藝術概論*。臺北：國立空中大學。

- 耿濟之（譯）(1981)。*藝術與人生*（原作者：L. Tolstoy）。臺北：遠流。（原著出版年：1897）

- 曾堉、王寶連（譯）(1981)。*西洋藝術史*（原作者：H. W. Janson）。臺北：幼獅。（原著出版年：1962）

- 黃麗絹（譯）(1996)。*藝術開講*。（原作者：Robert Atkins）。臺北：藝術家。（原著出版年：1990）

- 陳瓊花 (2012)。*藝術、性別與教育*。臺北：三民。

- 張長傑 (1981)。*現代工藝概論*。臺北：東大。

- 張春興、楊國樞 (1970)。*心理學*。臺北：三民。

- 張春興 (1989)。*張氏心理學辭典*。臺北：東華。

- 葉芷秀 (2011)。*從利科文本詮釋學理解姚瑞中【恨纏綿】中的藝術療癒*。未出版碩士論文，國立高雄師範大學美術研究所，高雄。

- 虞君質 (1968)。*藝術概論*。臺北：大中國。

- 鄭昶 (1982)。*中國畫學全史*。臺北：臺灣中華。

- 蓋瑞忠 (1986)。*宋代工藝史*。臺北：臺灣省立博物館。

- 劉藝（編譯）(1968)。*電影藝術*（原作者：E. Lindgren）。臺北：皇冠。（原著出版年：1963）

- 劉文潭 (1975)。*現代美學*。臺北：臺灣商務。

- 劉文潭（譯）(1981)。*西洋古代美學*（原作者：W. Tatarkiewicz）。臺北：聯經。

- 劉文潭 (1982)。*藝術品味*。臺北：臺灣商務。

- 劉文潭 (1984)。*西洋美學與藝術批評*。臺北：環宇。

- 劉文潭（譯)(1987)。*西洋六大美學理念史*(原作者：W. Tatarkiewicz)。臺北：丹青。（原著出版年：1980）

- 劉昌元 (1995)。*西方美學導論*。臺北：聯經。

- 謝東山 (1997)。*當代藝術批評的疆界*。臺北：帝門藝術教育基金會。

- 豐子愷（譯）(1985)。*藝術概論*（原作者：黑田鵬信）。臺北：臺灣開明。（原著出版年：1928）

- *中國畫論類編*(1975)。臺北：河洛。

- *西洋美學史資料選輯*(1982)。新竹：仰哲。

西　文

· Barthes, R. (1957/1972). *Mythologies* (A. Lavers, Trans.). New York: Hill and Wang.

· Beardsley, M. C. (1979). *In defense of aesthetic value*. *Proceedings and Addresses of the American Philosophical Association, Vol. 52, No. 6,* August.

· Beardsley, M. C. (1981). *Aesthetics: Problems in the philosophy of criticism* (2nd ed.). Indianapolis, Indiana: Hackett Publishing Company, Inc.

· Bell, C. (1922). *Since Cezanne*. New York: Harcourt Brace.

· Binkley, Timothy (1977). Piece: Contra Aesthetics. *Journal of Aesthetics and Art Criticism, 35,* 265～277.

· Bosanquet, B. (1923). *Three lectures on Aesthetic*. ST. Martin's Street, London: Macmillan Co., Limited.

· Csikszentmihalyi, M. (1988). Society, culture, and person: A systems view of creativity. In R. J. Sternberg (Ed.), *The nature of creativity* (pp. 325～339). New York: Cambridge University Press.

· Danto, A. C. (1964). The art world. *Journal of Philosophy, 15,* 571～584.

· Danto, A. C. (1973). Artworks and Real Things. *Theoria,* 1～17.

· Danto, A. C. (1981). *The transfiguration of the commonplace*. Cambridge, Mass.: Harvard University Press.

• Danto, A. C. (1996). Why does art need to be explained?: Hegel, Biedermeier, and the Intractably Avant-Garde. In L. Weintraub, A. Danto, & T. Mcevilley (Eds.). *Art on the edge and over* (pp. 12~16). Litchfield, CT: Art Insights, Inc.

• Danto, A. C. (2005). *Unnatural wonders*. New York: Farrar, Straus and Giroux.

• Deleuze, G. (1968). *Différence et répétition* [*Difference and repetition*] (P. Patton, Trans. 1994). New York: Columbia University Press.

• Dickie, G. (1974). *Art and the Aesthetic: An institutional analysis*. Ithaca and London: Cornell University Press.

• Dickie, G. (1984). *The art circle*. New York: Haven Publications.

• Dickie, G. (1997). *Introduction to Aesthetics: An analytic approach*. New York: Oxford University Press.

• Duffield, H. G., & Bilsky, M. (1971). *Tolstoy and the critics: Literature and Aesthetics*. Detroit, MI: Wayne State University & Eastern Michigan University.

• Durkheim, E. (1915). *The elementary forms of the religious life* (G. Allen, & Unmin Trans.). New York: Macmillian.

• Ember, C. R., & Ember, M. (1977). *Anthropology*. New Jersey: Prentice-Hall Inc.

• Florida, R. (2002). *The rise of the creative class*. New York: Basic Books.

- Fry, R. (1924). *The artist and psycho-analyst*. London: The Hogarth Press.

- Greer, W. D. (1987). A structure of discipline concepts for DBAE. *Studies in Art Education, 28(4)*, 227～233.

- Hall, S. (1993). Encoding, Decoding. In S. During (Ed.) *The cultural studies reader* (pp. 90～103). New York: Routledge.

- Hardiman, G., & Iernich, T. (1988). *Discerning art: Concepts and issues*. Champaign, Illinois: University of Illinois Press.

- Housman, A. E. (1933). *The name and nature of Poetry*. N.Y.: Macmillan.

- MacDonald, M. (1952). Art and Imagination. *Proceedings of the Aristotellian Society, New Series, 53*, 205～226.

- Malinowski, B. (1925). *Magic, science and religion*. N.Y.: Doubleday.

- Montague, W. P. (1940). Beauty is not all: An appeal for esthetic pluralism. In *The ways of things* (pp. 560～563). N.Y.: Prentice-Hall, Inc.

- Osborne, H. (1981). What is a work of art? *The British Journal of Aesthetics, 21*, 3～11.

- Parker, D. W. H. (1946). *The principles of Aesthetics*. N.Y.: F.S. Crofts and Company.

- Parsons, M. (1973). The skill of appreciation. *Journal of Aesthetic Education, 7(1)*, 75～82.

- Parsons, M., & Blocker, H. G. (1993). *Aesthetics and education*. Urbana, IL: University of Illinois Press.

- Pepper, S. C. (1949). *Principles of art appreciation*. N.Y.: Harcourt, Brace and Company.

- Peirce, C. S. (1932). Elements of Logic. In C. Hartshorne, P. Weiss, & A. W. Burks (Eds.). *Collected papers of Charles Sanders Peirce, Vols. 1~6*. Cambridge, MA: Harvard University Press.

- Piirto, J. (1992). *Understanding those who create*. Dayton, Ohio: Ohio Psychology Press.

- Plato. *The dialogues of Plato* (B. Jowett Trans. 1937). N.Y.: Random House.

- Rowley, G. (1970). *Principles of Chinese painting*. New Jersey: Princeton University Press.

- Santayana, G. (1936). *The sense of beauty*. N.Y.: Scribners.

- Saussure, Ferdinand de ([1916] 1974). *Course in general linguistics* (W. Baskin, Trans.). London: Fontana/Collins.

- Saussure, Ferdinand de ([1916] 1983). *Course in general linguistics* (R. Harris, Trans.). London: Duckworth.

- Spender, S. (1949). *Critiques and essays in criticism*. N.Y.: Ronald.

- Stolnitz, J. (1960). *Aesthetics and philosophy of art criticism*. Boston: Houghton Mifflin Co.

- Tatarkiewicz, W. (1980). *A history of six ideas: An essay in Aesthetics*. Boston: Polish Scientific Publishers.

· Weitz, M. (1956). The role of theory in Aesthetics. *The Journal of Aesthetics and Art Criticism, 15(1)*, 27~35.

· Weitz, M. (1959). *Problems in Aesthetics*. N.Y.: The Macmillan Company.

兒童與青少年如何說畫

陳瓊花／著

　　本書內容概括不同年齡層之兒童與青少年談論寫實性、表現性與抽象性等不同類型繪畫作品時的觀念傾向，透過審美理論與研究實例之介述，以引導認識藝術鑑賞的深度與廣度，適於研讀藝術教育科系的大專與研究所學生、從事有關藝術教育工作與研究者，以及對藝術鑑賞有興趣的社會人士參閱。

美術鑑賞

趙惠玲／著

　　美術作品是歷來的藝術家們心血的結晶，可以充分反映各個時代的思想、感情及價值觀。因此，欣賞美術作品是人生中最愉悅而動人的經驗之一。本書期望能藉著深入淺出的文字說明及豐富多元的圖片介紹，從史前藝術到現代藝術、從純粹美術到應用美術、從民俗藝術到科技藝術，逐漸帶領讀者進入藝術的殿堂，暢享藝術的盛宴。